THE
PHOTOGRAPHER'S
EYE

攝影師之眼

數 位 攝 影 的 思 考 、 設 計 和 構 圖

麥可‧弗里曼

composition and design for better digital photos

MICHAEL FREEMAN

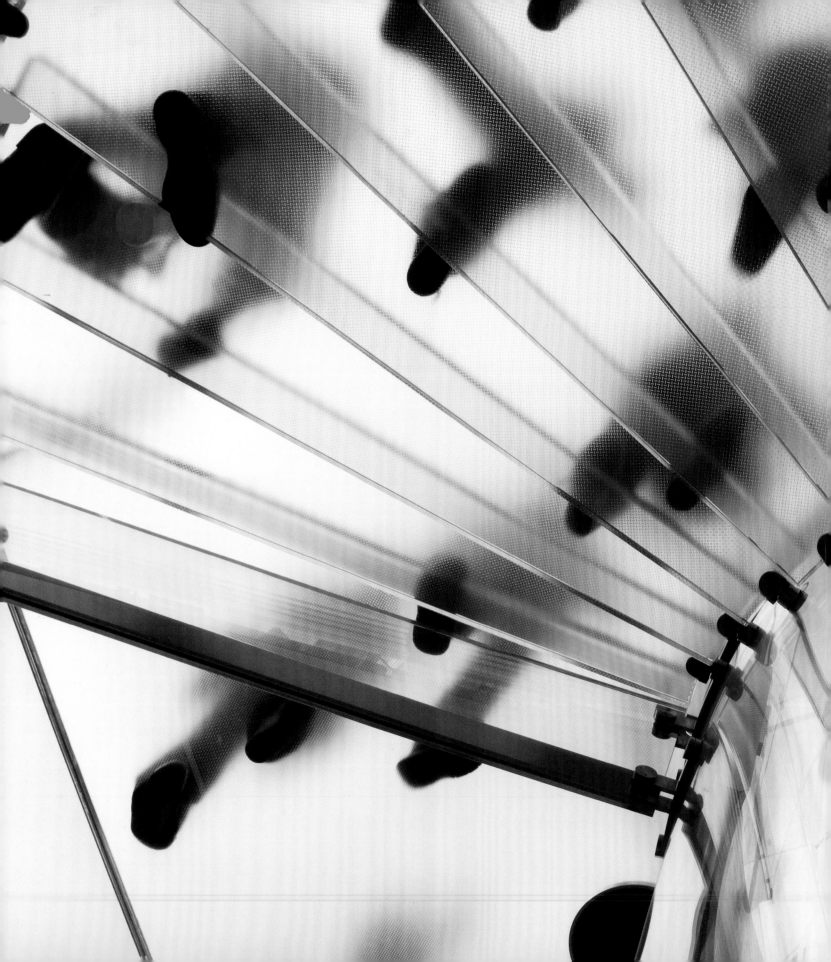

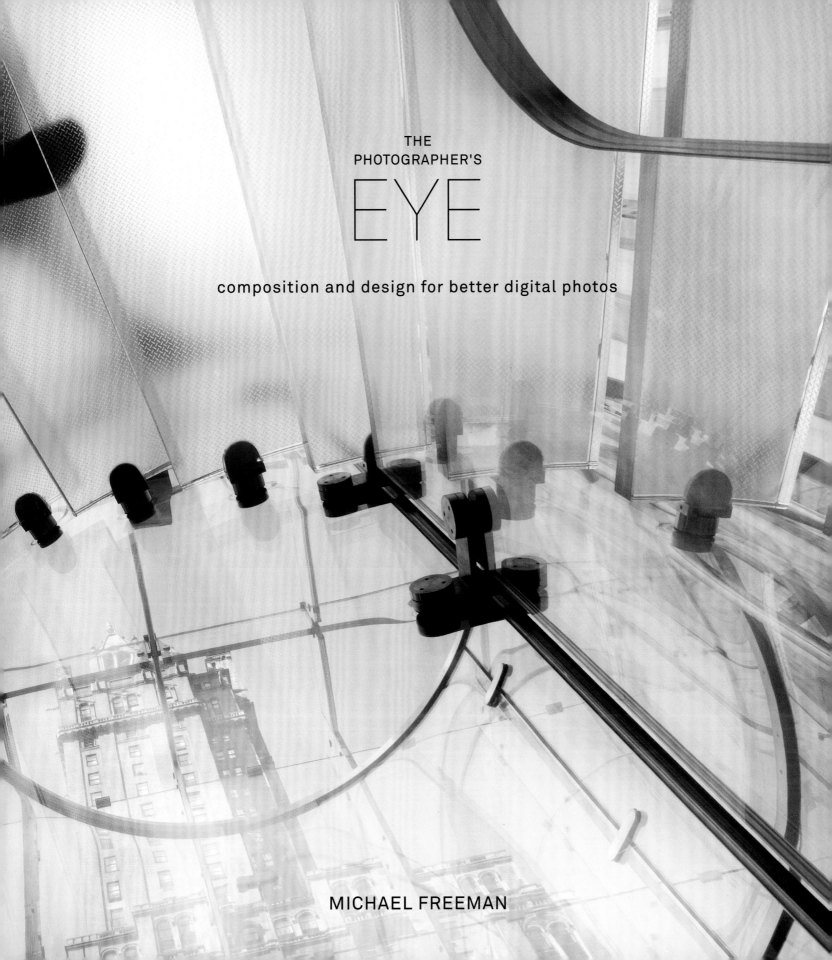

THE
PHOTOGRAPHER'S

EYE

composition and design for better digital photos

MICHAEL FREEMAN

國家圖書館出版品預行編目資料

攝影師之眼／麥可·弗里曼（Michael Freeman）
著；吳光亞譯
— 三版 — 新北市：大家出版：遠足文化發行，
2019.11
頁；公分
譯自：The Photographer's Eye: Composition and
Design for Better Digital Photos
ISBN: 978-957-9542-77-7（平裝）

1. 攝影技術 2.攝影美學 3. 數位攝影

952　　　　　　　　　　　　108010455

better 68

攝影師之眼：數位攝影的思考、設計和構圖
The Photographer's Eye:
Composition and Design for Better Digital Photos

作者·麥可·弗里曼｜譯者·吳光亞｜美術設計·林宜賢｜審定·吳嘉寶｜行銷企
畫·陳詩韻｜總編輯·賴淑玲｜出版者·大家出版／遠足文化事業股份有限
公司｜發行·遠足文化事業股份有限公司（讀書共和國出版集團）　231新
北市新店區民權路108-2號9樓　電話·(02)2218-1417　傳真·(02)8667-
1065｜劃撥帳號·19504465　戶名·遠足文化事業有限公司｜法律顧問·
華洋法律事務所　蘇文生律師｜定價·580元｜初版1刷·2009年4月｜
三版5刷·2024年4月｜有著作權·侵犯必究｜本書如有缺頁、破損、裝訂錯
誤，請寄回更換｜本書僅代表作者言論，不代表本公司／出版集團之立場
與意見

First published in the United Kingdom in 2007 by ILEX, a division of Oc-
topus Publishing Group Ltd.
Octopus Publishing Group
Carmelite House, 50 Victoria Embankment, London EC4Y 0DZ, UK
www.octopusbooks.co.uk
Complex Chinese language edition © 2009 by Common Master Press

CONTENTS
目次

「……你如何建構一張照片、照片裡包含哪些東西、造形彼此之間的關聯、空間要怎樣填補，全部的東西要如何融成一體。」

——保羅・史川德（Paul Strand）

距離這本書首次出版已經十年了，而至今仍有許多翻譯本在世界各地熱銷，我想這可以當做某種證據，說明這本書的原始理念確實有其價值。本書的理念獨樹一格，雖然這麼說有些大言不慚，但我的意思是，這本書跟我所寫的其他書都不一樣。我寫這本書有兩個目標：首先，我想提出執業中的報導式新聞攝影師（editorial photographer）的觀點。對以此為業，且生活中全是攝影的我們來說，某些外行人的文章或著作根本不實際，他們的作品我越來越讀不下去。我在第一版的序文中已經提過這個看法。當時我說，旁觀者的角度沒有什麼錯。我還引用了法國哲學家、文學理論學家羅蘭・巴特的說詞：「我無法加入那些人的行列……那些以攝影師的方式處理攝影的人。」那時我如此通融，是我不對，我不會再這樣下去了。在我看來，想要書寫某種創意行為，並且言之有物，首要條件是你必須精通這個行為。否則你寫出來的東西再好看，也可能只是謬論。

再來，我希望拋開一切關於攝影器材的討論，完全專注在影像的組合。畢竟，這才是我和我認識的每一位職業攝影師，主要在做的事情。讓人難以置信的是，儘管人們對攝影的興趣暴增，關於「影像組合」的書寫卻嚴重匱乏。出於某種原因，專業攝影師並不談論構圖。他們認為那是商業機密嗎？他們真的對此閉口不談嗎？（連對自己也絕口不

提？）就算他們確實談到了構圖，所言多半也不具啟發性。匈牙利攝影師安德烈・柯特茲（André Kertész）曾經宣稱從他開始攝影起，他拍的每件作品「都有絕對完美的構圖」，聽起來驕傲極了，但他接著又說那不是他的功勞。他說：「我天生就是如此。」這種說法對誰都沒幫助。

請記得，當年職業攝影師還處在攝影圈上游的時候，他們自認是特別的一群。雜誌社和廣告公司老闆也是這麼告訴這些攝影師和他們的觀眾。因此，從產業的角度來看，把完美的構圖歸功於罕見的天賦，也十分合理。沒錯，我以前也是這麼想的，我們過去也都認同這樣的說法。對攝影師來說，「對的東西」不是器材，而是自己的學問。攝影師不會隨便跟別人分享自己的學問，除非那對名氣有所幫助。

這個學問，或者說，學問的產出，就是構圖。那麼，構圖有多重要呢？有鑑於市面上的相關著作不多，你可能覺得它不太重要。畢竟影像的組合還包含了其他元素，像是主體本身有不有趣、特不特別，還有拍照的時機、光源的品質、彩色或黑白照的氛圍。當然，還有器材，最基本的是相機和鏡頭，但不是只有這些而已。無論以前還是現在，去一趟攝影展，你會覺得器材製造商似乎掌握了你能否拍出傑出畫面的關鍵。

身為職業攝影師，一直以來，我拍攝時絕大部分的心思，都放在如何安排出現在視框裡的一切元素。我想我的同事也一樣，只不過我們私底下不會討論這種事情。我們比較常談到的，是如何接觸特定的拍攝主體，以及我們的嘗試與成功的經驗，像是如何前往某個難以抵達的地點、如何說服原本不願入鏡的人讓我們拍照，或是怎麼取得通行的權利。然而，名聲靠的是你在獲得通行權和拍攝角度以後，怎麼處理你的畫面，以及你的想像力是否充沛。雇主之所以雇用我們，我們之所以能接到新的案子，仰賴的是我們組合畫面的方式。圖片編輯、藝術指導重視可靠度和效率，但他們也想看到令他們驚喜、愉快的影像。在1934至1958年間擔任《哈潑時尚》藝術指導、深具影響力的阿列克謝・布羅多維奇（Alexey Brodovitch）有一句名言，他對攝影師的要求是：「驚豔我吧！」

這就是我對構圖的看法，構圖就是攝影的核心。這也是我最初決定寫這本書的理由，雖然我可能不夠生動、文字不夠淺白，但重點是攝影師要能掌控一切，而構圖就是讓你我居於主導位置的唯一因素，構圖讓我們把相機前的混亂理成真正的、吸引人的攝影作品。構圖的重要性始終如一，未來也不會改變。

視框

IMAGE FRAME

照片是在特定空間裡創造出來的，這個空間就是觀景窗的視框。不論是在紙上或螢幕上，視框可以從頭到尾都不變，也可以裁切或加長。無論如何，這個框框幾乎總是呈長方形，而且它對於所框住的景物具有強烈的影響力。

然而，要在視框內進行構圖，以及預先設想照片完成後要如何裁切或加長，這兩者是迥然不同的。大多數的35mm軟片相機，向來強調在拍攝時便要取得完整、不需修改的構圖，而這便常常形成一種攝影文化，在最終的照片上把影像周圍的軟片黑框一起顯露出來，似乎在按下快門那一瞬間便宣告了「別碰」。在13~17頁中的正方形軟片，則沒有那麼容易構圖，因此常常需要在事後加以裁切。大型軟片如4×5吋與8×10吋，因為畫面夠大，足以讓我們進行裁切，完成的影像解析度也夠大，所以也最常受到裁切，尤其是在商業作品中。隨著接圖技巧越來越廣泛應用在環景和超大型影像之中（見18~19頁），現在的數位攝影也在這方面變化出自己的做法。

傳統攝影在按下快門的一剎那，便已經決定了最終構圖，因此視框扮演著相當活躍的角色，甚至比繪畫的畫框更重要。這是因為繪畫是從無到有、出自觀察與想像力的創作，而攝影則是一種從真實景物及事件揀選的過程。每當攝影家拿起相機、從觀景窗看出去時，所有可能的畫面就已經完全進入視框內了。事實上，在非常動態、快速的抓拍（如街頭攝影）中，視框便是影像變換的舞台。當相機緊貼著眼睛、繞著場景移動時，視框邊緣就變得相當重要，能讓進入框內的事物馬上與視框互動。本書最後一章〈攝影過程〉，講的就是如何處理景象與視框之間不斷演變的互動。這就算用直覺來處理，也會是相當複雜的過程。如果拍攝的主體是靜態的（如風景），那麼花上足夠的時間來研究評估視框，當然很容易。然而如果主體會動，時間就沒有那麼充裕了。不論決定如何構圖，通常在能夠確認構圖之前，就必須做出判斷。

要熟練運用視框有兩個要件：了解設計原理，以及不斷拍照累積而得的經驗。這兩者共同塑造出攝影家觀看事物的方式，即透過視框框景去評估真實生活中可能成為影像素材的景象。本書的第一單元，便是在討論這種框景視覺的元素。

FRAME DYNAMICS
視框的動感

視框是影像建立之處。就攝影而言，框的形態片幅規格是在拍照時決定的，不過，之後你還是可以在照片上調整框的造型。然而不管事後如何調整（見58~63頁），絕對不要低估觀景窗對構圖的影響力。從相機中望出去的世界，大多是一個明亮的長方形，四周被黑暗包圍，此時視框的存在感很強。就算你經驗老到，有辦法忽略觀景窗的影響，在拍照時預想出不同形態片幅規格的視窗，但直覺卻會反其道而行，讓你想要以拍出當下感到最滿意的設計來取景。

最常見的片幅規格，就是本頁右上角所示的水平3:2視框。這是攝影專業上最廣泛使用的相機類型，而橫著拿相機也最容易。如圖所示，視框本身便具有特定的動態影響力，不過這些通常只在影調極簡且微妙的影像中，才容易為人察覺。較常在攝影中發生的情況是：照片中線條、造型和色彩之間的互動往往會取代視框的影響力。

隨著攝影家選擇的被攝體和處理手法的不同，框緣對畫面的影響可以很強烈，也可以很微弱。這裡所示的照片設計，都強烈受到橫邊、直邊和角落的影響。這三者是照片中斜線的參照標準，而它們所製造出來的角度則是重要的特點。

這些照片顯示，視框能和影像的線條強烈互動，但這得視攝影家的意圖而定。如果你選擇較為隨意鬆散的抓拍，視框就沒有那麼重要。將這兩頁的結構性畫面，與165頁構圖較鬆散的加爾各答街景相比，就能看出這種差別。

▶ 空白的視框

單是一個空白的長方形視框，就能讓眼睛發生一些反應。此圖解顯示目光可能反應的方式（當然還有很多其他方式　）。目光方向從畫面中間開始，往上往左飄移，然後返回向下，再往右移；而當眼睛游移到某些定點（藉由周邊視覺或目光飄移）時，便能看見「尖銳」的角落。從相機觀景窗望出去，黑暗的周邊會讓角落和邊緣更為明顯。

▶ 對齊

要做出一幅線條顯著的畫面，一個簡單的做法是把其中一兩條線對齊視框。以這棟辦公大樓為例，上緣對齊了之後，可避免天空出現兩個角落的雜亂感，強調出畫面的幾何性。

◀▲ 斜線張力

這張廣角照片的動感,來自長方形視框和斜線之間的互動。即使斜線本身便具有動感和方向,但框緣作為斜線的參考標準,則共同創造出畫面的張力。

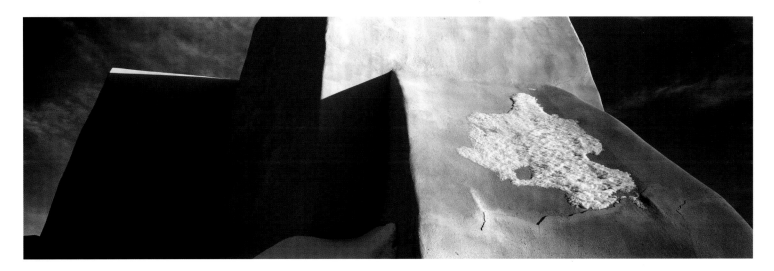

◀以交叉創造出抽象感

這裡的環景視框打破常規,以誇張的抽象手法,處理一座新墨西哥州的泥磚造教堂背面。若是依照傳統的做法,應該會拍出這棟建築物的頂部,以及下半部直達地面的扶壁。然而這裡的主體不是教堂本身,而是它不尋常平面的幾何形狀和質感。在上下部分擠壓影像去除部分真實感,迫使觀看者摒棄環境脈絡,專心注視這座建築的結構。

觀景窗（以及液晶螢幕）的造形，對所拍攝影像的形態會有重大影響。儘管後製的裁切很容易，但拍照當下要單憑直覺完全搞定構圖，壓力會非常大。老實說，要忽略畫面中你用不到的部分，需要多年的經驗，而有的攝影家永遠也適應不來。

和其他平面藝術不同的是，大多數的攝影構圖，都只會在幾個造形固定的片幅（寬高比）上發揮。在數位攝影問世之前，最常用的片幅一直是3:2（因為標準35mm相機是36×24mm），但由於現在軟片的實際寬度已不再是個侷限，大部分中低價位的相機，已改用更短、更「自然」的4:3，讓影像更容易呈現在相紙和螢幕上。至於哪一種寬高比看起來最舒服，則是另一門學問，但原則上似乎是傾向較長的寬度（電視機的寬螢幕和上下有黑寬邊的長寬畫面越來越受歡迎，便是一例），直幅影像的寬度則稍微縮窄些。

3:2視框

這個標準的35mm視框，已經天衣無縫地轉移到數位單眼反光相機，從而讓專業攝影家與認真的玩家變成同類，和其他消費者劃分開來。這個比例之所以存在，不過是歷史的偶然，就美學的角度來看，並沒有什麼非得如此不可的原因。平心而論，較「自然」的比例，寬度應該稍短。絕大部分影像如畫布、電腦螢幕、相紙、書籍與雜誌等等的呈現方式，就是最好的證明。但會出現3:2的視框，一部分理由，是因為從前人們認為35mm軟片太小，不適合用來放大，而較長的造形則能提供較大的畫面。無論如何，它普及的程度正足以證明，我們憑直覺構圖的適應力有多強。

這種片幅絕大多數用在橫拍，背後原因有三。第一純粹是人體工學的考量。要設計一架像橫拍那麼方便的縱拍眼高相機的確困難得多，因此鮮少有廠商願意傷這個腦筋。單眼反光相機是為橫拍而設計的，將相機轉個九十度就是不夠順手，所以大部分攝影家都盡量不這麼做。第二個原因是比較基本層面的問題。雙眼的立體視覺讓我們以橫向的方式觀看事物。而這種觀看方式並沒有視框，因為人類的視覺若非專注在局部細節，就是快速瀏覽眼前景物，而非一次把全部畫面清晰地盡收眼底。我們看世界的自然視野，是一種邊緣模糊的橫向橢圓形，而標準的橫幅視框，則是個還算合理的模擬。最後一個原因是，3:2的比例直拿時通常看起來太長，在做肖像構圖時難以靈活發揮。

綜合上述原因所得到的結論是，水平視框感覺自然而平凡。它能影響畫面的構圖，但這影響不至於太強硬或突兀。它與地平線吻合，使其適用於大部分的風景照和一般景物。視框的橫向感，當然有助於畫面元素的橫向排列。將畫面主體安排在視框內較低處，會比放在較高處稍微自然一點（如此能增加穩定感），但影響任何一張照片的因素可能還有很多。將主體或地平線安排在視框內較高處，會稍稍產生低頭俯視的感覺，這可能讓人有輕微的負面聯想。

對天生縱向的主體而言，長形的2:3視框是一種優勢，而站立的人像，則是最常見的縱向主體。這是個幸運的巧合，因為對大多數其他面向的被攝體而言，2:3的比例鮮少有令人完全滿意的結果。

▼ 人的視野

我們看世界時，視野是雙眼且橫向的，因此橫幅照片看似完全合理自然。視野邊緣會變得朦朧，則是因為我們眼睛能清晰對焦的角度非常小，周遭影像因此會漸次模糊。然而要注意的是，這並不是常見的模糊，因為周邊視覺仍然能察覺到邊緣的存在。視野的界限（此處以灰色顯示）通常也不會受到注意，因而會被忽略。

寬高比

這指的是影像或螢幕顯示的寬高比。在本書中，除非講到特定的直幅影像，不然我們一律假設寬度大於高度。因此，標準單眼反光相機的視框，比例為3:2，而直幅則為2:3。

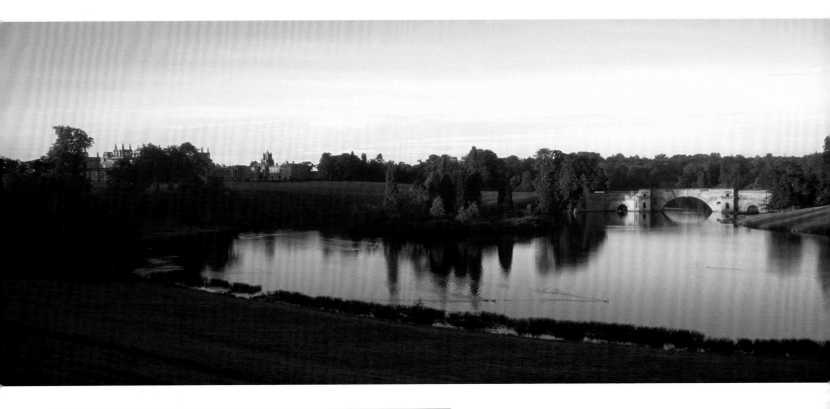

▲ 環景

地平線呼應橫幅畫面,使大部分遠景風景照都自然採用橫幅構圖。這是牛津布倫亨宮的遊客第一眼所見的景象及地貌,該宮在落成之初便獲得「全英最佳風景」的美譽。這個人造景象需要寬幅長度,但不需要空間深度。

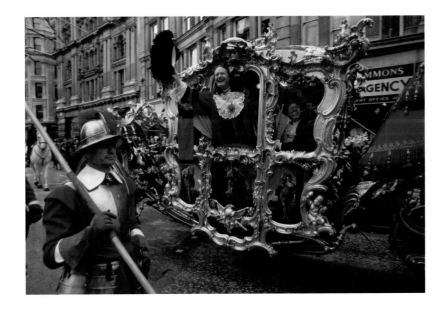

◀▲ 標準的3:2視框

和消費型相機及大部分螢幕顯示器的4:3視框相比,多出來的長度讓這種寬高比的運用更富趣味。畫面中總是會有橫向感。在這張倫敦市長遊街的照片中,基本結構端賴左前方軍人與後方華麗馬車之間的平衡感,這兩者造成由左至右清楚的方向感,以及明顯的空間深度感。

4:3與其他類似的視框

對傳統攝影、現今數位攝影以及螢幕顯示器而言，這些比較「胖」的視框是最為「自然」的影像片幅。換句話說，這種視框是最不突兀也最容易讓眼睛感到適應的。以前大型軟片種類還很多的時候，有5×4吋、10×8吋、14×11吋，以及8½×6½吋等片幅。現在的選擇比較少，但是比例都很接近，不管是軟片、數位機背或者消費型數位相機，情況都一樣。

就構圖而言，因為這類視框和3:2比起來，比較沒有明顯的方向，視框的動感對影像的影響力也比較小。不過，高寬不相等還是能讓人了解畫面的走向是橫或直，因而有助於我們定住目光方向。拿這些視框和正方形視框相比，就更能感受到後者因為缺乏方向感引導而常有的麻煩。如對頁所示，這些比例非常適用於大多數的直幅影像。

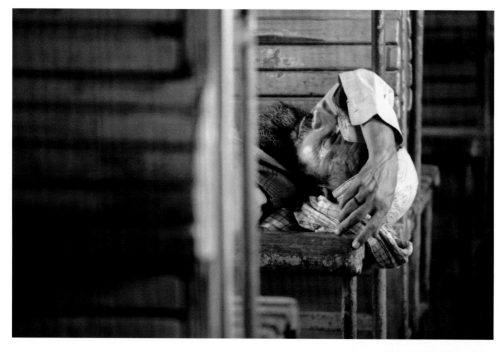

▲▶ 轉向（一）

這兩張照片是一名在巴基斯坦開伯爾火車上睡覺的男人。當他的頭位於直幅照片稍低處，以及在橫幅照片中偏向一邊時，平衡感便油然而生。

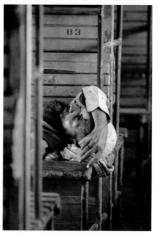

◀ 轉向（二）

多彩的大稜鏡泉坐落於黃石國家公園，從空中俯瞰時，用水平視框捕捉畫面剛剛好。然而攝影家也需要一張直幅照片，以備可能需要放整頁滿版時使用。轉成直幅意味著要將主體放在畫面中較低處，再另找一個構圖元素（另一座噴泉）來填補上方的空白。

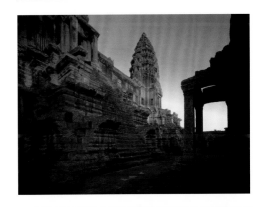

▲ 水平視框內的縱向主體

雖然這種水平視框不太適用於縱向主體，例如站立的人像和高聳的建築物等，惰性卻經常促使攝影家把這種水平視框發揮到極致。其中一種技巧是將主體偏離中心，如圖所示，以便誘導人的目光橫掃視框。

▲ 不突兀的視框

4:3、5:4以及其他類似的「胖」視框，比較不像3:2或環景照那樣操縱縱構圖。在拍攝當下，也通常有較大的彈性。事實上，這幅在柬埔寨吳哥窟拍攝的橫幅影像，最後把兩邊裁掉了，好用在書本封面上。

直幅拍攝

如前所述，直幅攝影經常會碰上一些天然阻力，不過因為一般書籍雜誌尺寸的緣故，印刷媒體其實比較偏好這種方向（所以專業攝影家為了滿足客戶的需求，通常會盡力把直幅拍得和橫幅一樣好）。橫向視野渾然天成，這加強了人眼想要左右掃視的欲望，

置，而片幅的寬度越寬，主體也會隨著比例越往下移。要處理單一主體，習慣做法是把注意力的焦點往下推移，而這也顯示人們都避免用到縱向視框的上半部。原因就和水平視框一樣，是由於我們把照片底部假想為底座，可供其他事物置放的平面。這種

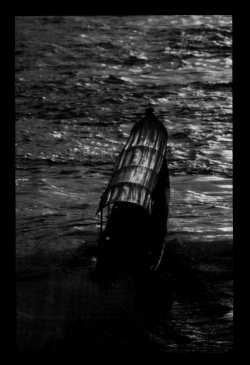

於是就更懶得上下掃視。

要是拍攝的主體不長，大部分的人都習慣把主體放在畫面中心偏下的位

做法在3:4比例的視框中還不會很明顯，但是在單眼反光相機2:3的視框中，效果就比較極端，我們常常會沒有用到照片的上半部。

▲ 視框下半

眼睛天生就不愛上下掃視，而視框的下緣就像是個底座，因此重力會影響到縱向構圖。我們常把主體放在中心以下的位置，而縱向視框越瘦長，主體就越低，就像這幅曼谷河船（其移動方向也會讓我們覺得應該要把主體放低）。

▲ 站立人像

站立的人像是適合縱向片幅的主體類型之一，其他類型包括高聳的建築物、樹木、許多植物、瓶子、玻璃杯、門口以及拱門。

▶ 沒有偏好的圖案

圖案和其他沒有特定模式的排列，很適合放進正方形照片，因為正方形視框本身不會強調任何一個方向。在這種情況下，視框就不會干擾到影像。

正方形

長方形的視框比例不一，而正方形視框的比例永遠固定不變。只有少數傳統軟片相機有這種罕見的片幅規格，而它之所以罕見，是因為很少有影像適合正方形構圖。大體而言，這是最難用的片幅規格。針對正方形視框，大部分的設計策略都是盡量避免太過苛求完美平衡。

其實我們應該更用心看看，為什麼大多數主體不適合正方形的構圖。部分原因和主體的軸線有關。很少造形能精簡到沒有軸線；大多數的事物，都是一個方

向較長，另一個方向較短，所以把圖像主軸對齊長方形視框的長邊，正是再自然不過。因此，大多數寬闊的風景照通常會以橫幅畫面處理，而大部分的站立人像則為直幅照片。

然而正方形則完全不偏不倚。它的長寬永遠是完美的1:1，一絲不苟地分割了畫面的空間。這也是正方形毫無轉圜餘地的原因之二：它為影像套上形態的枷鎖。用正方形視框拍攝的時候，很難跳脫幾何形狀的感覺，而四邊和四角的對

稱，則不斷提醒眼睛去注意中心點。

不過，一幅非常對稱的影像，偶爾也能引發出興味來。大多數的照片通常並沒有精確的設計，因而對稱的影像提供了不同的風味。然而，這樣的畫面看個幾張下來，很快就會膩了。一直用正方形視框拍照的攝影家，經常會在照片上畫出假想的垂直或水平線，事後再依此進行後製的裁圖。這等於是說，取景時構圖可以鬆散一點，在上下或左右預留一定的彈性空間。

▶ 分割正方形

如這些例子所示，正方形視框等長的四邊，使對稱性分割變得很容易。垂直和水平線能加強正方形的穩定性，對角線則增加動感。

1. 正方形視框強烈暗示著中心點，又有等長的四邊，因此很適合放射狀構圖。放射狀和其他完全對稱的主體，特別適合正方形完美平衡的特質。它們的精準有互補的效果，但最重要的是得確切對齊。

2. 正方形和圓形之間有一種準確的呼應關係。將兩者同心排放，可凸顯出對中心點的聚焦和專注感。

3. 垂直線和水平線形成天然的分割，但這樣的效果極為靜態。

4. 利用對角線和菱形，讓分割變得更具動感，但是觀看者仍然會注意視框中心點。

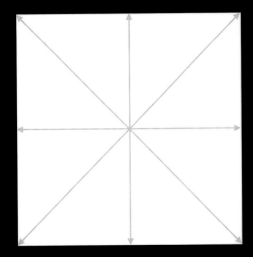
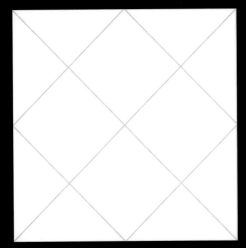

數位接合軟體已逐漸成為廣泛使用的工具，以製作出更大、更寬的影像。這其實是兩種完全不同的功能。拍攝一幅畫面時，用較長焦距的鏡頭，視框連續重疊，這種方式能獲得較高的解析度，進而沖印出較大的照片，效果等同於用大型相機拍出的照片。然而本書的重點則放在改變最終影像的視框造形。這類照片通常是環景照，因為長形的橫幅影像有股雋永的吸引力，原因我們稍後會說明。但這種拍攝方式也給人全盤的自由，正如以下的例子所示。因為攝影者必須先設想好最終影像的模樣，因此影像接合對拍攝過程所造成的影響常遭到忽略。攝影者在拍攝當下無法預先觀看成果，而必須自行想像最終影像和視框的形狀，這可說是攝影中前所未有的情況。接合、延伸影像的不可預期性，可能帶給人耳目一新的感受。

環景照在攝影專業中具有特殊的地位。雖然超過2:1的比例看來有點極端，但用在風景照卻相當令人滿意。要了解原因，我們得再次探討人類視覺的運作方式。我們是以掃瞄來看東西，而不是在單一、凝結的剎那將景象盡收眼底。視覺焦點通常繞著景象快速遊走，並在大腦建立相關訊息。在所有標準的片幅規格（以及大部分繪畫的畫幅）內，觀者只要透過一趟迅速的視覺掃瞄程序，便能得到觀看的結論。一般觀看照片的程序，是在較長的一瞥之內盡可能吸收最多的訊息，然後再回去注意那些看似有趣的細節。環景照讓眼睛一次只能顧及影像的一部分，但這絕對不算是缺陷，因為這重現了我們觀看任何實景的過程。這個方法除了為照片平添真實感，也放慢了我們觀賞的步調，同時讓探索影像變得更加有趣（至少理論上是這

樣）。然而這都要在照片做得夠大、觀賞距離夠近的前提之下，才能辦到。

環景照能吸引觀看者投入，而且那些只能用周邊視覺看到的部分也會呈現在畫面上。基於這項特點，電影院經常使用環景畫面，因為電影銀幕通常比較長。諸如Cinerama和IMAX之類的特殊投影系統，則以影像環繞觀看者來產生真實效果。靜止的環景照也有類似的效果。

視框也能在後製時期加大，以變形、扭曲甚至是複製等軟體裡的其他幾何圖形工具來延伸影像。某些影像適合朝單一或多方向延伸；將天空往上延伸，或是把室內靜物的背景加寬，都是很好的例子。雜誌版面常常使用這種方法，不過這樣的操作還有道德上的考量，因為最後的畫面和原始影像並不一定相同。

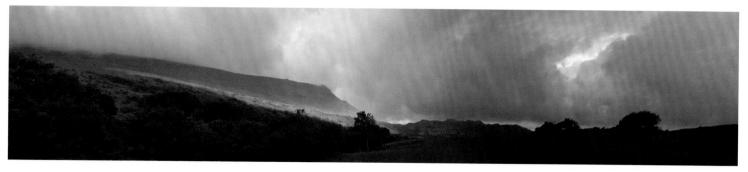

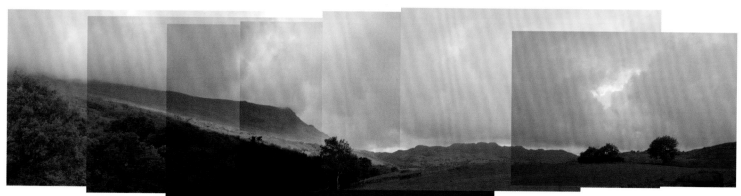

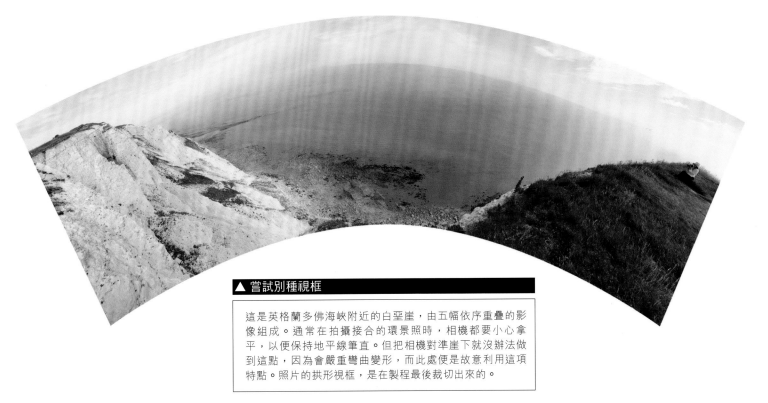

▲ 嘗試別種視框

這是英格蘭多佛海峽附近的白堊崖，由五幅依序重疊的影像組成。通常在拍攝接合的環景照時，相機都要小心拿平，以便保持地平線筆直。但把相機對準崖下就沒辦法做到這點，因為會嚴重彎曲變形，而此處便是故意利用這項特點。照片的拱形視框，是在製程最後裁切出來的。

◀ 5:1環景照

在這幅接合而成的環景影像中，大部分的天空和前景都已移除，讓目光能夠順著地平線的律動以及雲層山巒間的互動任意遊走。許多自然風景經過這樣的處理，便能夠輕鬆放進延伸後的視框中。這張照片一共用到八張重疊的橫幅影像。

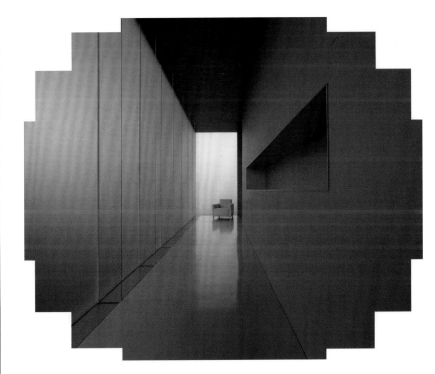

◀ 利用接合來控制與放大影像

這幅照片是利用移軸鏡頭進行透視校正，繞著影像中心用全移軸拍出一幅影像，以做出大尺寸影像和特別寬廣的涵蓋面。將這十三幅影像接合起來，可以得到相當於大型相機拍出的等量數位訊息。通常這種多角外形都會加以裁切，但這裡則保留下來，不僅是為了顯示製作程序，也是刻意作為影像的效果。

CROPPING
裁切

在黑白攝影時代,影像裁切是高度發展的編輯技巧,到了彩色幻燈片時期略顯式微,現在則再度復甦,成為製作數位影像最後階段必備的一環。即使拍攝時選擇了正確的框景,但若做了些技術性調整如鏡頭失真校正,便仍需要裁切。

裁切是將拍好的影像另做一番調整,讓人不用在拍照時就決定好設計,甚至可以探索新的影像安排方式。然而和影像接合不同的是,這會使影像變小,所以攝取影像時解析度設定必須很高。在傳統放大沖印技術裡,相紙台本身就有裁切導軌的功能,但一開始在軟片(在燈箱上)或印樣上,先以L形裁切遮板進行試驗,可能會比較容易。數位影像(或軟片掃描)則用軟體裡的裁切工具來執行這項作業,絕對更加簡單清楚。

重點是,千萬別把裁切當成設計的萬靈丹,或是拍攝當下猶豫不決的藉口。我們在拍照後有機會改變或操縱視框,但危險在於,我們會誤以為攝影的絕大部分工作在電腦上就可以完成。此外,在製作照片的過程中,裁切會中斷程序的連續性,而大部分製作程序中視覺的連續性則有賴於此。

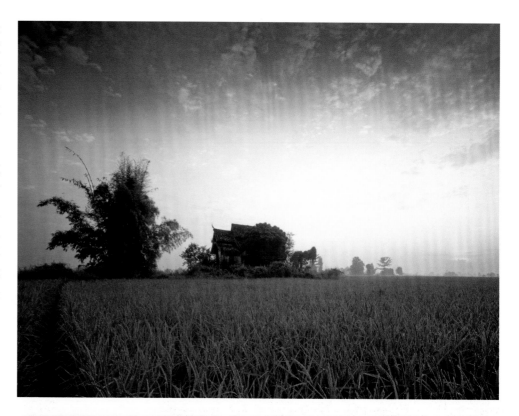

▶ 泰北風光

這是一張泰國風景照,這裡將幾種可行的裁切選項疊置在黑白版本的影像上。圖中荒廢的廟必須是畫面的主體(除了廟之外,其實什麼也沒有),因此裁切的考量在於地平線的位置,以及是否要將左邊的那叢竹子納入。將地平線放低(紫色和綠色視框),給人更寬敞、開闊的感覺,並強調天空的動靜(日出和一些具壓迫感的雲彩)。提高地平線(紅色視框)則將注意力拉向稻田。直幅裁切(藍色視框)也需要大片稻田,才能保持穩定感。

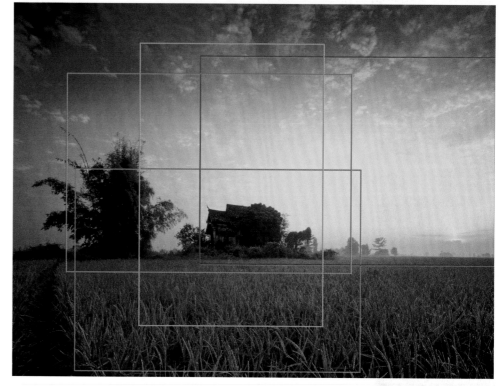

讓我們透過這幅霧氣瀰漫的斯凱島風景照，
來看看如此裁切所牽涉到的考量。原本所選
用的視框，很明顯的是為了呈現上方的波浪
雲層，因此地平線便相對放得很低。這樣一
來，我們的選擇就少了一點。

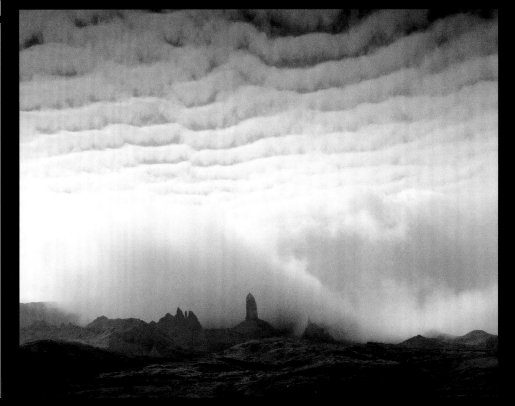

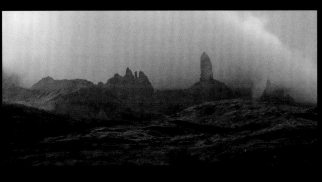

1. 或許第一時間最直接的裁切，就是忽略高高在上的雲層，
　而把注意力集中在石柱受霧氣包圍所營造出的質感。一
　旦不考慮雲層，視框上緣要裁到多低都不成問題。在此例
　中，我把天空縮小，讓地面的比例變大，並藉此機會把畫
　面弄成環景照。這樣的改法相當可行，不過照片必須放大
　很多，才能得到最好的效果。

接下來，如果我們往中間裁切，並且適度
維持地平線對天空的比例，結果會怎樣？
很不幸，如果要保留大片天空，視框頂端
就要維持在這個位置，用意在於提供該處
畫面一些影調和重量。裁去兩邊對於增加
石柱的重要性並沒有太大幫助。所以唯一
的合理選擇，就是裁掉下面，讓地平線幾
乎和照片底緣吻合。

直幅裁切是否可行？由於
直幅影像更需要雲層影調
所提供的重量，最好的做
法是把兩邊裁掉。我們藉
由挑選地平線上最富趣味
的輪廓，選擇出適當的裁
切方式。

FILLING
THE FRAME

填補視框

為了能夠探討構圖中不同的圖形元素，並觀察它們彼此的互動，我們首先必須將這些元素隔離開來，選擇最基本的構圖。在這裡得稍微注意，因為實際上，元素間互動的可能性通常不勝枚舉，而單一隔離的主體算是特例。這裡所舉的例子可能看來稍嫌簡單，但現階段我們需要的是清楚、明晰的例子。

在拍攝所會遭遇的情況中，最基本的就是單一、明顯的主體站在相機前。但即使如此也有兩種選擇，我們立即面對的問題是：應該要走上前把視框填滿，還是後退以便看到主體周遭的景物。什麼因素會影響我們的決定？畫面的訊息內容是考量之一。顯而易見的是，照片中的主體越大，細部就越清楚。如果此物不但罕見又有意思，細部可能就很重要；但要是人人都很熟悉的事物，可能就不然。舉例而言，當一位野生動物攝影家追蹤到了稀有動物，我們當然會希望看到越多細節越好。

另一項考量則是主體和背景之間的關係。無論就攝影內容或設計而言，周遭環境是否重要？在攝影工作室裡，主體常常和中性背景放在一起，這樣子背景便無從透露任何訊息給觀看者，唯一的作用僅在於方便構圖。然而到了室外，背景和主體幾乎一定有所關聯。它們能顯示比例（例如人攀爬在岩面上），或關於主體活動的訊息。

第三個因素，是攝影家想在觀看者和主體間創造的主觀關係。如果臨場感很重要，主體就得很顯眼，所以藉由填滿視框的方式，把觀看者帶到它跟前，就是合理的選擇。這當中牽涉到一些制式的

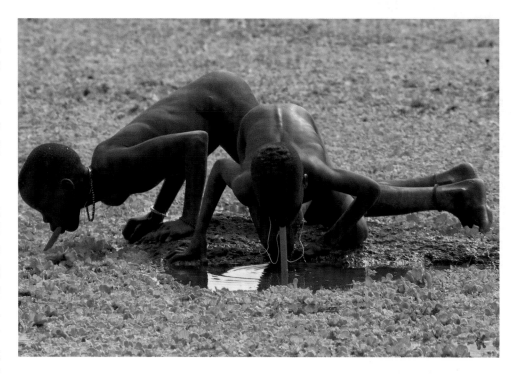

問題，諸如最後照片展示時的大小、鏡頭的焦距，以及主體原本的尺寸。不過，填滿大型相框的大型主體，往往會帶來力量和衝擊。此外，如上方例子所示，主體契合視框，精確得令人滿意，尤其這是必須快速捕捉的影像。

主體形狀若與視框片幅規格相符，效果會很好。在右頁的香港渡輪系列照中，第一張照片的搭配非常令人滿意：由這個角度拍得的渡船，剛好填滿視框四周。然而大部分的單一主體照片，並不會讓注意力焦點填滿整個視框。主體造型也許不會剛好吻合視框（當然不是不能裁切，但結果不一定漂亮，也不一定適合想用的表現方式）。讓主體邊緣跑到相片邊界的另一個風險則是，人的目光未必習慣專注在非常靠近視框邊緣的地方。要讓目光隨意移動，至少在主體周圍留些自由空間，這會有所幫助。

▲ 麥地那龍線蟲濾管

蘇丹南部的兩個男孩以塑膠濾管從池塘吸水飲用。像這樣的畫面中，周邊沒有太多剩餘空間，代表攝影者當時是迅速走上前，或者以鏡頭俐落變焦。此圖上下仍有空間，但正好可以用來展現整片無邊無際的浮萍。

觀景窗或液晶顯示？

透過數位相機，可以用兩種方式構圖：傳統上以觀景窗觀看，或者盯著平面液晶顯示螢幕來觀看。而後者更容易把三度空間景象轉換成平面影像。對主動取景而言，這只適用於沒有活動式稜鏡結構的相機（而非單眼反光相機）。不過即使是使用觀景窗，液晶顯示螢幕仍然為技術上和構圖上，提供非常有用的檢閱功能。

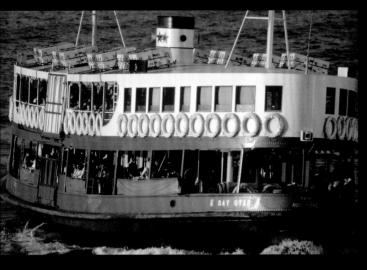

1.這張照片能夠成功，幾乎完全取決於渡輪靠近相機時的完美時機。這一點乍看之下並不明顯，但這幅畫面設計的動人之處，就在於渡船造形與35mm視框能相互吻合。快門按得早些，視框周圍會露出更多水，照片反而顯得平凡；快門按得晚些，會讓照片看來像是拍壞了。這幅照片裡的渡輪看來很大，給人臨場感。

3.另一種手法是把環境拍進去。這樣子的設計，著重資訊多於美感，比較強調渡輪的所在地及功能，而非渡輪本身。

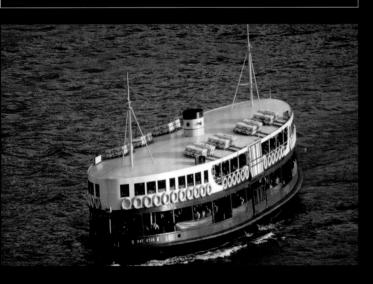

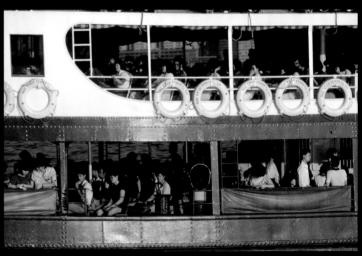

2.將鏡頭拉遠，讓主體嵌入背景，是較為典型的處理手法。它的成功之處在於明朗的光線，但比起前一張則普通得多；背景就是眼前所見，沒有什麼玄機。我們知道渡輪一定是在水上，然而這些水並無特別之處（例如大浪或有趣的色彩），不怎麼能為照片生色。

4.塞爆視框，這讓我們注意到主體的結構細節。圖中的救生圈使我們得知這是一艘船，但主體已經變了：現在這張照片著重的不光是渡輪，還有船上的人。

PLACEMENT
位置擺放

如果畫面是單一、明顯的主體，若不想把它填滿整個視框，就得決定主體的擺放位置，而且還要注意到主體周圍空間的比例。一旦你讓主體周圍有了多餘的空間，它的位置就成了關鍵，我們必須有意識地安排它在視框裡的位置。照理說，最自然的位置應該是在視框正中央，四周保留大小相等的空間，而這也的確適用於許多情況。如果畫面中沒有其他組成元素，又有何不可？

不過這種安排方式，效果毫不出奇，重複幾次就會感到無聊。我們面臨的選擇相當矛盾：一方面想讓設計生動有趣，擺脫目標式的取景，另一方面，若不想把主體放在最自然的位置，也需要個好理由。如果你把主體放在空白視框的一角，又缺乏正當理由，設計就會變得很怪異。古怪的構圖可以非常成功，但這背後必須有特別的目的才能成功。這一點我們將在本書後幾章談到。

視框內主體越小，擺放的位置也就越重要。在第15頁的衛兵照片裡，我們並沒有很清楚意識到人像在視框裡的確實位置。他的位置其實是在正中央，但因為周圍空間並不多，所以看來並不明顯。在本頁這張水上村落的照片裡，我們非常了解村落在視框裡的位置，因為它顯然受到海水的隔絕與環繞。某些主體會偏離中央，通常只是為了建立主體和背景之間的關係。正中央的位置太過穩定，毫無動感可言。如果把主體稍微拉離中心，看起來更能融入環境脈絡。其他還有關於和諧及平衡的考量，我們會在下一章提到。

事實上，其他元素會偷偷跑進畫面裡，

而即使只是一個小小的次要趣味，通常已經足以影響到主體的擺放位置。以這些棚屋為例，我們知道太陽位於左上方；如此一來，我們便自然而然將屋子稍微往反方向移動。

物體的方向也是位置偏離中心的其中一項理由。舉例而言，如果主體很明顯在移動，方向也很清楚，那麼，比較自然的做法是讓它朝視框中心移動，而不是離開。然而，我強調「自然」二字，因為我們常會遇到特別的原因，因而會做出不同的處理，而「不同」往往比較吸

引人。更廣泛來說，當主體「面對」一個方向時（意思到就好），把它們「看過去」的方向留下一部分在視框裡，通常會更自然些。

基本原則是，當背景有其重要性（也就是說，當背景對影像背後的概念有實際意義），我們便可以考慮讓主體只占據畫面一小部分。以海上棚屋為例，整幅照片的重點在於，棚屋受海水環繞，居民的居住環境是如此不尋常。鏡頭拉近就拍不到這個重點；而將鏡頭拉遠雖能顯示更多海水，卻會使棚屋變小，難以辨識。

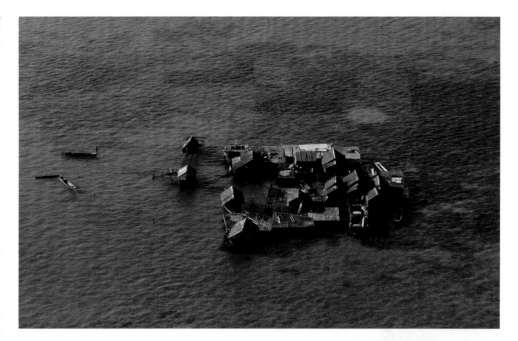

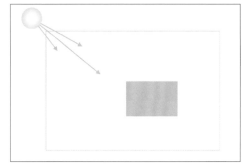

◀▲ 海上生活

這張菲律賓蘇祿海棚屋鳥瞰圖的用意，在於將注意力拉向海棚屋既稀奇又遺世獨立的地理位置。將主體偏離中心，為構圖設計帶來一些生氣，並將觀看者的目光從棚屋帶到視框左上角。

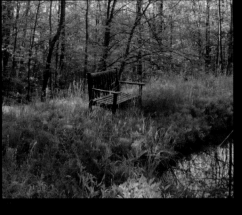

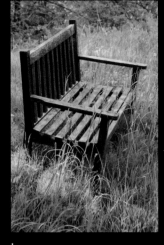

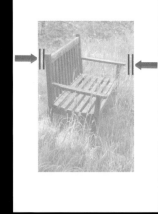

草地裡的長椅

這是擺放主體的練習。就原圖顯示，這張斑駁的長椅位於一座池塘邊，四周綠意環繞，不過前景比背景更連貫，因為後者露出的天空很零碎。基於這個原因，若將鏡頭拉近，便該把長椅擺放在畫面上方。

1. 首先嘗試讓主體緊貼著視框。箭頭所標示的空白處，便是必須決定視框的地方。

2. 將鏡頭拉遠，我們會得到兩種選擇。此處以長椅坐面的斜線為主軸，所以把長椅往右放，以平衡斜線的力道。

3. 另一個方式，我們可以把這張等著某人來坐的長椅，看成是「面向」右下方。所以我們把它放在視框左邊，讓它與所面對的方向抗衡。

4. 現在來試試橫幅的設計。讓椅子朝右，在這裡是合情合理的，所以我們把長椅放在左邊，讓它朝內。

5. 把鏡頭拉遠，讓池塘邊緣露出來。現在畫面多了一個主體，而取景則試圖取得兩者間的平衡。

2

4

不論是什麼種類的影像,畫面都會受到分割。例如一條醒目的地平線,就可以有非常明顯的效果,但即使只是把微小的主體放在平淡的背景前(像是一個點),也是一種不言而喻的分割。看看本書裡任何一幅由單一小型主體構成的照片,只消移動主體的位置,便會改變視框內部分割區域的比例。

分割有無窮多種方式,但最富趣味的,是讓切出來的各區域之間有可定義的關係。分割其實和比例有關,而這一直是歷史上不同時期的藝術家念茲在茲的問題。尤其是在文藝復興時期,很多人把注意力放在用幾何來分割畫面。這給攝影帶來一些有趣的啟發,因為一幅畫的構圖,是畫家從無到有創造出來的,而攝影家通常無法這麼做,因此也比較不用擔心比例的精確度。但其實,不同的比例會引起觀看者不同的反應,不論它們是不是精密計算得來。

在文藝復興時代,一些畫家發現,以簡單數字為準的分割比例(例如1:1、2:1、3:2),基本上分割效果會相當呆板。相形之下,使用較有趣的比例,能夠造成生動的分割。希臘人所熟知的黃金比例是最有名的「和諧」分割。誠如以下所示,黃金分割是以純粹幾何為依據,而攝影家幾乎從來沒有機會、也沒有必要製造黃金分割。它的重要性在於,所有區域都是相關的:小區域和大區域的比例,等於大區域和整個視框的比例。它們緊密相連,因此帶給人和諧感。

這樣的邏輯乍看之下似乎並不是很清楚,但它影響的不光是畫框分割而已。這個論點的看法是,和諧感背後有客觀的物理原則。在這種情況下,它們是幾何問題,而儘管我們也許無法察覺其運作,它們卻仍然會造成預期的效果。右頁顯示出在一幅標準的3:2視框上,依據黃金比例而作成的分割。如照片所示,精確度並不是很重要。

黃金分割不是和諧分割的唯一方式,甚至不是唯一讓所有的比例都彼此相關的方法。另外一個準則也來自文藝復興時期,叫做費伯納契數列;在這個數列中,每個數字都是前兩個數字的和,如1、2、3、5、8、13等。另外還有一種方法,將視框依據其本身的長寬比例來做分割。可以遵行的分割原則的確有很多種,而它們都有可能創造出可行且有趣的畫面。

這對畫家或插畫家來說當然很好,但攝影家該如何合理運用呢?的確,不會有人拿著計算機來規劃一幅照片的分割;對大部分的照片來說,靠直覺構圖是唯一實際可行的做法。要將畫面分割成若干區域,最有用的做法是訓練你的眼睛,以便熟悉不同比例的微妙和諧感。如果你對這些差別瞭若指掌,依靠直覺構圖自然會越來越準確。身為攝影家,或許能夠忽略幾何,卻不能忽略一項事實:這些比例在根本上是很令人滿意的。另外該注意的是,當我們從兩個方向來分割視框時,會產生一個交叉,而此處會是一個普遍而言令人滿意的位置,成為注意的焦點。可比較66~69頁中,把小型主體放在偏離中央的討論。

黃金比例的視框

上圖左視框的比例是1.618(或144:89),據信這是一種宜人又平衡的美感。關於更多不同比例和平衡原則,請見40~43頁。上圖右所示是標準35mm(如今的數位單眼反光相機)3:2比例的視框,可供對照;兩者的差別並不是很大。

整合性的比例

原則上來說,任何具有內部整體性的視框分割法,都會產生和諧的平衡感。以下第一個圖示是根據費伯納契數列(參見26頁)所做的分割,第二個圖示則以視框本身的長寬比為幾何依據。大多數有用的分割都是直線,但斜線也可以用來創造三角形的空間。

右側的照片當然是以直覺來構圖,但改變水平線對齊的位置,很顯然會一併影響到畫面中的直線分割。誠如這一系列圖片所示,原本的景象只是地平線和遠方幾葉扁舟,因此我們嘗試上下移動視框。漁夫划著紅色小船進入視框,改變了畫面的動感,而他和小船雙雙在視框中成縱向對比的一瞬間,我按下了快門。這畫面在片刻之後即告瓦解。

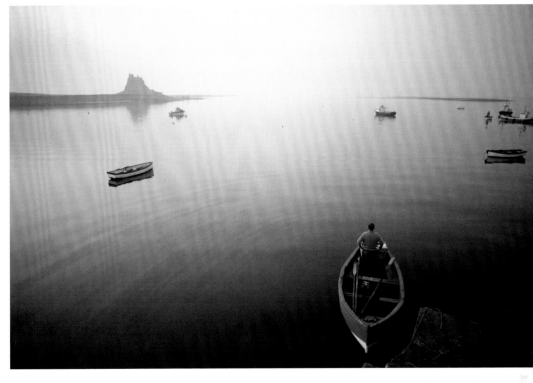

費伯納契數列

之前

幾何分割(以長寬為依據)

之後

HORIZON
地平線

要乾淨清楚地切割視框，最常見的大概就是利用地平線了。以下幾頁所示的風景照類型，地平線成為主要的圖形元素，而如果畫面中沒有突出的趣味點，這個情況就會更加明顯。

簡單來說，如果地平線是唯一顯著的圖形元素，它的擺放位置便成了重要課題。最簡單的例子是當它的確是全然幾何的水平時（沒有山丘起伏的輪廓）。我們習慣將這條線放在畫面中稍低處，因為畫面底緣會讓人聯想到底座。我們稍後會在40~43頁「平衡」一節中探討這點，但原則上，對大多數事物而言，擺放在較低的位置會給人較大的穩定感。除此之外，地平線該擺放在哪個確切位置，仍見仁見智。前面幾頁所述的線性

關係是方法之一，另外一個則是取得影調或色彩的平衡（關於依照相對明度來結合色彩的原則，見118~121頁）。

還有一個方法，就是依照拍攝當下地面和天空本身的重要性，來分割視框。舉例而言，若前景乏善可陳、雜亂無章或不是你要的，而天空的景致則充滿活力，這時你就會想要將地平線放低，讓它逼近框緣。相關範例可以在此處和本書其他地方找到（可參考20~21頁所討論的裁切）。在這張茵列湖的照片裡，雲層的模樣絕對值得保留在畫面裡，但要是用更廣角的鏡頭並納入更多陰暗的前景，雲的影調就會顯得非常不足。唯有將前景的比例大幅降低，使它不致壓倒整張照片，才能讓雲層有適當表現。

反之，要是前景有些特別趣味，便適合把地平線放在較高的位置。實際上，倘若天空缺乏圖形趣味的價值，而前景又富含趣味的話，更合理的做法可能是把分割的比例顛倒過來，將地平線放在更靠近視框上緣的位置。

無論如何，任何景象和視角都不可能找到完美位置。基於這點，以及剛剛提到的種種考量，我們有很好的理由去嘗試各種不同的位置。然而，若只是漸次由低處往高處盲目挪移，絲毫不考慮到會產生的影響和理由，就毫無意義了。如右頁兩張在猶他州紀念碑谷所攝的照片顯示，地平線在不同位置，都可以有很好的理由，端看拍照當時的情況以及個人喜好。

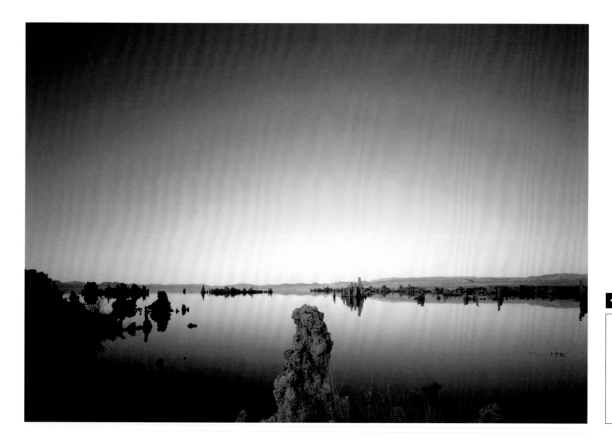

◀ 自然放低的地平線

在這張加州莫諾湖的風景照中，連續的地平線和萬里無雲的天空，讓人很容易就能決定地平線的擺放位置。這個位置很接近黃金分割（見26頁）。

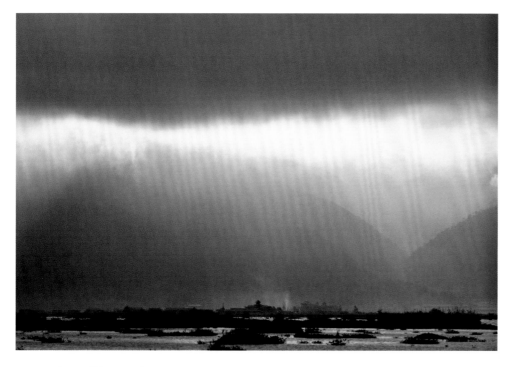

▲ 大片天空

這是緬甸茵列湖的遠距照。由於氤氳的大氣和群山,我把地平線放得極低,也免得前景失焦。

▲ 高低兩種地平線

這是紀念碑谷裡的圖騰柱與野壁伽岩石,從沙丘底看去的景致。斜陽下的沙丘紋理與空中雲朵的圖案相映成趣,兩種取景方式都一樣合理。

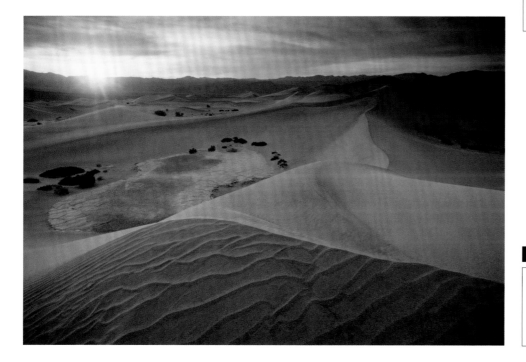

◄ 忽略天空

這張死亡谷沙丘的廣角照,將趣味放在沙丘波紋的細節。西沉的夕陽給予地平線充分的趣味,因此在構圖中,天空不需要占去更多畫面。

在所有攝影設計的架構中,框中有框是成功率最高的構圖方式。它和任何一種既定的設計常規一樣,濫用時會有嚴重的危險,而且也容易淪為老套。但這些危險正足以證明它的確有效。只是使用時務必更加小心,並運用一些想像力。

框中有框的魅力,部分和構圖有關,但更進一步來說,它還牽涉到知覺。此處以及接下來幾頁所顯示的多重視框,讓觀看者的目光方向穿透層層平面,加強了影像的立體感。在本書中其他部分,我們會發現攝影中常常探討的主題之一,便是將立體景象轉換成平面照片時,究竟會發生什麼事。這點對攝影比對畫作或插畫更為重要,因為攝影基本上是講究寫實的。框中有框能夠把觀看者引進框內,換句話說,它們就像是扇窗戶。照片的邊以及用來吸引目光的事物(在此處,四個角尤其重要)之間,具備某種關係,因而產生一股不言而喻的動力,引導目光向前穿越視框。舉例來說,美國攝影家沃克・伊凡斯(Walker Evans)就常故意用這一招。誠如他的傳記作者貝琳達・勒思芃(Belinda Rathbone)所述:「他拍的照片能看穿窗戶門廊再轉彎,這為他的作品注入一股全新的力量和向度,甚至賦予啟示的氛圍。」

這份魅力的另一部分是,當我們在影像中主要部分的周圍畫上界線,內部視框便組織了畫面,因此控制了景象,讓影像不致於溢出框緣。畫面多了一些穩定甚或生硬感,讓這種照片少了典型的新聞或紀實攝影這一類的影像中那種不正式、隨意的特性。因此,框中有框能夠觸動人性中某一面向。想要控制環境,原本就是人類的天性,因此自然也會想在畫面中置入結構。看到照片上的元素位置清楚且控制得當,有種令人滿足的快意。

以純圖形的層面來看,多重視框從外框建立起逐漸變小的視覺方向,所以能集中觀看者的注意力。特別是內框和片幅規格有類似的造形,內框更能一下子就抓住目光。接下來,這股動力更能輕易往畫面內部邁進。另一個值得一提的設計機會,則是內外框之間的關係。如同我們看著基本視框時所見的動態效果,照片邊界和影像中,線條構成的角度及造形也很重要,尤其當照片內框是封閉性邊界時。當內框離外框很近,兩者之間的圖形關係會最強烈。

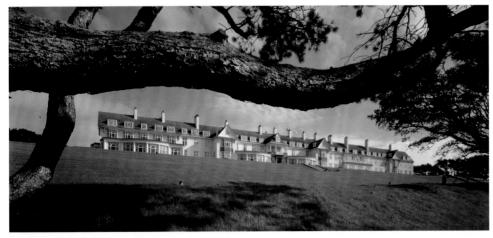

◀▲ 加強透視

相機由低矮而精確的鏡頭角度,並且以有限的上下移動幅度,讓前景的大樹形成自然的視框,強化了這幅照片的構圖,帶領目光方向經過樹幹下,再順著草坪往上走向建築物。

▶ 曼哈頓橋

右頁那兩張照片,主體是紐約帝國大廈和曼哈頓大橋,表現出「框中有框的技巧」可以如何改變影像的動感,而拍攝地點則相去不遠。第一張照片所選定的視點位置,讓大樓影像與橋塔邊緣緊密連接;此處的主要動感來自造形的契合,鼓勵目光方向在兩者之間游移,如右頁第一張圖解所示。將視點稍微右移,大樓便能俐落地放在橋塔中間的拱形裡。目光方向在經過三個步驟後,會直達內部大樓,如第二張圖解的箭頭所示。內部視框再次把影像架構得更穩固了。

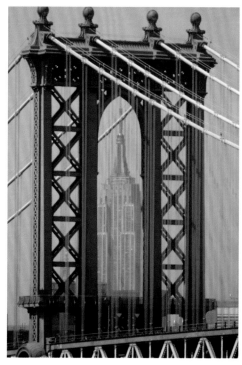

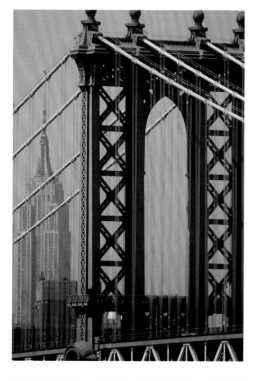

▲ 旋轉的動感

要成功運用內部視框，最常見的就是找到
彼此相合的造形，然後藉著鏡頭位置和焦
距長度，讓兩者搭配無間。在這個例子
裡，前景中樹幹剪影的鮮明起伏，創造出
旋轉向量，使畫面充滿生氣。

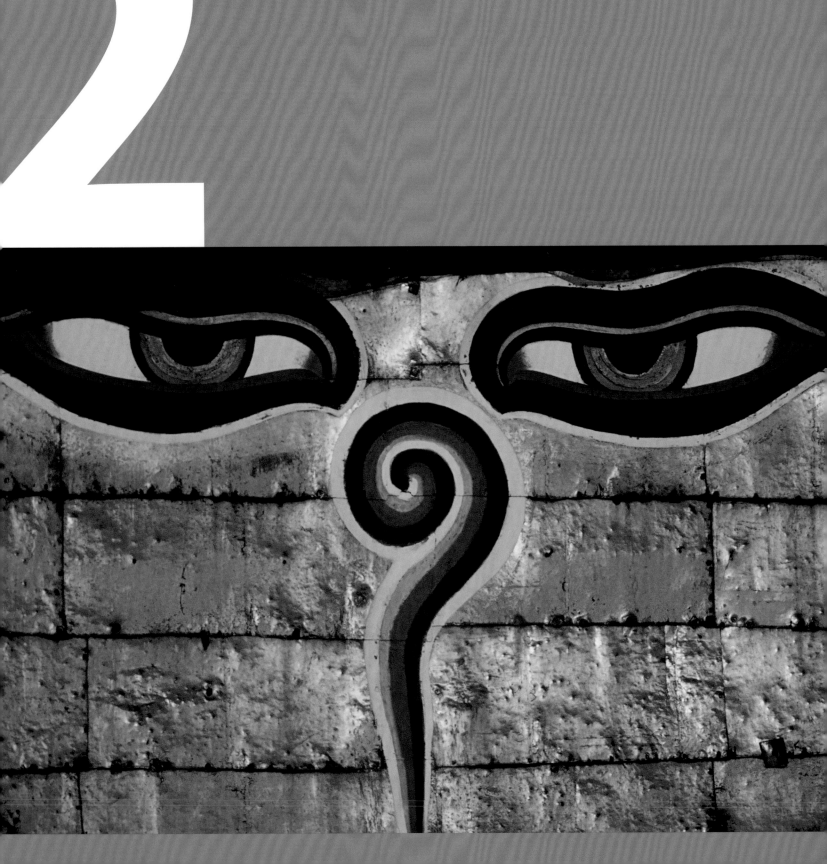

設計基本原則

構圖在本質上就是要去組織、有秩序地安排視框內所有可能的圖形元素。這是設計的基本要件，而攝影在這方面的基本需求，就和其他任何平面藝術一樣。它所面對的風險也一樣：在紙上詳細敘述一項技巧，可能會被當成教條式的規則來解讀。尤其重要的是，要將基本設計當做一種探討的形態、一種心態，並總結手邊所有的訊息資源，而不是在倉促之間定案應急。

這和學習語言很類似。把上一章的視框當作內文脈絡或背景，設計基本原則便是文法，下一章的圖形元素是字彙，而最後一章的過程則是造句——攝影中這些形態的組合方式，便決定出它的特色。

在某個程度上，攝影的設計原理不同於繪畫及插畫。大多數情況下，這樣的比較並沒有特別意義，但我們必須了解設計確實有客觀原則；也就是說，它們無關個人品味。它們說明了某些照片留給人某種印象的原因，並且以特定的方式去安排畫面，何以會產生某種預期效果。

最基本的兩大原則是「對比」和「平衡」。對比凸顯了照片裡圖形元素（像是影調、色彩、形態等等）的不同。兩個對比的元素會加強彼此的效果。平衡與對比的關係密切，它是對立元素之間的主要關係。解決了平衡的問題（例如色塊之間的平衡），影像便會有均衡感。如果這個問題沒有解決，影像看起來就會失衡，令畫面出現緊張感。

極度平衡、極度對比，以及介於這兩者之間的所有類型，在攝影中都各有其功能。人的視覺會追求和諧，不過這並不代表構圖就非得和諧不可。故意不讓眼睛看到完美的平衡，能使畫面更有趣，而且有助於攝影家激發出預期中想要的反應。有效的構圖並不只是為了以眾人熟悉的比例製造出溫和的畫面，它還能給予人視覺上的滿足，但好的設計終究以實用為目的。它的出發點是，攝影家對於照片的潛力和畫面所應該達成的效果，要有明確的想法。

最後一點，設計必須適可而止，以觀看者對攝影現有的認識為限。這群觀眾可能對設計技巧一無所知，但由於過去看過無數影像，耳濡目染之下，對藝術的傳統也會有所體會。舉例而言，我們一向認為，對焦清晰之處是用來標明趣味點和重點。某些構圖方式被認為是正常的，因此就出現了一些預設標準；接著攝影家就要依據自己的意圖，去決定照片是要滿足或挑戰這些標準。

DESIGN BASICS

CONTRAST
對比

20世紀最具革命性的設計理論，發生在1920年代的德國，其焦點是包浩斯學院。這所藝術、設計暨建築學校於1919年在德索成立，它以實驗、質疑的態度來看待設計原理，因此在該領域舉足輕重。約翰納·伊登（Johannees Itten）當時負責包浩斯學院的基礎課程，而他的構圖理論則根植於一個簡單的概念：對比。明暗、造形、色彩甚至感覺的對比，都是影像構圖的基礎。伊登給包浩斯學生的第一個習題，便是發現並闡釋對比的各種可能性。這些包括大／小、長／短、平滑／粗糙、透明／不透明等等。這原本是用來當藝術練習，但轉換成攝影練習也一樣合適。

伊登的用意是「經由個人的觀察，喚起對主體的熱烈情感」，藉由習題，他讓學生埋頭探索設計的本質。此處我們將他的習題改編成攝影可用的版本。

這個計畫分成兩部分。第一部分比較容易：拍出一組效果對比的照片。最簡單的做法是，從你拍攝的照片中，選出一組對比最明顯的照片。另一種做法比較吃力，卻比較有意義，就是事先設計好一種對比，然後再去尋找符合這設計的影像；換句話說，就是依照需求來拍攝。

計畫的第二部分，則是將兩種極端的對比結合起來，拍入同一張照片中；這個習題需要運用更多想像力。對比的種類不限，而且可以是形態上的對比（明亮／黑暗、模糊／清晰），或是任何一種內容上的對比。舉例而言，它可以是概念上的對比，

如連續／間斷；或非視覺的對比，如喧鬧／安靜。下表所列，是伊登當初在包浩斯所給的習題。

伊登是充滿熱忱的教育者，他要學生從三個方向來處理對比問題。「一定要運用感官來體驗，運用智力來具體化，再用共感來呈現。」也就是說，每個學生首先必須試著找出他們對每個對比的感受，而不是立即將它當作影像來思考，然後列出表達這種感受的方法，最後再完成這張照片。以多／少的對比為例，最直接的反應可能是一大片東西裡有某一個東西與眾不同，因此跳了出來。但另一種處理方式，則是所有東西都一樣，只是把其中一個置於稍遠之處，讓它顯得孤立。這只是眾多處理方式之中的兩個例子而已。

伊登的對比表

點／線	面／線
平面／體積	面／體
大／小	線／體
高／低	平滑／粗糙
長／短	硬／軟
寬／窄	靜／動
厚／薄	輕／重
明／暗	透明／不透明
黑／白	連續／間斷
多／少	液態／固態
直／曲	甜／酸
尖／鈍	強／弱
水平／垂直	大聲／輕聲
斜線／圓形	

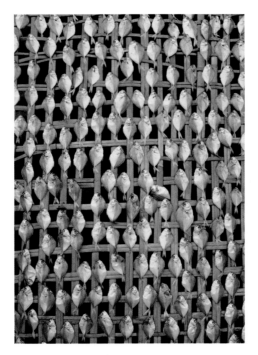

多

為了給人為數眾多的印象，這張風乾魚的照片，取景直抵棚架邊緣，但不超出棚架範圍，使魚群看起來好像延伸到了框外。

—

為了強化這艘棄船的孤立感，我們用廣角鏡頭拍攝，讓船離遠方的堤岸更遠，增加透視感。這樣的構圖，有助於消去畫面中其他無關緊要的部分。

柔

加州莫諾湖附近這片蘆荻的纖細質感，從逆光的角度來看，
更顯柔細。

硬

黯淡的光線、枯燥乏味的都市背景，以及望遠鏡頭造成的縮短效果，在在加強
屋頂上這些金字塔型建築尖銳、侵略的特質。

單調

晨霧中的光線特性，使這張緬因州震顫派教徒社區的照片呈
現很低的對比。

對比強烈

豔陽在清澈的天空和純淨的空氣中高照，造成了對比最強烈的照明效果。這些
石拱輪廓分明，創造出深刻又銳利的陰影。

水之類的液體沒有固有的造形,所以最常見
的幾個表現方式,是以非液體為背景,呈現
出液滴或細流。但在這裡,陽光造成的波浪
圖案在泳池中就很具效果,所以可以只拍攝
水面。

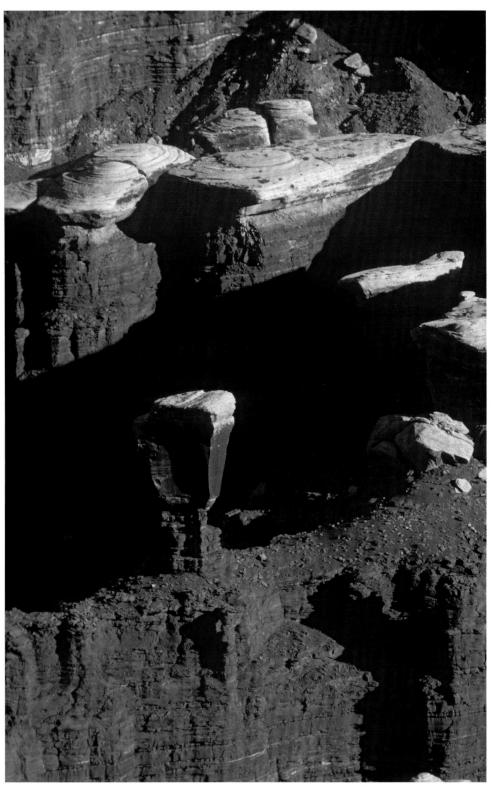

強烈而明亮的光線和粗獷乾燥的凹凸質感,
為岩石平添堅實感。望遠鏡頭將這幅峽谷畫
面壓縮成圍牆般的結構,填滿了整個視框。

固體／液體

這張靜物照將兩個性質相反的物體放在一起。這是一個鋼製超導元件,浸泡在冰冷的液態氮中,液態氮因攝影棚內溫度較高,冒起了泡來。

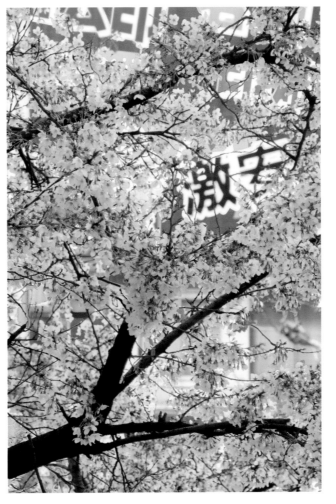

纖柔／莽撞

日本櫻花祭正是觀賞這種粉嫩纖弱花朵的節慶。然而這株櫻花的背景卻是東京俗麗的招牌。招牌的日文內容使得這個對比更加強烈,因為它的意思是「超低價!」

CONTRAST | DESIGN BASICS

完形心理學創立於20世紀早期的奧地利和德國，儘管它的一些觀念（例如：觀看物體時，大腦會出現造形相似的痕跡）早已遭人摒棄，不過它在視覺辨識上的研究方向卻再度引起重視。

現代完形理論以全觀的方式來探討知覺，其基本原則是整體大於部分的總和，而當我們觀看整幅景象或畫面時，注意力會從辨識個別元素，瞬間跳躍到對整個畫面的掌握。

這兩種概念（了解整體畫面背後更大的意義，以及靠直覺頓悟）乍看之下，可能和我們所知觀看影像的方式格格不入。（我們的眼球會在一連串趣味點之間快速移動，以建構影像；關於影像建構的原則會在80-81頁有更深入的探討。）然而在現實中，完形理論已經被納入實驗研究，雖然它的主張有時很不明確，卻對知覺的複雜過程提供了令人信服的解釋。它對攝影的重要性，主要在於它的組織法則能支持大部分（特別是在本章和下一章）的構圖原理。

「完形」（Gestalt）一詞，在德文裡指的是事物被「安置」或「放在一起」的方式，而這和構圖顯然有關。它不同於電腦和數位影像那種分割的、反覆的作業方式，而強調洞察力的價值，循序漸進地提供另一種了解知覺的方法。完形的另一原則是「最佳化」，著重簡單明瞭；這與「簡潔化」（Prägnanz）的概念相關，意思是全盤了解（領悟影像）是最不費力的。

右頁表中所列知覺組織的完形律，非常有助於解釋觀看者心裡是如何「完成」與領會照片的圖形元素（例如可能的線條、點、造形和動力等），以及這些元素是如何賦予影像活潑平衡的感受。其中最重要也最容易了解的其中一項是「閉合律」，這通常會用卡尼札三角形（如右下圖所示）來說明。這項法則會不時出現在攝影中，因為構圖中某些部分令人聯想到特定造形，而這個聯想到的造形則有助於建立影像結構。

換句話說，隱含的造形有助於強化構圖、幫助觀看者理解。三角形是攝影中最能「誘導閉合」的造形之一，但對頁所示的例子，則是比較不尋常的雙圓。

我們將在第六章談到拍攝過程，屆時會更詳細看到，創造以及解讀照片時，經常會涉及理解景象或畫面的原則。也就是說，我們大腦在接收到視覺訊號之後，會試圖套用某種假說來解釋它的模樣。完形理論所提出的想法是，大腦在觀看圖形時，會重組及改造視覺元素，使它們成為一整幅有意義的畫面；這也叫做「現象」。然而，完形理論除了可以運用在設計教學上（例如消弭混亂，以及更快認出圖表、鍵盤和平面圖等），它在攝影中也能扮演同樣重要的角色。

我們在第五章〈意圖〉將會提到，放慢人們觀賞照片的腳步有許多優點，像是可以傳遞驚喜，或讓他們更投入在影像中（貢布里希所提出的「觀看者的本分」，參見140頁）。舉例而言，「浮現原理」（參見右頁表）就能充分解釋我們為何能突然領悟照片的言外之意（詳情可見144-145頁的「延遲」）。一般說來，在呈現訊息時，讓觀看者耗費腦力並不是件好事，但在攝影及其他藝術裡，這反倒成了一種觀賞的報酬。

▲ 卡尼札三角形

最常用來說明閉合律的，就是這個由義大利心理學家卡尼札所設計出的圖案。圖中唯一的實體是三個缺角的圓形，但人眼看到的卻是一個三角形。

完形法則與原理

完形的知覺組織法則

1. 接近律：大腦會依據視覺元素彼此距離的遠近為它們分組。
2. 相似律：具有相似外形或內容的視覺元素，會被分在同一組。
3. 閉合律：由於心智會尋求完整，大致排在一起的元素會形成一個概略的造形。
4. 簡易律：人的心智偏好簡單的視覺說明：簡單的線條、曲線和外形，以及對稱和平衡。
5. 整體律：同一方向移動的元素會被視為同一組。
6. 連續律：此律與前項相似。人的心智會預測造形和線條會往框外繼續延伸。
7. 分離律：為了讓人們看到某個圖形，得讓這圖形從背景脫穎而出。以圖形與背景為內容的影像（見46頁）則是利用兩者的曖昧難分來增加創意趣味。

分組在完形理念中扮演重要的角色，這也叫做「組集」。

完形原理包括：

1. 浮現原理：影像中的各個部分，原本因為所含資訊不足而意義不明，卻在觀察夠久之後突然出現，整個影像的意義大白。
2. 具體原理：人的心智會在視覺訊息不足時，自行填補造形或區域。這也包括先前提到的閉合法則。
3. 多重穩定原理：在某些情況下，當景深線索不足時，物體可能會自動轉化。這一點藝術界（如艾雪和達利）比攝影界更常運用。
4. 恆常原理：辨識物體時，不受方位、轉向、面向、尺度或其他因素影響。

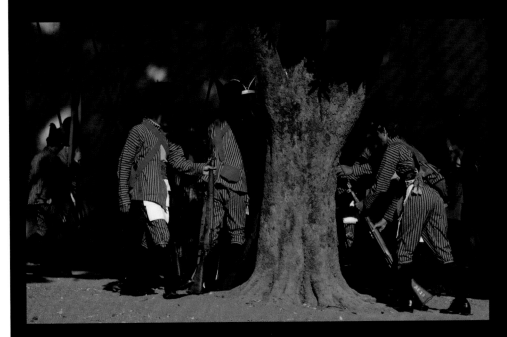

1

2

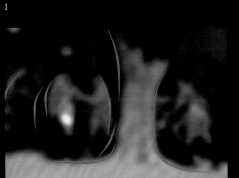

3

◀▲ 閉合成圓形

完形的閉合律主導了許多構圖技巧，有助於建立影像架構。這張儀隊照片，攝於爪哇日惹市皇宮一年一度的穆罕默德誕辰儀式。我們的眼睛看見左右各有一個幾近圓形的造形，而這有助於整理影像。但這完全是概念上的東西。圖1為照片套上中值濾波器，畫面經過簡化，造形顯得更加突出。圖2標出實際的曲線部分，可以看出這些並非完整的圓形，但如圖3標示所強調，這些隱含的圓形，使我們注意力更專注在圓形裡的戎裝軍人。基本上這就是84-93頁討論造形時所闡明的視覺機制。

BALANCE
平衡

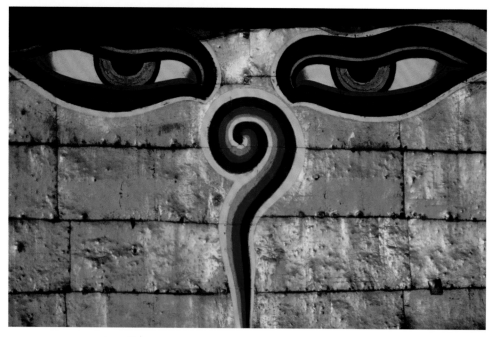

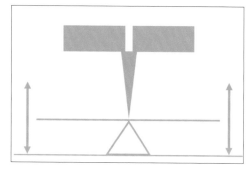

構圖核心在於平衡的概念。兩股勢均力敵的對抗力量便會形成張力,提供均衡與和諧感,因此平衡是張力的出路。視覺的基本原理,就是目光會尋求兩股力道之間的平衡。平衡是和諧、解答,一種在直覺上似乎能令人賞心悅目的情況。在本文中,平衡可能與任何一種圖形元素有關(我們將在第三章逐項討論)。

舉例而言,在我們考慮照片裡的兩個支撐點時,視框的中心便成了我們注視這兩個支撐點的參考點。如果另外一幅影像裡的斜線創造出強烈的方向感,眼睛就會有種渴望,想看到反方向的移動。在色彩關係中,連續對比和同時對比顯示出人眼會自行尋求互補的色度。

談到照片裡的力平衡,常用的類比多半來自物理的實體世界:重力、槓桿、重量和支點。這些都是相當合理的類比,因為人

眼和心智對平衡有著真實客觀的反應,而且其運作原理和力學法則非常相似。我們可以用更實際的方式逐步闡明這種類比:把影像設想成一張平面,這平面平衡站立在支點上,就像在天平上一樣。如果我們在影像一邊添加任何事物(當然得要偏離中心),影像將會失去平衡,我們便會覺得有必要修正。不論我們講的是大量的影調、色彩,或者是點的安排,目標都在於找到視覺上的「重心」。

以這種觀點來看,有兩種迥然不同的平衡。一種是對稱或靜態的,另一種是動態的。在對稱平衡中,力的安排以中心為準,每個元素離照片中心都一樣遠。把主體放在視框正中央就可以創造出這樣的平衡。在我們的天平類比中,此時主體就會坐在支點(也就是平衡點)正上方。要取得相同的靜態平衡,另一個做法是把兩個相等的重量放在中心兩邊,且離中心一樣

遠。若要更進一步,把幾個圖形元素平均安置在中心附近,也會產生同樣效果。

第二種視覺平衡,是用不同的重量和力道互相抗衡,從而使影像更生動。在天平上,大的物體可以用小的物體來平衡,只要後者距離支點夠遠。同理,只要把小的圖形元素往框緣放,就足以和強勢的圖形元素相抗衡。大多數的平衡藉由互相抗衡來達成,而這當然也是對比的一種(參見34-37頁「對比」)。

視覺平衡有其基本規則,但需要審慎處理。到目前為止,我們所敘述的都是平衡在簡單情況下的運作方式。在許多照片裡,各種元素會彼此互動,但是真正構圖時,平衡問題只能靠直覺來解決,覺得對的就去做。天平的類比足以解釋平衡的基本原則,但我當然不會建議你真的用它來幫助你構圖。

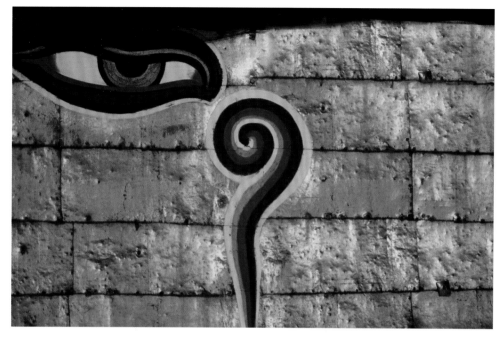

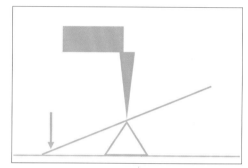

除此之外，更重要的考量是到底要不要平衡。當然，眼睛和大腦需要保持平衡，但提供平衡不見得是藝術或攝影的職責。新印象派畫家喬治·秀拉（George Seurat）宣稱「藝術就是和諧」，但誠如伊登所指，他這是錯把藝術的手段當作目的。假使我們認定好的攝影就是創造出令人感到安詳滿足的影像，那結果會非常乏味。

一張意味深長的照片絕對不盡然是和諧的，這點可以在本書中再三印證。我們會不斷回到這個討論，因為它是許多設計決定的基礎，不光是在表面上（例如該把趣味點放在哪裡），也關乎該創造出多少張力或和諧感。最終這還是個人的選擇，跟景象或主體無關。

對稱和偏離中心是影像構圖的兩極。對稱是一種特別、完美的平衡，不一定令人滿意，而且非常刻板，在攝影家可能遇到的自然景象中，並不算常見。除非你刻意尋找具備對稱原則的事物（如建築或貝殼）才有機會用來設計畫面。

因此，偶爾運用對稱會十分吸引人。關於美國紅杉國家公園的鏡像構圖，風景攝影家羅威爾寫道：「我在拍攝水面如鏡的大鳥湖時，直覺地打破了傳統的構圖規則，

用天平的類比來想像一張照片在中心平衡的樣子。這張尼泊爾猴廟佛塔上的眼睛特寫，呈現出簡潔對稱的安排。眼睛平衡地位於支點正上方，兩邊的力量也平均分配。然而如果我們用數位修圖移去右邊的眼睛，視覺重心便會往左偏移，造成失衡。因為我們會不由自主地把目光方向往左移。

比例、和諧和平衡

認為自然界中存在著理想的比例，這樣的信仰可以追溯到畢達哥拉斯學派。即便他們的想法受到數學支配，卻也十分玄祕。其核心思想是，真實世界具有數字上的規則。斯托比亞斯在論及宇宙創始時寫道：「相似與同類的事物未必需要和諧，但如果我們要讓不相似、不同類、不同等級的事物並存於規律的宇宙中，便需要藉由和諧，把它們凝聚起來。」以音樂為例，要製造出和諧（討人喜歡）的音階，各個音高之間一定要有固定比例。自然和諧的想法也可以延伸到其他領域，像是視覺比例。關於繪畫，古希臘人阿里斯提德（西元前530-468年）寫道：「我們將會發現，少了數字和比例的幫助，繪畫將一無所成。作畫是透過數字，尋找比例適切的形態和混色，由此賦予圖畫美感。」不過在藝術史上，有人能從數學的和諧秩序中找到靈感，也有人認為這是一種枯燥呆板、扼殺想像力的做法（如畫家威廉·布雷克），而這兩派曾經有過許多衝突。（參見 118-121頁）

◀ 動態平衡

動態平衡狀態是讓兩個不對等的主體或區域互相抗衡。就像較輕物體只要放在離支點較遠的地方,便能平衡較重的物體。影像中的大小元素,經過謹慎的安排,在畫面中也能達成平衡。注意,照片右上角的內容(中文)增加了它視覺上的重要性(關於視覺權重,參見58-59頁)。

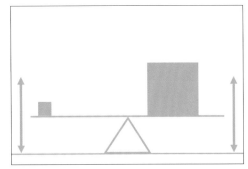

把影像一分為對等的兩份,以凸顯圖案,並強調影像中那兩半畫面的相似性。」對稱構圖若要成功,必須做到絕對精確。一幅幾乎對稱的畫面,如果就是差了那麼一點,就整個遜掉了。

現在我們應該思考的是,張力到底怎樣在不平衡的構圖中運作。其中的力學原理,要比天平類比所揭示的更加微妙。儘管眼睛和大腦追求平衡,這並不表示只要達到平衡就會有令人滿足的效果。影像所呈現出的趣味,會與觀看者需要費心的程度成正比,而太過完美的平衡會讓眼睛不怎麼派得上用場。

因此,動態平衡通常要比靜態平衡有趣得多。非但如此,當畫面不夠平衡的時候,眼睛還會試圖自行填補,以生出平衡感。

在色彩理論中,這個尋求平衡的過程會牽涉到連續對比以及同時對比(參見118-121頁)。

這種平衡原理,在任何一張重心偏離構圖中心的影像裡,都可以發現。以69頁所示稻田中的農夫為例,根據天平類比的原則,它完全推翻了平衡,但這幅影像看起來完全不會不舒服。這是因為眼睛和大腦想在中心地帶找到東西,好用來平衡右上角的人像,所以一直跑回中間偏左的下方。當然,那裡只有一大片稻稈,所以那個位置實際上會得到更多注意。要是人物放在中央的話,綠色的稻稈就不會那麼顯眼了。如此一來,這張照片到底是農夫在一片稻田中工作,還是一片稻田裡面剛好有農夫在工作,就很難說了。試圖補償影像明顯失衡的過程創造了視覺張力,而這

的確非常有助於增加照片的動感,也有助於吸引大家去關心那些過於平淡而不太受到注意的區域。

第二個和偏離中心構圖的相關因素是邏輯。失衡越嚴重,觀看者就越想要知道背後的原因。至少在理論上,觀看這麼一幅影像的人,會準備好要仔細觀察,找出失衡的理由。然而要小心的是,偏離中心的構圖,很容易會被認為是矯揉造作。

最後,所有關於平衡的考量,都應該考慮到許多影像圖形的複雜程度。為了要研究影像設計,我們在本書中會盡力單獨抽出每一個我們討論的圖形元素。我們會刻意以構圖元素簡單的圖像為範例(就像稻田照)。在現實生活中,圖形在大多數照片裡都會展現出許多層次的圖畫效果。

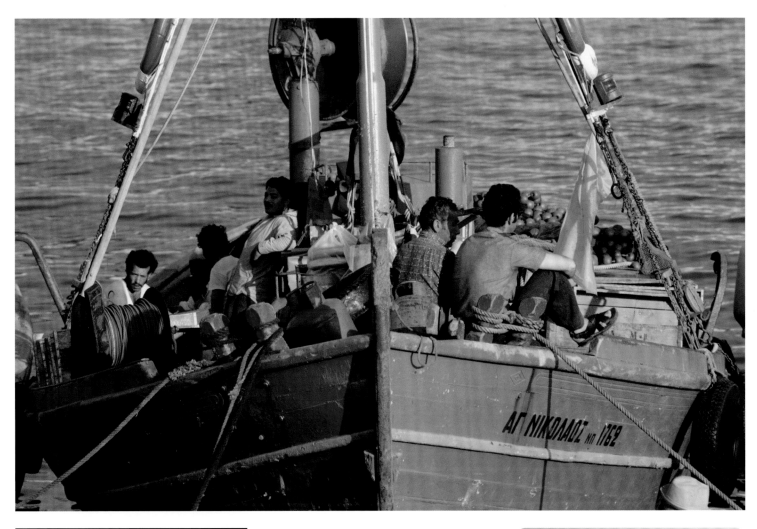

▲ 兩側對稱

某些種類的主體，本身就是以一條軸線為中心呈對稱狀態，如這艘從正前方看去的希臘漁船。建築物以及許多生物的正面（如人臉）也經常如此。精確度在對稱構圖中尤其重要，因為就算是最小的偏差也會馬上凸顯出來，然後看起來就只是個敗筆。

平衡和重力

我們很自然就會把自己對重力的感受加諸在畫面和視框上。誠如我們將在第三章中所見，垂直線會表現出下拉的重力，而水平的底座則提供了視覺上支撐的平台。可能正是因為如此，主要元素通常放在畫面較低處，尤其是在直幅照（參見26頁）。畫家兼教師莫理斯·德·索斯馬茲在講到水平線上方的垂直線時說：「這兩者放在一起，會產生一種深深滿足且完美的感受，也許是因為這表現出人類站在平地上屹立不搖這種絕對平衡的經驗。」

DYNAMIC TENSION
動態張力

我們已經看過，何以某些基本的圖形元素顯得更有活力（像是斜線），我們也了解到何以某些設計構成比較生動。節奏創造出動力和活力，偏離中心位置的主體則因為眼睛會企圖自行創造平衡而生出張力。然而，且不論影像平衡與否，我們可以單就它的動態張力來進行思考。這基本上是利用各種結構本身內蘊的能量，讓眼睛隨時注意，並從畫面中心向外移動。這和正規構圖的靜態特性恰好相反。

若想引起注意，把動態張力放入畫面，似乎是又快又簡單的方法，也因此我們得更加小心謹慎。正如飽滿生動的色彩可以為單一照片帶來立即的效果，但若太常使用，也會顯得不自然，而這樣的視覺刺激效果也可能在經過一段時間之後變得疲乏。這跟任何一項乍看強烈搶眼的設計技巧一樣，通常沒有辦法持久。它的效果很

快就會耗盡，然後人的目光就會轉移到下一張影像。

不過，要做出動態張力，所需的技巧其實很直接，如這裡的例子所示。我們無意將這項技巧簡化成公式，理想的結合是由各種不同方向的斜線、對立的線條，以及任何將目光引導向外的結構所組成，方向能相互對抗更好。這種做法不宜使用封閉圓形之類的結構，而且可以適當運用一項強而有力的備用工具——目光方向（參見82-83頁）。

▶ 鑄鐘廠

目光朝左，事物朝右，這分散了觀看者的目光方向。右圖中的人朝左，而他的站姿則強化了這個動向。裝滿金屬熔液的加料斗則朝向右前方。兩者在視覺上互相拉扯。

◀▼ 橡樹巷莊園

分歧的目光方向和動向是動態張力的關鍵。在這張照片裡，大樹的枝幹及其強烈的彎曲陰影，展現出強而有力的外擴動向，20mm廣角鏡頭更強化了這項效果。建築物的變形和位置，使它看起來像是朝左往視框外部移動。

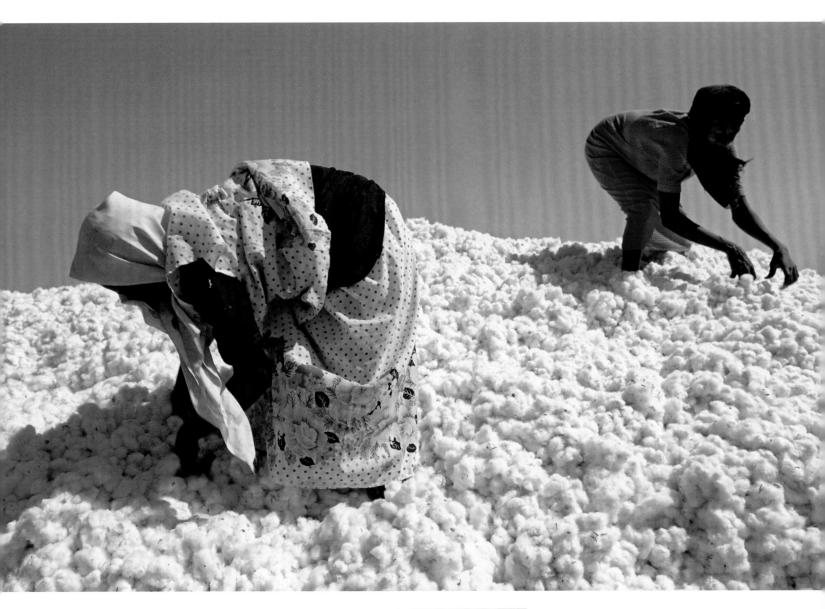

◀▲ 堆積如山的棉花

在蘇丹喀土木南方，兩位蘇丹女性踩在新鮮的棉花上進行挑選分類，動作靈巧優雅。廣角鏡頭誇大了畫面邊緣的幾何造形。這張照片是從一組連拍照中挑選出來的，是最有活力的一張，其線條和姿勢將注意力拉向左右兩邊。

FIGURE AND GROUND
圖形與背景

我們已經被制約，認為每張照片都要有背景。換句話說，基於過去的視覺經驗，我們會假定大部分的影像中，都要有個供我們凝視的事物（主體），以及這個事物所坐落的環境（背景）。一個站在前方，另一個退居後方。一個很重要，是照片拍攝的目的；另一個則是為了填滿視框。誠如我們所見，這是完形理論的基本原則。

這情況基本上適用於大部分的照片。我們選擇某物作為影像的主角，而這十之八九是各別的個體或群體。主體可能是一個人、一個靜物、一群建築物，或者某些人事物的一部分。放在趣味點後面的是背景，而在許多設計成功、令人滿意的影像中，這更能襯托主體。通常，我們在拍攝之前就已經知道主體是什麼。主要的趣味點早就決定好了：也許是一個人、一匹馬，或一輛車。如果

我們能夠控制拍攝狀況，下一步要決定的應該就是背景。也就是說，在當場現有的環境中，決定哪個背景最能襯托主體。事實上這種情況很常見（只要隨手翻閱一下本書大部分的照片就可以發現），以致於人們連提都懶得提。

然而也有一些情況是，攝影家可以從眼前的兩種元素中做選擇，決定哪一個是主體，哪一個又是襯托主體的背景。這種機會出現在影像有點模稜兩可的時候，此時，把真實的細節降到最低，會有助於表現這曖昧。就這方面而言，插畫一開始會比攝影略占上風，因為在攝影中，我們很難除去照片固有的真實感，特別是當觀看者知道影像內容是實物的時候，眼睛會尋找這方面的線索。

形體和背景之間模稜兩可的關係，最純粹的範例，就是日本和中國的書法藝

術。一筆一畫之間的空白，就和黑字一樣生動連貫。當這種模稜兩可的關係達到極限時，主體和背景的角色便會互換。有時暗影調會成為主體，有時又會退為背景。兩個相連的影像便如此前前後後地變動著。它的先決條件很簡單：影像中應該有兩種影調，而這兩種影調的對比應該越大越好；其次，兩者的面積應該盡量相等；最後一點，照片內容中不能有太多線索透露出誰主誰客。

這裡的重點，並非在說明如何拍出讓人產生錯覺的照片，而是闡明如何利用或移除主體和背景之間模稜兩可的關係。此處的兩個例子都是剪影，技巧與書法相同：真正背景，其影調比主體還淺，而這麼一來，背景便會往前移動。主體和背景的面積幾乎相等。乍看之下，造形並不絕對明顯，然而，只要花一點時間研究，仍能辨識出這些造形。拍照時利用形體和背景之間的模糊關係，用意並不是要創造抽象的錯覺，而是為影像增添視覺張力和趣味。

◀ 窗

這是在北蘇丹努比亞人的房屋中，透過兩扇夯土窗框望向院子的景象。光和影在刺眼的陽光下呈現極端對比，而在精密的裁圖下，相同的明暗面積模糊了圖地之間的關係，特別是因為我們總認為明處應該在前，而暗處則在後。

緬甸和尚

這是一組逐漸逼近主體的連拍。主體是一個在緬甸佛塔旁祈禱的和尚，他的剪影映在一座巨型寶塔的金黃色牆面上。我們由左到右來看這一系列照片，其主體和背景的關係是從顯而易見到有些模稜兩可，而最後一張的裁圖則刻意使明暗面積相等。背景是明亮的，這創造出視覺的交替，增加影像的抽象感。

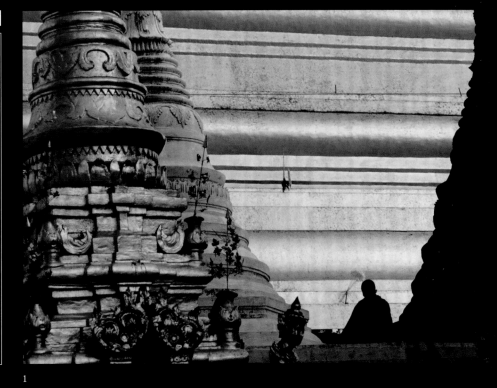

1

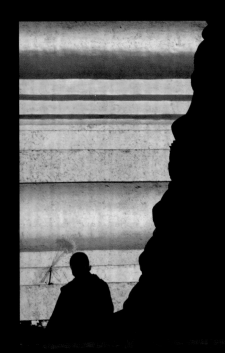

2

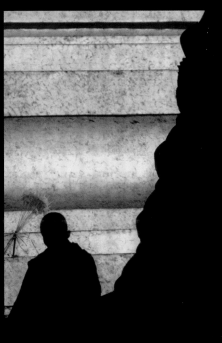

3

4

RHYTHM
節奏

當畫面中有好幾個相似的元素時,在特別情況下,元素的排列方式可能會建立起具有節奏的影像結構。重複是必要的成分,但光是這樣還不足以保證會有節奏感。這很顯然可以用音樂來做類比,而且還很好理解。照片裡的光影律動,就像一首曲子的節拍一樣,可以從十分規律變成類似切分音的變奏曲。

欣賞照片裡的節奏需要花一些時間,並且配合眼睛的移動。因此,視框的尺寸對於眼睛來說,會成為一種限制,讓眼睛充其量只能看到一段節奏。然而人的眼睛和意識天生就善於延伸所見的景象(完形理論的連續律),就像在看183頁成排軍人的時候,眼睛和意識能夠將節奏接續下去。所以,反覆流動的影像,看起來會比實際上還要長。

眼睛掃視照片的方式,除了會受到重複圖案的影響,在移動時還具有節奏的特徵。每個節拍的循環若能促使眼睛移動(如右頁照片所示),節奏會最強。人的眼睛天生就喜愛左右掃視(參見12-15頁),而這在具有節奏的畫面中,會顯得更加明顯,因為節奏需要方向和流動,畫面才會生動。

如此一來,節奏的方向通常是上下移動,因為垂直的節奏更不容易察覺。節奏在影像中產生的力量之大,就跟在音樂裡一樣。它具有動力,所以也會產生連綿不絕的感受。一旦眼睛辨認出重複的事物,觀看者就會假定這重複的律動將會在視框以外持續下去。

節奏也是重複動作的特徵,而這在拍攝工作及類似的活動中,的確具有實際的

意義。對頁的照片,是印度馬德拉斯附近鄉間農人簸揚稻穀的景況;這股潛能在主照中很快就顯露出來。這一系列的照片中,第一幅雖然平淡無奇,卻呈現出整體情況。每個人都把稻穀舀進畚箕裡,然後高舉,輕柔地讓稻子斜灑下來,好讓微風把稻米上的糠秕吹去。大家都是獨立作業,但總是剛好會有兩個

以上的人在同一時間擺出相同姿勢。因此重點是等到三人姿勢一致的時候,而且要找到適當的視點位置,讓三人排成一列,使節奏的圖形效果發揮到極致。

雖然這從來都是說不準的(有的人就是會中途停工),不過出現三人姿勢一致的情況,可能性還是很高。

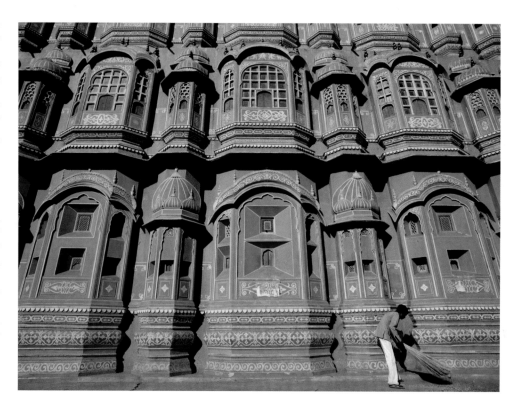

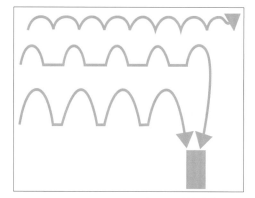

動態

在這幅以廣角鏡頭拍攝的影像中，成列的人物在動作上構成一幅方向感強烈的圖形，所以人物要放在中心偏左，如此一來，方向感就是往視框內部移動。最靠近鏡頭的女性，其站姿增加了弧形的流動感。在這種基本元素都很清楚、但攝影家完全無法掌控的情況中，常常會有許多令人分心的事物和雞毛蒜皮般的小事，無法盡如攝影家之意（而這是一定會發生的）。從這一組照片可以看出，它們一張比一張接近攝影家的要求。

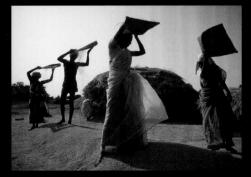
1

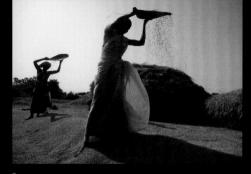
3

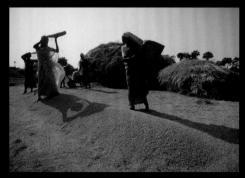
2

4

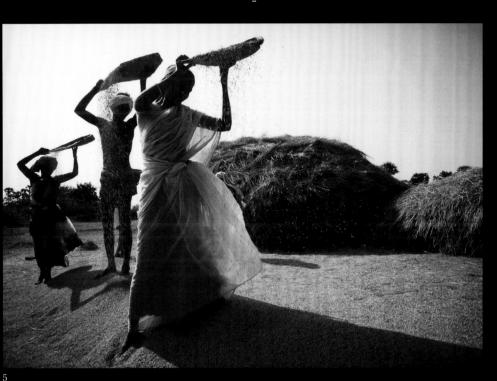
5

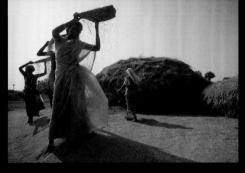

圖案就和節奏一樣，必須重複，但不同之處在於圖案和拍攝區域有關，與方向無關。圖案不會使眼睛往某一特定方向移動，而是讓目光在照片上任意游走。它至少含有一個重複的元素，因而也有幾分靜態的性質。

圖案的主要特質是，它涵蓋一塊區域，所以圖案效果最強烈的照片，會讓圖案延伸至框緣。然後，就像從一端延伸到另一端的節奏一樣，人眼也會假設圖案會在畫面外延續下去。對頁的自行車坐墊照片便證明了這一點。換句話說，如果圖案露出了邊界，就會讓人覺得數量僅此而已；如果看不到邊界，影像就會像是在一大塊區域中所擷取的一小部分。

同時，照片裡元素越多，越會讓我們覺得像一組圖案，而非一群獨立個體。當數量達到一定程度，這些個別元素將會變得難以區分，而像是一種紋理。至於元素的數目，大約從十到數百都算是有效。當我們面對一大群相似的東西時，一個有效的做法是，從一個適當的距離，將整片東西都拍進去，確定它們觸碰到畫面邊緣，然後連續拍攝，並逐步接近，一直到鏡頭裡只剩下四或五個東西。在這一組影像中，將會有一、兩張的圖案效果最強烈。也就是說，圖案亦有賴於觀看尺度。

當觀賞距離夠近時，圖案看起來就會成為凹凸質感，這是呈現表面狀態的主要特性，呈現物體結構的是它的形態，而其組成材料的結構則會形成它的凹凸質感。它就和圖案一樣，由觀看距離所造成的影像尺寸所決定。一塊砂岩的凹凸質感，是一個個緻密的礦粒所呈現的粗糙感，尺度只有1mm的幾分之一。然後把這塊砂岩想像

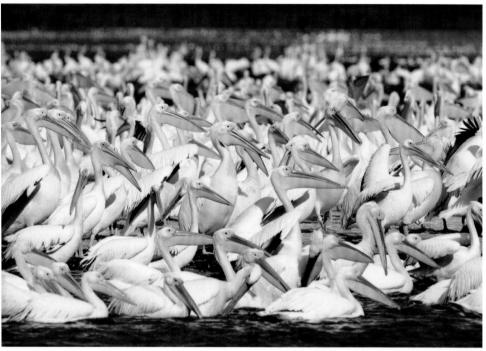

▲ 數量龐大

許多東西聚集在一起，在畫面上及驚人的數量造成的驚奇感，都很引人入勝。不論是完全填滿或幾近填滿，視框多少都是讓這種影像發揮效果的重要因素。在此例中，雖然取景角度很低，600mm的望遠鏡頭仍然能把鳥群壓縮在視框內。

成懸崖的一部分，此時崖面就成了表面，離遠一些，每單位凹凸質感的影像尺寸就變得更小，岩石上的裂縫和隆起就成為紋理。最後，把這崖面想成山脈的一部分。在衛星照片上，就算是地球表面最大的山脈，看起來也不過只是地表上的皺紋，這就是地表的紋理。這種不斷重複的紋理，也會牽涉到碎形幾何[注一，見63頁]。

凹凸質感是結構而非色彩的特質，主要是透過觸摸去感受。就算我們不能真的伸手上前觸摸，它的外表也能經由觸感發揮效果。這解釋了光線能夠展現凹凸質感的原因：在小尺度中，只有光線才有辦法做出浮雕效果。所以，光線的方向和品質也就特別重要。當光線強烈斜射而非柔和散射時，浮雕效果最佳，凹凸質感也最清楚。

這會為凹凸質感中每個元素創造出最強烈的陰影，無論是布料上的織樣、皮革上的皺褶，或是木頭上的凹凸質感。元素越細，照明就得越斜、越強烈，才能看得清楚。不過有個例外：平滑的表面會反射光線（例如磨亮的金屬），所以反而看不到凹凸質感，只會看見反射（見124頁）。

數量（像是人群或魚群）與圖案及凹凸質感有關，但和影像內容的關係則更密切。一大堆相似的事物會很吸引人，是因為同時看到這麼多東西所產生的驚訝感。舉個例，從麥加卡巴天房旁任何一座尖塔往天房看去，據說至少可看到一百萬人，而這本身就很了不起。一大群事物聚在一起通常就是件大事。只把部分群眾收入鏡頭，會讓眼睛認為畫面之外還有無數群眾。

◀ 規則的圖案

將很多東西以直行或其他幾何造形排在一起,會形成規律的圖案。在左圖的例子中,排列方式並不特別吸引人,而照片的趣味就更有賴於物體的特性:瓶蓋絕對沒有這些小小的宗教徽章來得吸引人。請注意,圖案的感覺取決於尺度和數量,裁圖之後這樣的效果就不見了。

◀ 不規則的圖案

既要不規則,看起來又要像是圖案,就還是要讓物體緊緊靠在一起。不規則並不會像我們以為的那樣雜亂無章。圖案有效與否,也有賴於它所覆蓋的面積。如果圖形元素碰到畫面四周,像左邊這張照片,人眼就會假設它們繼續延伸到框外。

◀ 打破圖案規則

圖案常常不具方向性,所以當背景往往要比當主體更合適。然而在此例中,這批泰國珍珠養殖場剛剛採收的珍珠就是主體。為了展現它們的數量,這些珍珠排列到畫面以外,但為了讓這樣的安排具有影像價值,我們加入一項對比的視覺元素(一顆色彩怪異的大珍珠),藉由打破圖案來強調圖案。

▲ 斜向直接照明

為強烈凸顯凹凸質感,典型的照明是採用斜向以及直接、非散射的光源。晴空豔陽是最強烈的現有光源,而在這裡,陽光幾乎和這座鑄鐵格柵平行,讓凹凸質感成為主角。

PERSPECTIVE AND DEPTH
透視與空間深度

視覺上有一個矛盾之處，就是儘管投射到視網膜上的影像會遵守光學法則，而且遠處的事物看起來比近處的小，但大腦在足夠的線索之下，仍然知道它們的正確尺寸。然後，只消一瞥，大腦就能認出兩件事實：那是微小的遠方事物，並辨認出它的實際尺寸。同樣的事情也發生在線性透視。一條離我們遠去的馬路，它的平行兩邊看似收斂於一點，但我們同時也覺得它們是彼此平行的直線。所謂「恆常性的尺度縮放」或「尺度的恆常性」，就是在解釋這情況。這個知覺機制鮮少有人了解，但它讓我們的意識能夠解決空間深度不一致的問題。它對攝影的影響在於，影像紀錄純粹是視覺上的，所以遠方的事物看起來一定很小，而平行線也一定會交會。攝影和繪畫一樣，必須採取各種不同的策略來加強或減低空間深度感，而這種視覺效果會在影像本身的參考座標裡運作，不是在一般的知覺中。

由於攝影和實景之間的恆常關係，照片的空間深度感便很重要，而這又會影響照片的真實性。從最廣泛的意義來看，透視牽涉到物體在空間中的外觀，以及物體和空間內其他物體的關係，還有這兩者和觀看者的關係。在攝影中，透視則更常用來描述對空間深度的感受。各種不同類型的透視和其他控制深度的方法，會在稍後說明，但在那之前，我們應該考慮該如何使用它們，以及為什麼要這麼做。有了改變透視的能力之後，在什麼情況下能幫助攝影家加強或降低照片的空間深度感？強烈的透視會加強深度感，增加觀看者的臨場感受，凸顯主體的具象性質，減弱圖形結構。

下列透視的種類，包含了一些主要變數，那會影響我們在照片上感受到的空間深度。它們的作用會隨著情況以及攝影家如何運用它們而定。

線性透視

整體而言，在平面畫面裡，這是透視效果最明顯的類型。線性透視的特徵是交會的直線。在大多數的實景裡，這些直線其實是平行的，像是馬路兩側以及牆面的上下緣。但它們離相機越來越遠時，平行的直線看起來像是交會於一或多個消失點。若它們在畫面中延伸得夠遠，最後就真的會聚集於一個點。如果相機是水平的，拍攝的又是風景照，成水平的線就會與地平線交會。如果相機朝上傾，垂直線（如建築物的兩側）便會沒入空中某個不特定的部分，而對大多數人來說，這種影像在視覺上是較不正常的。

強化透視的方法	減弱透視的方法
選擇一個能呈現長距離的視點位置。	改變視點位置，讓景象中不同距離的景物，看來像是位於不連續的平面；這些不連續平面的數量越少越好。
讓廣角鏡頭貼近景象中離我們最近的部分，可以加強線性透視，並展現出前景到遠方這一大片範圍。	在遠處使用望遠鏡頭，壓縮這些平面，減低線性透視。
用冷色相的背景來襯托暖色相的主體。	用暖色相的背景來襯托冷色相的主體。
使用點光源、不要用面光源照明。	使用正面、散射且無陰影的打光。
利用打光或位置擺設，使淺色在前、深色在後。	讓畫面中的影調一致，甚至反轉前後位置，使亮色物不會出現在前景。
可能的話，在影像中幾個遠近不同的地方放置一些尺寸熟悉的物體，以利於辨識比例。最好都放大小相似的物體。	拍出最大景深，如此一來，理論上整幅照片都會有清晰的對焦。若是使用組架式大型相機或讓鏡頭上下俯仰左右搖擺，可以讓畫面整體成為全焦影像。
讓遠方對焦模糊不清。	用紫外線濾鏡或偏光鏡來降低霧氣。

▶ 鏡頭移軸

這是一幅用鏡頭移軸拍攝的影像。不僅僅是近處地圖上的文字，就連遠處的房間角落也同樣清晰可辨。鏡頭移軸讓鏡頭光軸和感光體之間產生夾角，如此一來，影像的對焦平面和相機感測晶片的夾角更明顯，使影像更加清晰。

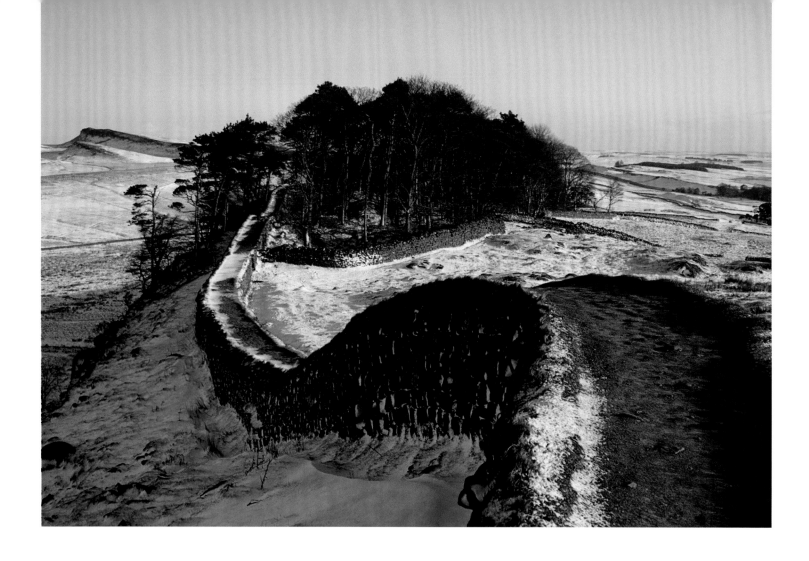

在收斂的過程中，全部或大部分的直線都成了斜線，而我們將在76-77頁看到，這會帶來視覺張力和動感。眼睛會隨著線條進出畫面，這目光方向的移動本身就會加強深度感。

因此，所有斜線都會帶來空間深度，而這也包括陰影，因為陰影斜看的話就像是線條。所以，如果陽光（尤其當太陽離地平線不遠時）能讓陰影斜斜投射的話，就能加強透視效果。視點位置決定了線條收斂的角度，而目光方向和地面夾角越小，線條收斂的角度就越大，一直到相機接近地平面，這角度便會因為太大而消失。

鏡頭的焦距是線性透視的另一項重要因

素。比較廣角和望遠鏡頭，倘若這兩種鏡頭直接瞄準景象中的消失點，廣角鏡頭會在前景中顯現較多的斜線，而這些斜線會更強勢主宰影像的結構。所以，廣角鏡頭有加強線性透視的功能，而望遠鏡頭則會將畫面的結構壓扁。

遞減透視

遞減透視和線性透視有關，而且實際上就是線性透視的一種。試著想像馬路旁一排大小一致的行道樹。沿著路邊看過去，這排行道樹會收斂在一起，一如我們所熟悉的那樣。但就個別而言，這些樹會隨著距離的遠去，一棵比一棵還小。這就是遞減透視，在不同距離上有相似的物體時，這種作用會特別明顯。

同理，任何我們可以辨識出尺寸的物體，都可以作為尺寸比例的指標。把它放在畫面中適當的位置，便有助於建立透視。除此之外，和遞減透視相關的要件，還有位置的擺放（照片中位置較低的事物，在習慣上會假設為前景）以及重疊（如果一個物體的輪廓重疊在另一物體之上，我們會假設它位於前方）。

很低處

低處

中等

高處

望遠鏡頭 廣角鏡頭

▲ 收斂與焦距

同一個視點位置，使用不同焦距的鏡頭，效果也不一
樣。較廣角的鏡頭所產生的影像，收斂幅度更大。

PERSPECTIVE AND DEPTH | DESIGN BASICS

大氣透視

霧氣像是濾器,會降低畫面中遠處景物的反差,並淡化它們的影調。由於我們熟悉這項效果(例如蒼白的地平線),因此眼睛會把它當成空間深度的線索。霧氣迷濛會使影像看起來比實際上要深,這是因為大氣有強烈的透視感。我們可以用逆光來加強這個效果(如右下圖),還有,不要用會降低朦朧感的濾鏡(例如用來濾除紫外線的濾鏡)。若畫面中有不同主體,望遠鏡頭比廣角鏡頭更易於表現大氣的透視感,因為前景取景範圍較小,主體前方的霧氣較少,主體會更清楚。以色版混合器將彩色數位影像調整成黑白時,若偏重藍色色版,也會加強這個效果。

影調透視

霧氣能提高遠方事物的明度,而撇開這個效果不談,一般說來,淺色影調看起來會往前進,而深色影調則往後退。因此有深色背景襯托的亮色物體,通常會往前移動,加強空間深度感。只要細心安排主體位置或是打光,就可以好好控制深度。如果像46-47頁那樣反其道而行,就會使圖形與背景之間產生圖地反轉的曖昧關係。

色彩透視

視覺上,暖色容易前進,冷色容易後退。撇開其他因素,紅色或橙色主體配上綠色或藍色背景,會因為純粹視覺上的效果而有空間深度感,於是我們便可用位置安排來控制。色彩越濃烈,效果就越強,但如果色彩濃度不一,前景應該要更濃烈。

▶ 大氣透視

畫面中影子的影調逐步變淡,顯示出霧氣加大空間深度的效果,因此建立了畫面的深度。在類似這樣的背光下,效果會很強烈。

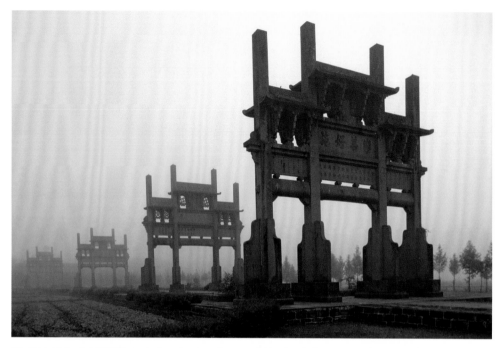

▲ 遞減透視

中國安徽省的這一列牌坊,人眼會假設它們都一模一樣。它們在尺寸上逐步遞減,建立了強烈的空間深度感。由於薄霧的關係,這幅畫面裡也有大氣透視的效果。

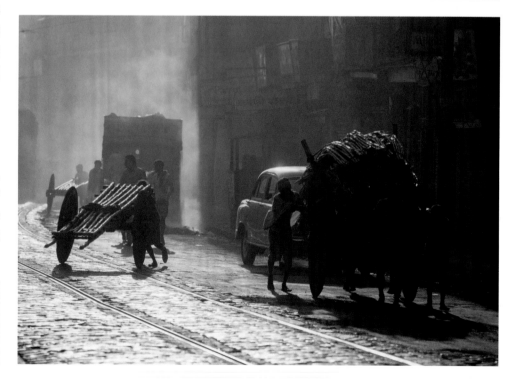

清晰度

良好的清晰度令人聯想到近距離，而任何使前景較為清晰的方法，都會加強畫面深度。霧氣也會有類似的效果。然而最有效的控制方式是對焦。如果整個畫面的清晰度不一致，不論是前景失焦、背景失焦，或者兩者都失焦，習慣上我們都會視之為深度的線索。

▲ 清晰度

利用選擇性對焦能引起視覺反應的兩種刺激，來建立空間深度。一個是用最大的訊息強度（也就是對焦）將注意力引向該區域；另一個則是運用我們觀看照片的經驗，讓我們知道疊在清晰區域上的失焦區域，應該是前景。除此之外，在這幅泰北山村的影像裡，還加入了一點心理元素，營造出一種站在外面望向村內的感覺。

▲ 缺乏大氣透視

正面打光和晴朗的天氣，降低了大氣透視，如這幅清晨碼頭邊的照片所示。背景和前景之間的影調及局部對比非常類似，因此沒有什麼空間深度。

VISUAL
WEIGHT

視覺權重

無庸置疑，我們的目光大多落在我們感興趣的事物上。這表示：當我們開始觀看任何事物，不論是實景或影像，就是在動用累積經驗得來的「儲備知識」。

近來在知覺方面的研究證實這一點；心理學家多伊奇在1963年的論文中提出，「重要性的加權」是視覺注意力的主要因素之一。在決定要讓人們怎麼看你的照片時，這一點非常重要，因為除了構圖之外，某些種類的內容會更容易吸引目光。當然，要濾除個人喜好很難，但最少還是有一些有用的通則。某些主體比較容易引起人們注意，這可能是因為我們會希望從它們身上得到更多資訊，或是因為它們打動我們的情緒或欲望。

在最吸引人的主體中，最常見的是人臉的重要部位，特別是眼睛和嘴巴，而這多半是因為我們最常從眼嘴獲得訊息，以看出一個人的反應。事實上，有關神經系統的研究顯示，我們有專門負責辨識臉孔的腦模組，以及其他負責辨識手的腦模組，這證明了這些主體在視覺上的重要性。

另一類以高度加權吸引目光的主體是文字，顯然文字也具有很高的訊息價值。舉例來說，街頭攝影裡的告示牌和看板都很容易轉移注意力，而上頭文字的意義，又能增加一層趣味，我們可以想像一個震撼人心的字眼，就像有些廣告的做法一樣。

就算觀看者不懂得這個語言（例如不諳中文的人看到42頁上面的影像），這樣的畫面似乎還是能夠博得注意力。美國攝影家安瑟爾・亞當斯（Ansel Adams）在提到一張中國人墳墓的照片時寫道：「用外國文字寫的墓誌銘，本身就具有一種美感，

並不會因為負載了文字涵義而有所改變。」但它們之所以具有視覺上的特性，正是因為它們代表了一種語言。

除了這些「訊息性」主體，另外還有一類訴諸情緒的主體，範圍更廣，也更難下定義。它們包括性的吸引力（情色和春宮影像）、可愛（幼小的動物和寵物）、恐怖（死亡和暴力的畫面）、憎惡、時尚流行、嚮往的事物以及新奇的事物。這類主體所引起的反應，比較取決於觀看者個人的喜好。

要精確平衡這些所有加權是不可能的事，但從直覺來說卻相當容易，只要攝影家能意識到周遭事物各種不同程度的吸引力。這些以內容為主的加權方式，和影像形態（亦即圖形元素和色彩）引導注意力的複雜做法，兩者間也要取得平衡。

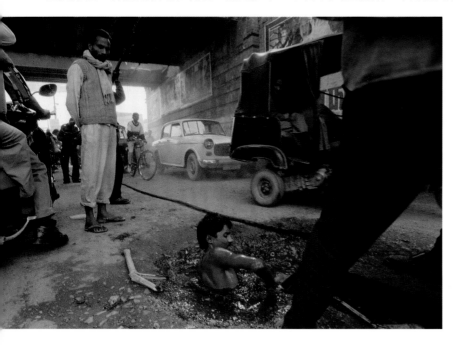

◀▲ 印度貝拿勒斯街頭

這是一幅印度街景，趣味點顯然是在繁忙交通中工作的男性。他的任務想必非常不舒服，甚至相當危險。然而在印度，拍攝時要是有所耽擱，人們就一定會往相機看過來。這點屢見不鮮，但並非我想要的，而且因為要花時間就定位而躲不掉。右邊這張裁去旁觀者的臉孔，不論這對整體畫面是否有所改善，它的確展現出目光遊走畫面的方式有何不同。

 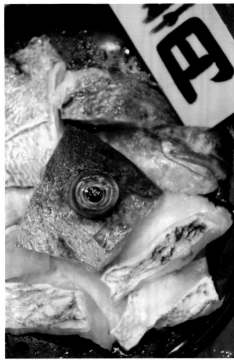

▲ 京都魚市

這張在京都市場裡拍攝的魚塊特寫，意外提供了三項「引力」：魚眼（當然已經和魚身分家，卻仍然是隻眼睛）、文字，以及強烈的色彩組合。這三張照片是隨意拍下的，而非為練習而拍。在第一張照片裡，魚眼無疑是焦點所在，而且位置稍微偏離中心。把鏡頭拉遠拉高一些之後，第二張照片露出了一個半日文字，注意力很快就轉移到這個角落。把鏡頭往下移、並再拉遠一點，把一片藍色塑膠帶進畫面，讓目光在這三個趣味點之間游移。

人們如何觀看影像,對畫家、攝影家,以及所有其他創造影像的人而言,是非常重要的事情。本書的前提是,你的構圖手法,會影響別人觀賞這張照片的方式。雖然這在視覺藝術是心照不宣的事實,但卻因為資訊不足,無法找出視覺注意力的運作方式和原理。藝術和攝影評論家向來憑藉自己的經驗和移情,來揣測觀看者可能或應該從畫面中得到些什麼。直到最近幾十年,才有人從事這方面的研究。

眼動追蹤提出人們如何觀看景象或畫面的實驗證據,其中最具開創性的,是艾弗瑞德·亞布斯(Alfred L. Yarbus)在1967年的研究。眼睛在觀看任何景象或畫面時會快速跳動進行掃視,從一個趣味點跳到另一個。這種雙眼同步動作叫做眼球顫動。其成因之一,是由於視網膜只有中央部分(中央窩)成像最清晰,而接二連三的眼球顫動,讓大腦得以在短期記憶中拼湊出完整畫面。我們可以追蹤眼球的顫動,記錄下所謂的「掃瞄路徑」。如果將路徑疊加在畫面(例如一張照片)上,就可以看出觀看者掃瞄影像的方式和先後順序。

這些都發生得相當快(眼球顫動能持續20~200毫秒),以致於大多數人對自己觀看事物的模式一無所知。然而研究顯示,人類有各種不同的觀看型態,而這取決於觀看者想從經驗中得到什麼。當觀看者「只是看看」,心中沒有任何特殊想法時,這叫做自發性觀看。目光凝視的模式,受到新鮮感、複雜度和不協調等因素的影響。以相片為例,會吸引目光的,包括趣味的事物,以及畫面中有助於解讀照片的部分。誠如我們在上一頁所見,視覺權重扮演著重要角色,這是因為自發性觀看也受「儲備知識」的影響,而這種知識還包括眼睛和嘴唇能揭露人的情緒和態度。

第二種觀看方式是帶有目的的觀看,此時觀看者的出發點是為了從畫面或景象中尋找特定訊息。我們可以假設觀看者是自己決定要看照片的,而且有可能是為了某種消遣或娛樂(或希望照片能達到這樣的目的)。這是個重要的先決條件。接下來是觀看者的期待。舉例來說,如果觀看者一看之下,發現影像有什麼不尋常或不明究竟之處,可能就會展開凝視模式,以搜尋資訊來解釋情況。亞布斯1967年的經典研究中,事先沒有任何說明就讓受試者看一幅訪客來到客廳的畫,然後問受試者六個不同問題(包括猜猜畫中人物的年齡),之後讓他們再看一次畫。測試出來的目光方向掃瞄路徑大不相同,這顯示出觀看目的如何影響觀看方式。

其他關於這方面的研究顯示,對於畫面中哪個部分透露出最多訊息,大多數人的看法大致相同,但這也總是受到個人經驗所影響(個人的儲備知識,會讓掃瞄路徑反映出個人特質)。還有,大部分畫家和攝影家相信,在某種程度上,他們能夠控制他人觀賞自己作品的方式(這畢竟是本書的主題),而這項看法還有研究報告支持。尤其是韓森與斯都夫凌在1988年的實驗:有一位藝術家解釋他打算要讓觀看者如何欣賞作品,而隨後的眼動追蹤證明,他的判斷大體而言是正確的。另外一個有趣的實驗發現,看第一眼時的掃瞄路徑,大約占去30%的觀看時間,大多數觀看者接下來就是重複這個動作,以相同的方式重新掃瞄,而不會花時間去探索畫面其他部分。換句話說,多數人很快就決定好畫面中哪些地方是重要或有趣的,然後就繼續觀賞這些部分。

這張照片是紅十字醫院為蘇丹內戰傷患所設的帳棚,我想表現的兩件事物,其重要性大致相等。一個是受傷的截肢士兵,另一個是牆上日積月累的豐富塗鴉。塗鴉裡有一句明顯的口號,成為渾然天成的圖說,而動物的圖畫,尤其是牛群(許多病人都來自牧牛民族),則讓人聯想到洞穴壁畫。雖然這張照片的觀賞方式並未經過精心安排,我還是以我預期的順序列出了關鍵元素(第一張圖上有編號框)。觀賞順序大致如第二張圖的箭頭所示(這當然是為了本頁而畫上去的)。

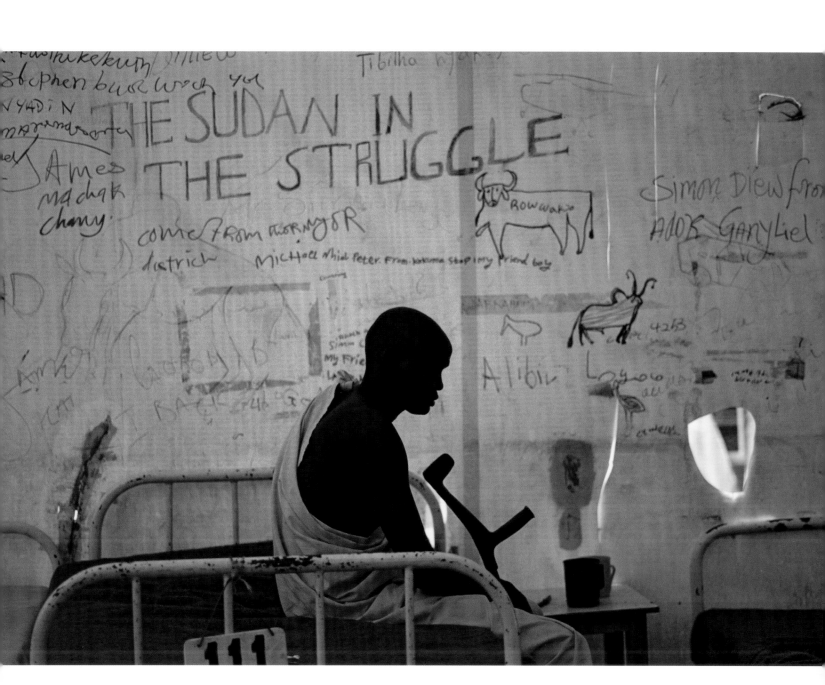

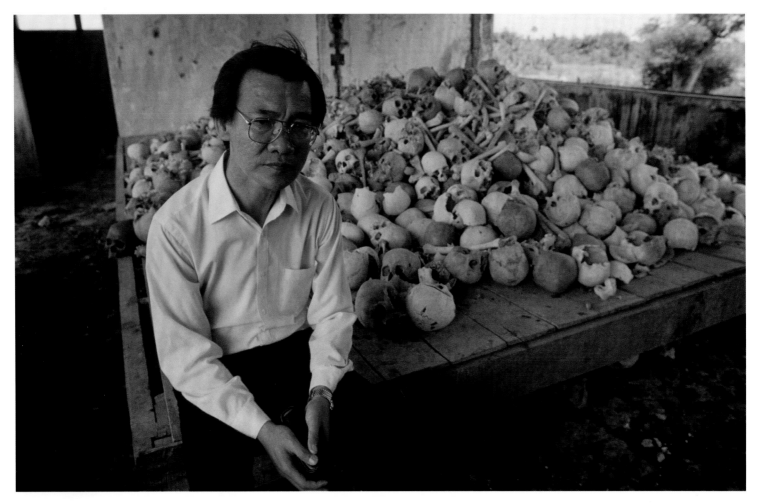

照片內容和幾何造形之間的關係，還有要把它們拆解開來、再加以分析，這個過程一直使許多作家感到苦惱，或至少讓他們非常困擾。舉例而言，羅蘭巴特覺得攝影在某種程度上是無法分類的，因為攝影「總是隨身攜帶著指涉的對象」，而「沒有人或事物的照片並不存在」。

這是一個哲學議題，可以應用在處理後的最終影像以及反向解讀照片。但在製作照片的過程中，只要你清楚當下的任務，事情就會變得很簡單。攝影家在製作每張照片時，都會在某一刻決定出主體，並著手解決將主體納入影像會遭遇的問題。

所謂的內容也就是指影像主題，不論是具體（被攝主體、人物、景象等等）或抽象（事件、行動、概念和情緒），都是如此。主題對設計的影響上，扮演很複雜的角色，因為它能大大吸引人們的注意力。

此外，不同類型的主題會把我們帶向不同拍攝方法，而這多半是出於現實的理由。在新聞攝影裡，事件真相是最重要的，至少對編輯是如此。拍攝新聞事件時，有可能用非新聞攝影的手法來表現，也許期望的是更普遍或更具象徵性的東西，但這就不是真正的新聞攝影了。如果要讓具體事實去主導拍攝，可能就沒有機會或理由去

實驗具個人特色的處理手法。換句話說，如果主題強而有力只要用直接處理的方式就可以，構圖應務求實用，而非奇特。

這時提及以下這個故事，或許就沒那麼不適當了，儘管幸好我們可能永遠碰不到這麼極端的情況。二次大戰末期，英國攝影家喬治‧羅傑（George Rodger，也是馬格南通訊社創辦人之一），隨著同盟國部隊進入貝爾森集中營。他後來接受採訪時說：「當我發現自己看著貝爾森的恐怖——四千個死亡和瀕臨餓死的人躺了滿地，但滿腦子想的卻只是好的構圖時，我知道我出問題了，絕不能再繼續下去。」

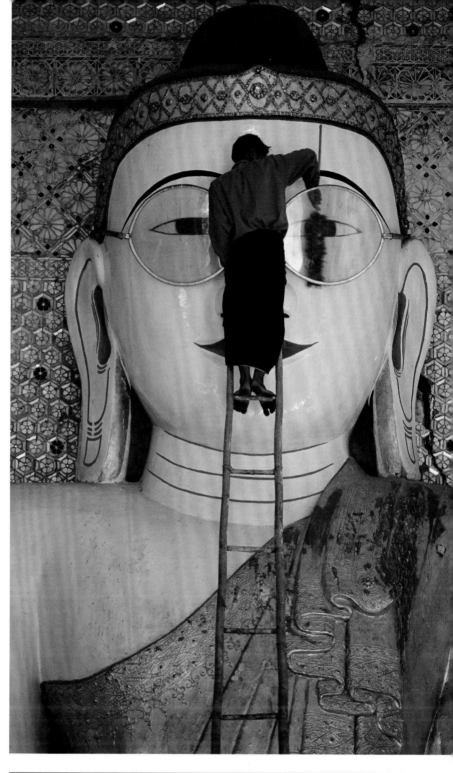

◀ 重回殺戮戰場

我把這幅影像放進來，因為在拍攝的當晚，我想到了羅傑關於貝爾森的那番話。「殺戮戰場」電影裡及電影外的主角——狄潘（這部片子以他的經歷改編而成）和吳漢（在片中飾演狄潘，並因此獲得奧斯卡金像獎），都是首次回到現場。拍攝的內容不僅主導了一切，也令人毛骨悚然。這讓我和我的作家朋友羅吉·華納正視道德議題。這趟旅程的目的，主要是替美國電視節目「黃金時段」拍攝震撼人心的故事，附帶《週日泰晤士報》給我們的任務。每一個人（尤其是狄潘和吳漢）都想要盡可能讓更多人知道這場集體屠殺，所以大夥兒都知道自己有任務要完成。狄潘一直壓抑自己的情緒，這表示節目製作人很難把當年屠殺帶給當事人的恐怖感受傳達出來。華納和我知道，吳哥附近有間荒廢的老校舍，裡頭胡亂堆放了許多骷髏和人骨。很顯然，假如這兩人來到這裡，一定會很痛苦。我們讓他們選擇，結果兩人都接受了，因為他們知道，這會為紀錄片和照片帶來更大的效果。這對任何人來說都不是愉快的經驗，但我們都覺得有其必要。可以想見，這時要是開始討論構圖和技巧會多麼令人反感。然而，每位專業攝影家都能了解，不論是在任何拍攝場景，你都要發揮自己的技巧，要做出決定。而在像這樣的情況下，可能就要付出更多心思和敬意。

◀ 以造形為主

這個主題很難直接從畫面中猜出，這是在坩堝裡鎔化的金塊。從正上方望下去的圖形和色彩，是既奇特又好看。換句話説，這是創造出令人訝異影像的大好時機。

▲ 以主題內容為主

這幅影像講的就是事實（一個被攝物、一個事件），且幾乎全部的趣味都集中在正在發生的事情上，而與鏡頭角度或幾何造形無關。照片的圖説是：「緬甸卑謬附近小鎮裡『戴金邊眼鏡的佛祖』。據認這尊佛祖能醫治視力問題，而一位英國殖民軍官為了答謝妻子的眼疾得到醫治，將這副巨型金邊眼鏡捐獻給佛祖。這副眼鏡每個月都會擦拭一次。」

[注一] 碎形其中一項特性，就是能在有限面積中，無限自我複製出重複的結構。例如雪花不斷放大後，可發現內部結構是由無數造形相同的六角形晶體堆疊而成。

3

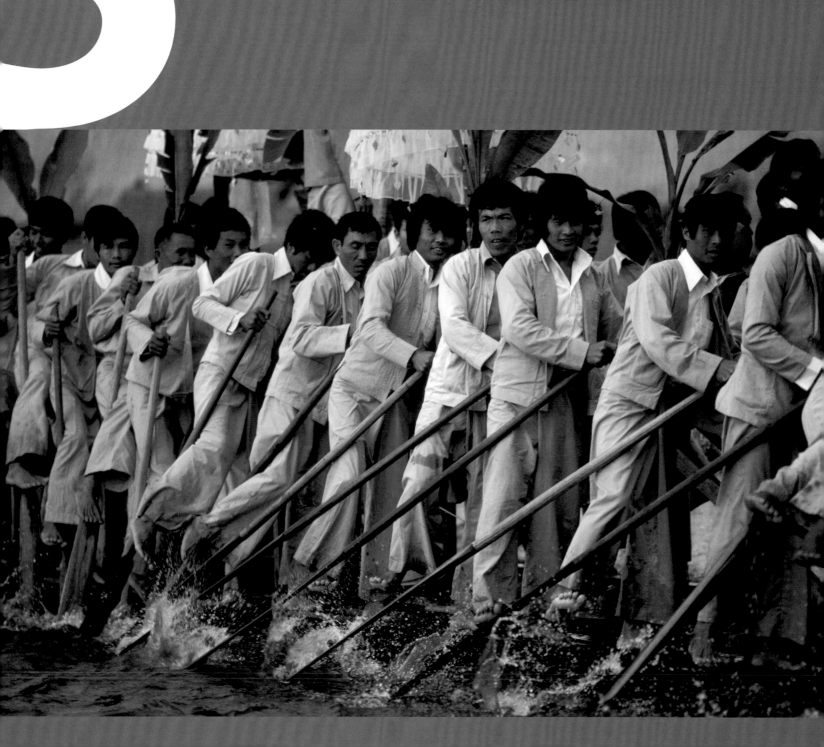

圖形與攝影元素

設計語彙是由所謂的「圖形元素」所組成，亦即出現在視框裡面的平面造形。在繪畫和插畫的古典設計理論中，這些圖形元素可用來代表一些事物，因此，要把紙面上的記號與造形和它們要再現的實物區分開來並不困難。繪畫和插畫並不需要做到寫實，所以觀看者完全能夠接受用抽象手法來處理基本元素。

然而在攝影裡，事情沒有那麼單純。這又牽涉到攝影獨特的性質：影像一定都是直接取自實物。照片上出現的視覺元素，代表的意義跟手畫出來的絕對不一樣。這些視覺元素總是被用來再現某些曾經存在的事物。這並不會推翻圖形元素的概念，但確實會讓圖形元素的運作更加複雜。

最簡單的元素是點，點很容易引人注意。更上一層的是線，在指引和創造視覺動力時很有用。再上一層的則是造形，造形可以組織影像元素並帶來視覺結構。在一張照片裡，我們要把哪些東西當成點、線或造形，都取決於我們如何構想一幅影像，而這不但會受到主題內容的影響，也牽涉到我們對它的了解和興趣。

點、線、造形，三者息息相關，因為最簡單的圖形元素通常能創造出較複雜的結構。排成一列的點便意味著一條線，而許多條線則能構成造形，以此類推。所以不論是在圖形上或是表現上，造形和線條都是緊密相連的。矩形是水平和垂直線連結後的產物，三角形是斜線構成的，而圓形則來自曲線。因此雖然造形看起來有無限多種，基本造形卻只有三種：矩形、三角形和圓形。其他所有的造形，從梯形到橢圓形，都是這三種造形的變形。由於各種造形的基本辨識度，會影響到它們在構圖上重要性，因此我們只需要討論這三種基本造形。以含蓄的方式隱約暗示出的巧妙造形，是最有效果的；它們能為影像帶來秩序，成為我們能辨識的形態，觀看者稍加用心發現這些造形之後，便能獲得滿足感。

在任何平面藝術中，點、線、造形都是基本元素，但在攝影中，還有在攝影獨特的製作過程所帶來的視覺特質。這些由攝影帶來的影響，有時會形成技術上的限制（例如沒有足夠的光線讓你用高速快門凝結動態物體），有時則來自物理條件的不足（例如矇翳）。然而我們也可以為了影像效果而刻意使用這些技巧（例如失焦導致的色彩模糊），再把它當成攝影語法來欣賞。

點是最基本的元素。按照定義,點應該是整個影像中很小的一部分,若要讓點顯得突出,就必須讓它和背景有某種程度的反差(例如在影調上或彩度上)。照片裡最簡單的點,就是在相對單純的背景下,從遠方看到的孤立物體,例如水上的一艘船,或天上的一隻鳥。這是攝影中最簡單的設計:一個沒有特殊意義的造形,配上單一背景。因此,影像中運用點的最大考量就是位置。不論把這個點放在視框裡哪個地方,它都會是清楚明顯的。選擇點的位置必須以美感、平衡或趣味及背景的因素為考量。

被攝主體應該放在視框中哪個位置,這些問題已經在24~25頁討論過,而當時的結論也大多適用於此。概述如下:從純美學的觀點來看,把點放在視框正中間或許合乎邏輯,但也很呆板無趣,而且很少有令人滿意的效果。所以我們的問題是:該把這個點放在離中心多遠的地方?在哪個方位上?而離中心越遠的位置,就越需要正當理由。

然而在攝影時,我們一直都無法自由布置。你常常無法依你所想、絲毫不差地安排景物,甚至換了鏡頭或取景點也不行。68-69頁的稻農照片就是一例,但結果還不算太壞。那組照片說明了攝影構圖裡有多少應變的餘地。此外(這是我個人見解),標新立異通常勝過墨守陳規。

▶ 白鷺

白鷺和背景在影調上的對比,使白鷺自然成了趣味點。值得注意的是,我們只需要一點點理由,便能決定趣味點的擺放方向。在這個例子中,那一小塊微弱的陽光,就給了我們足夠的理由讓白鷺朝向右上角,以互相制衡。

▼ 擺放區

實際上,視框裡有三個區域可以拿來擺放單一重點。不過,這裡所畫的界線只是為了方便,並不是真的很精確。點和視框之間有兩個基本關係。在第一個關係裡有隱含的力量,這個點離每個角落及邊緣越遠,強度就越大。在另一個關係裡,點所暗示的線條會在無形中將視框做水平和垂直分割。

▲望遠鏡頭
呆板,而且通常沉悶無趣。

▲靠近邊緣
明顯偏離中心,需要一些正當理由。

▲稍微偏離中心
具有適度的動態,而不會太過極端。

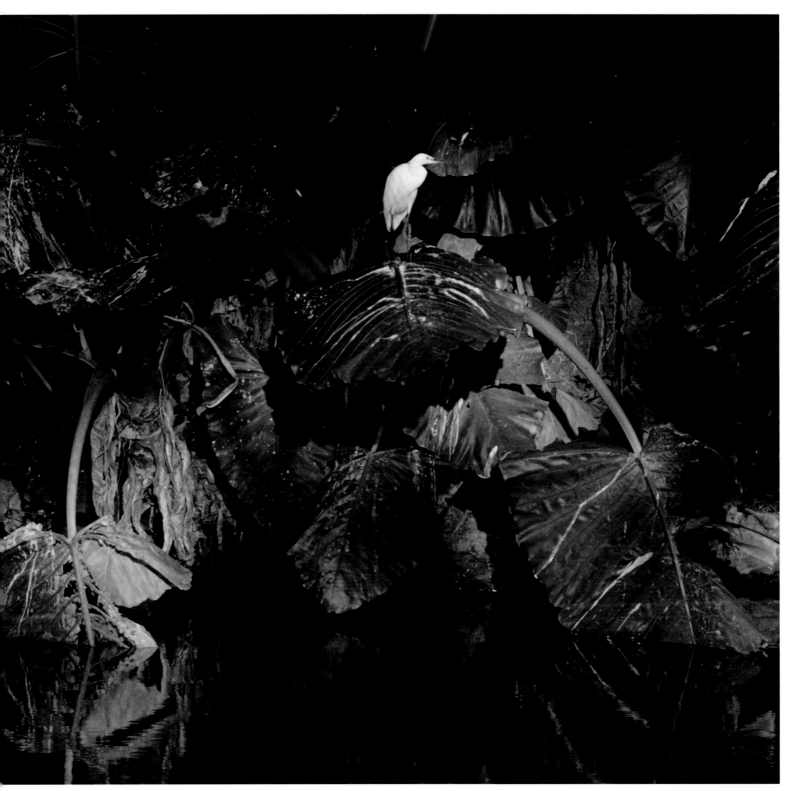

稻農

這組照片展現了繞著單點做構圖時所牽涉到的一些實際考量。背景是泰北的一片稻田。我本來要拍的照片是一個人被一整面綠色給包圍住。但因為取景點只比景物高一點點，視框上方的選擇變得很少。前四張照片是用180mm鏡頭拍攝的，結果位置偏離中心太多。於是我改用400mm鏡頭，讓畫面上方保留更多空間。每張照片都盡量往上取景，但以不離開稻田為原則。我也試了直幅照，但最後雜誌跨頁選用的是第五號照片，決定因素是農夫的動作。

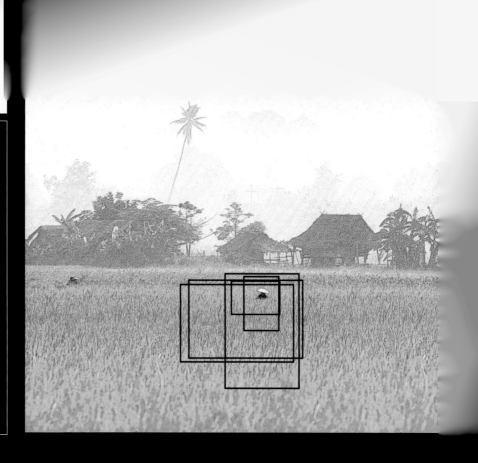

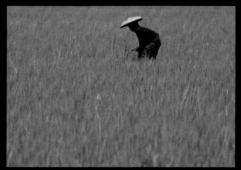

2

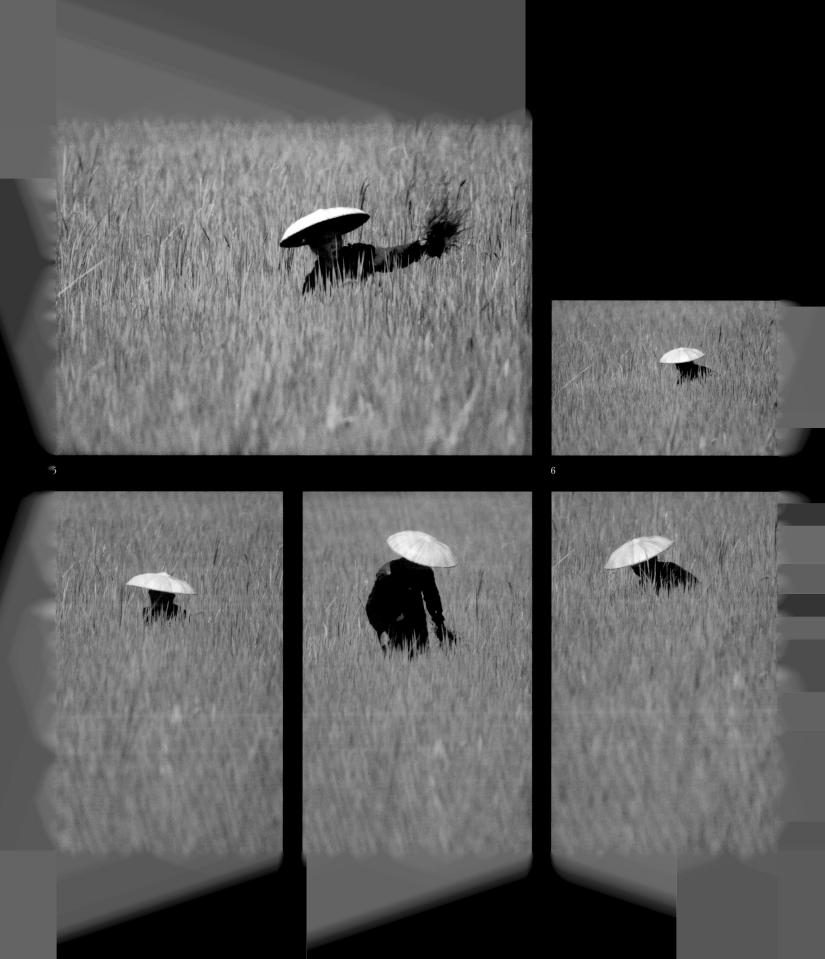

只要多出一個「點」，情況就不再單純。畫面裡有兩個顯著的點會創造出距離感，有助於度量視框。兩點之間的關係強度，自然取決於它們對畫面的主導性，以及背景有多模糊。這裡所舉的例子，兩點之間都有很強的關係，但是在複雜的影像中，多出來的元素會減弱兩點之間的關係。

眼睛會在兩點之間遊走，所以兩點之間總會有一條無形的直線。在兩點的影像中，這條線是最主要的互動關係；而作為直線，它和畫面的水平線及垂直線都有關聯，而且還具有方向性。直線的方向取決於各種不同因素，但它通常是從較強的點走向較弱的點、走向靠近畫面邊緣的點。

要是點有好幾個，感覺上它們會占去自己所圍起來的空間，當然這種感覺也是暗示的。這樣一來，它們會把區域統合起來，但效果仍得取決於它們的位置和間隔。眼睛看到一整群事物的時候，會忍不住想要從它們的排列中創造出造形來（參見38頁「完形知覺」）。這些造形可能會排擠畫面中其他區域，形同打破整個畫面。

拍照時，如果我們需要處理的被攝體有好幾個，就要特別留意它們的秩序和位置。每一群主體該呈現怎樣的結構？要不要讓它們看起來盡量自然？要是整個影像很顯然就是經過人為安排，而非現成的模樣（如71頁的玉、珍珠和樹脂鑲嵌物），那麼，如此人工的擺置，豈不是侮辱觀看者的智商？

美國攝影家費德瑞克·索默（Frederick Sommer）對於人為和現成構圖（就有人曾問他，照片中的獸屍是否重新排列過）曾經這麼說：「事物進入我們意識的方式，遠比我們所能安排的要複雜得多。讓我舉個例子。我們拿五顆石子，體積比骰子稍大，造形不太規則。我們可以一直不斷投擲這些石子，然後發現，不管怎樣投擲，都能得到有趣的排列。每一次丟擲之後，石子所呈現的排列關係，都不是我們自己擺放可以做到的。換句話說，大自然的力量總是不斷在為我們服務。」

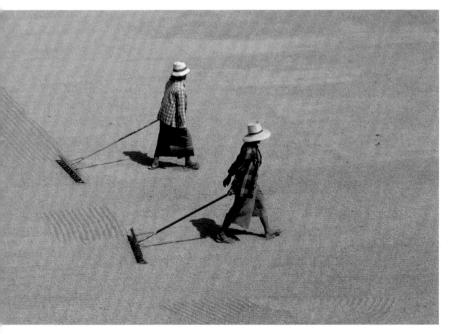

▲ ▶ 耙米

一家泰國碾米廠的工人在鋪滿稻穀的地上來回穿梭。從屋頂的有利位置上拍攝，你有很多選擇：何時拍、要讓主體站在哪裡？而這兩張照片，就有一張偏重位置，一張偏重時機。要注意影像動感在橫幅和直幅畫面中的差異。

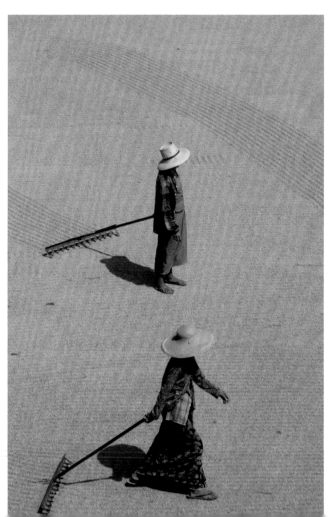

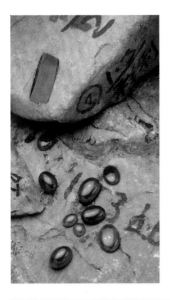

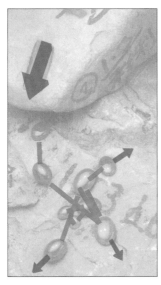

▲ 玉寶石

這張刻意布置的靜物照，是在玉商那裡拍攝的。背景是粗糙的石頭，其中一顆的表面還刻出特殊的「窗戶」，這就決定了可供這九顆蛋型翠玉陳列的區域。在隨興攝影中，最引人注目的情況是出乎意料地出現了規則的造形和圖案，但棚內攝影常要面對相反的問題。這些寶石的位置，顯然是人為擺設而成，而非自然散落。但這幅影像的風格很隨興，沒有幾何上的規律。要擺放九個幾乎完全一模一樣的物體，又不能流於刻板，得花上一段時間，而方向要如何安排也費了一番心思。這個刻出來的「窗戶」，引發一股動力走向這群寶石，而最終的結構有三條向外拉曳（雖然並不是很強勁）的方向線。要創造混亂又要同時保有凝聚力，通常比建立秩序還要困難。

▲ 橙色的珍珠

另一張刻意布置的靜物照，這回主體是罕見的橙色珍珠。這裡的關鍵決定是以光滑的黑色卵石為背景，以提供凹凸質感和色彩上的對比。它們在構圖上的意義，是提供幾個縫隙來擺放珍珠。最後所選擇的圖形結構，是類似馬蹄鐵的曲線。

▲ 樹脂裡的標本

此圖是為一個考古定年學的報導而拍。這些樹脂中嵌入了古羅馬時期的金屬工具碎片，適合用規則的方式排列。然而，若排得井井有條，吸引力又很有限。我們先把它們排列成非常規則的圖案，之後故意將其中幾個弄歪，以免看起來太僵硬。

如我們剛剛所見，若在畫面上安排好幾個「點」，就會產生點點相連的效果，於是接下來自然就要談到下一個主要的影像元素：線條。在繪畫中，線條常常是最先畫下的一筆，但是在攝影裡，線條則較不明顯，通常是以間接的方式出現。這和我們實際上觀看世界的方式十分類似：大部分的線條事實上都是「邊緣線」。如果以視覺來定義線條，對比會是最重要的角色：光和影的對比，不同色彩、凹凸質感和造形的對比，這些都是。

你可能已經想到，線條的圖形品質要比點強得多。線條和點一樣，會建立起「位置」這個靜態特徵，但也包含了方向和沿著線條長度移動的動態特徵。再者，由於視框本身也是由線條組成，我們自然會用視框邊緣來比對畫面中的角度和線條。

線條也具備一些表現力。也許我們最好不要在這方面著墨太多，不過，不同形態的線條各有其特殊聯想。舉例來說，水平線比斜線更具平靜效果，鋸齒線可能會讓人振奮。強烈清晰的線條可以表現大膽，薄弱彎曲的線條則令人聯想到纖弱。儘管在抽象藝術裡，這可以用來作為表現的基礎，但想在攝影裡充分運用，卻不實際。這些聯想（我們在後面幾頁會更詳細說明）雖然夠真實，但在攝影裡，主體還是占有壓倒性地位。無論如何，只要時機對了，對線條多加留意便會有加分效果。

在許多方面，水平線都是構圖的基準。在12-13頁就提過，我們的觀看方式中，水平元素占有一席之地。我們視覺的視框是水平的，而雙眼最容易左右兩邊來回掃視，水平線自然看起來最舒服。此外，地平線是最基本、我們也最熟悉的參考線。因為重力感，水平面甚至也是用來提供支撐的底座。基於這些原因，水平線通常會表現出穩定、重量、平靜和安詳。水平線會讓人聯想到地平線，因此也會帶給人距離和寬廣的感受。然而要注意的是，這些特性通常只有在實際的內容資訊不太多的情況下，才會變得重要。

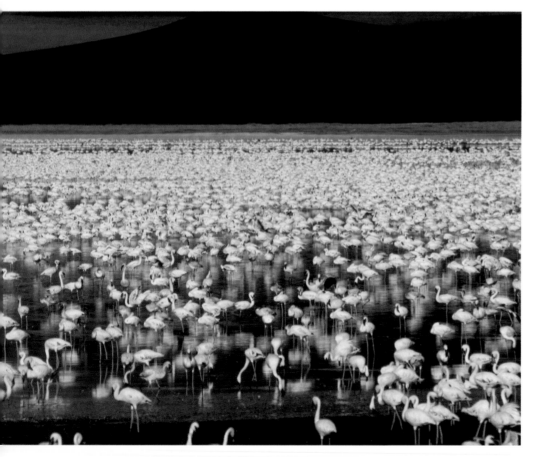

◀▲ 來自透視的水平線

就算被攝體呈不規則群聚，也因為攝影距離較遠而變成水平帶狀，最後形成線條。這張在肯亞恩戈羅恩戈羅火山口拍攝的火鶴照片，影像中之所以有水平元素，完全是因為取景角度很低。

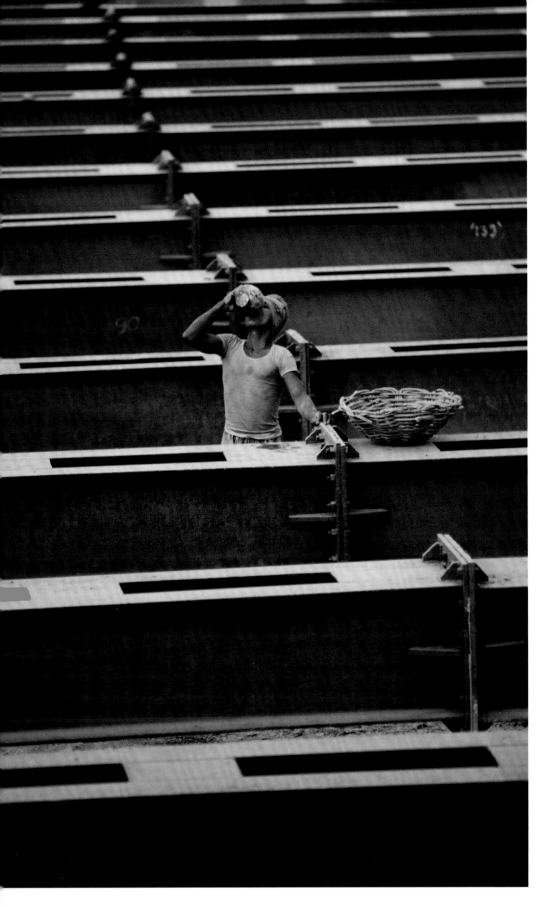

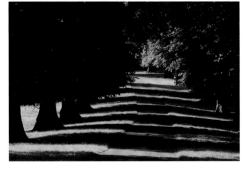

▲ 影子的反差

反差如何形成畫面中的線條,這張照片提供了絕佳範例。成排行道樹構成的光和影,沿著一座英國莊園的車道形成寬度遞減的條紋。在感受上,這為畫面增添了穩定感和靜謐感;在圖形方面,逐漸後退的圖案有一份趣味性。如此不住後退也提供了很多條水平線。站在稍高處,幾乎所有細節都會往地平線收斂。

◀ 視點位置的重要性

加爾各答工地這幅工人飲水的照片中,在適當的取景和焦距下,這排鋼樑構成了強勢的水平背景。取景點若是再低一點,鋼樑就會混成一團,而如果高一點的話,鋼樑又會分得過開。望遠鏡頭不但會壓縮透視,也能裁掉周遭令人分心的事物。

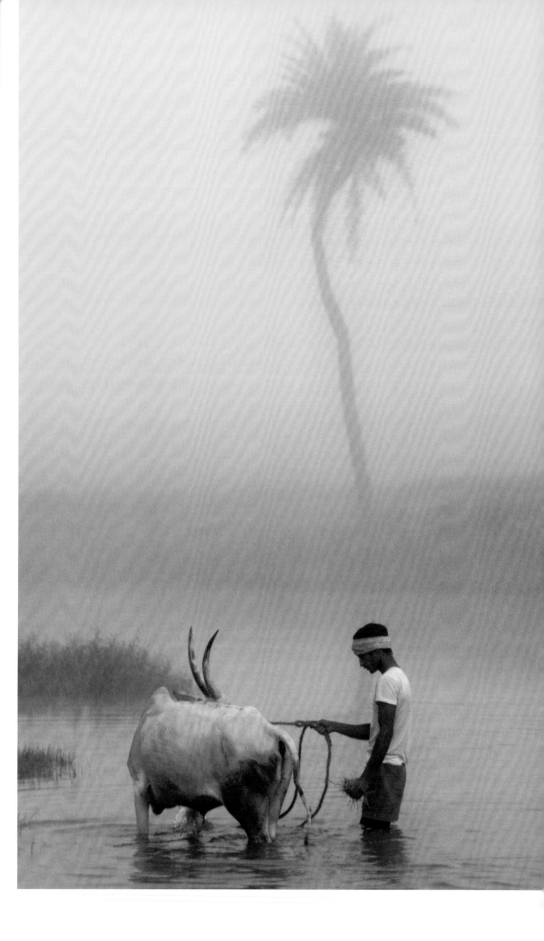

VERTICAL LINES
垂直線

垂直線是視框的第二個構成元素,所以只要是與照片左右兩側平行的直線,我們自然都會注意到。可想而知,單一的垂直造形比較適合放在直幅照中。然而一連串的垂直物體,則會創造出水平的結構,像對頁以單腳划船的照片那樣;在此例中,橫幅視框其實更能充分表現這一連串的垂直物體。

當主要影像是一個人或一棵樹時,垂直線也是主要元素,方向是向下以呼應地心引力,或向上脫離地心引力。垂直線跟水平線不一樣,它不會讓人聯想到支撐底座,而是聯想到速度和動感(不論是向上或向下)。從水平的取景點觀看直立物體,在適當的情況下,直立的造形可以和觀看者相對抗。數個直立的造形讓人聯想到屏障,像是面對鏡頭的柱子或一整排人。在某種程度上,這能表現出強度和力量。實際拍攝時,就跟拍水平線一樣,精準的對齊非常重要。在照片裡,人眼會馬上把這兩者拿來跟畫面邊緣做比對,而即使是最細微的差別,也會馬上看出來。

水平線和垂直線能彼此互補。因為它們的力道互相垂直,阻絕彼此的去路,所以構成一種均衡感。它們也能創造出最基本的平衡感,因為這讓我們聯想到站在平面上的直立物。如果我們在影像中簡單有力地運用這一點,就會產生既穩定又令人滿意的感覺。

▶ 連續

在這個完形連續律的典型例子中,一棵微微彎曲卻顯然是條垂直線的棕櫚樹,和牽牛下水的印度農人的身影「結合」,最後產生一條由上往下的垂直線,主導並整頓了構圖。

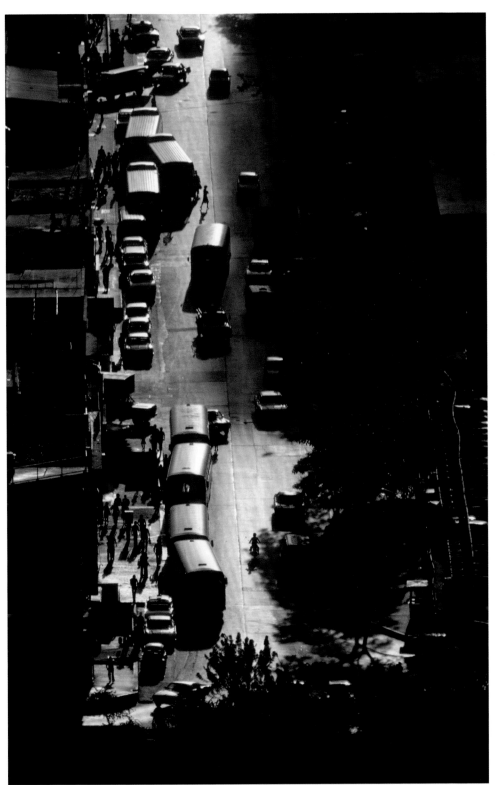

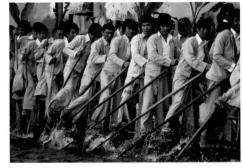

▲ 橫幅視框裡的垂直線

平行排列的垂直線常常比較適合橫幅視框，因為伸展的程度更大。這在展示數量很大的時候就格外重要，如這張於緬甸撣邦遠距拍攝的單腳划船照。望遠鏡頭有效壓縮了透視。請見163頁拍攝單一人物時類似的處理手法。

◄ 來自透視的垂直線

一只強力的400mm望遠鏡頭，經由透視的效果，將原本該按遠近比例縮小的景物，轉化成直幅的設計。和大部分具有強勢線條的畫面一樣，稍微中斷能增加趣味。此處的中斷來自街道右邊凹凸不平的線條。

DIAGONAL LINES
斜線

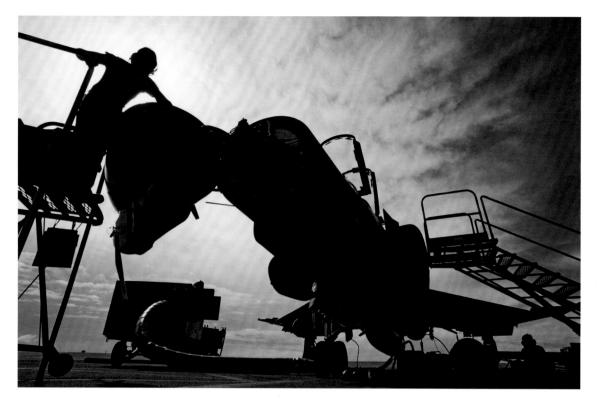

◀ 加上斜向的結構

當主體可能混淆時，可以讓畫面出現簡單的圖形結構。在此例中，F4戰鬥機的保養工作在畫面設計上就有這樣的問題。在日光斜射時用廣角鏡頭拍攝，很容易製造出對角斜線。工程師的手臂「把斜線接了起來，而減少剪影裡面的影調則更能凸顯線條。

▼ 斜線的動感

當斜線和視框的較長邊形成較大夾角時，看起來會比較活潑。平行的斜線會彼此補強，而相異的斜線則能賦予影像最大活力。

斜線不必對齊視框線，所以可表現出各種方向，這是水平線和垂直線做不到的。這意味著，在不必依賴地平線或其他絕對基準線的照片裡，還有另一個元素可選：線條的角度。

在所有線條中，斜線為照片帶來最多動感。斜線非常有活力，比起垂直線，能表現出更強烈的方向和速度。斜線之所以能帶來生命力和活力，正是因為它們代表著尚未釋放的張力。如果說水平和垂直線具有相對穩定性和強度，是因為它們讓我們聯想到地心引力（見72-75頁），那麼，斜線在視覺上的張力也根出同源。斜線的位置既不確定也不安穩，可說就像是在墜落中。事實上，世上大部分景象和事物的結構，都是由水平線和垂直線所組成，而非斜線，在人造環境中尤其如此。透過觀景窗所看到的斜線，很多都是對著水平線

或垂直線傾斜取景而成。這樣的結果是，比起水平線及垂直線，斜線會更容易受攝影家控制，因此很好用。視框邊緣本身提供一定程度的對比，而斜線和框緣之間夾角越大，活化的效果便越強烈。一條斜線或一組平行線的最大夾角是45度，但在兩三條斜線的組合下，當所有相對角度都很大，卻各不相同的時候，效果最強烈。

在一般眼高視野的景象中，從眼前延伸出去的多條水平線會在照片裡越靠越近，這是透視的正常效果。當它們朝彼此靠近的時候，就變成了斜線，至少大部分的情況是如此。這是我們都很熟悉的景象，所以斜線多少會帶來空間深度和距離的聯想，尤其當斜線不只一條，而且還越靠越近的時候。在試圖操縱影像的深度感時，可以好好利用這一點。加入或強化風景照裡的斜線（通常這只不過是將物體或邊緣對齊

▲ 動態的斜線

▲ 平行的斜線

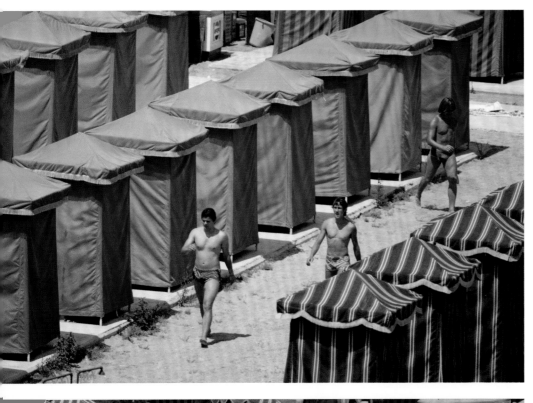

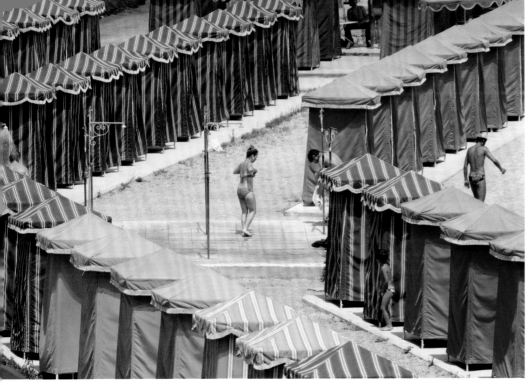

◀▲ 鋸齒線條

成直角的線條在俯瞰之下會變成鋸齒線,帶來人字形效果。由於角度都有接合,所以斜線沿線的動感便可以持續下去,只是接合的角度為銳角。從這兩張照片可以看見成排的海灘更衣棚,雖然拍攝的時間很近,但卻產生不同的動態效果。在斜線照片中(上),圖形的動態很單純(線條的走向由走動的人物所決定)。在鋸齒線照片裡(下),斜線走向的改變產生了更多內部互動。

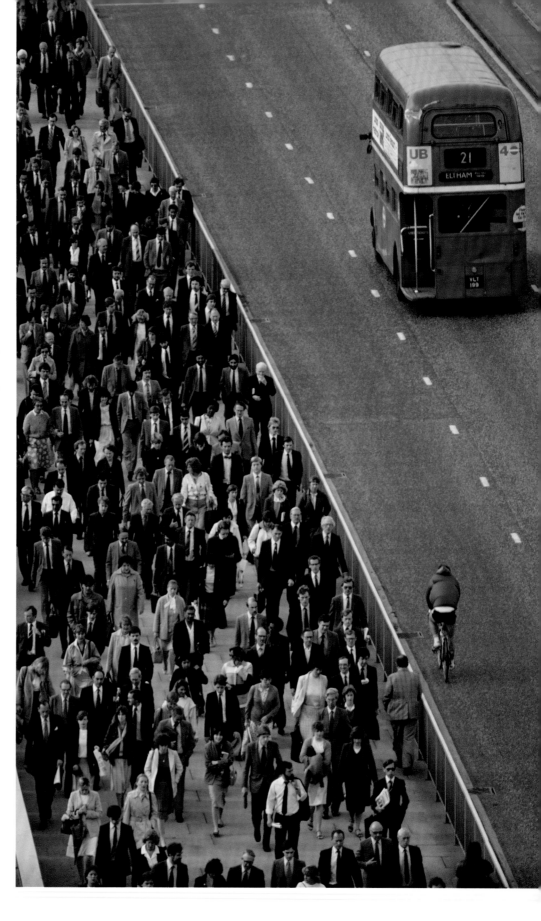

斜線），便能增加深度感，即使是靜物照裡主體的擺置，也能相當人工地創造出距離感。目光方向的移動也和這有關。斜線比任何線條更能引領目光沿著線條移動，若我們想讓注意力往照片內某個方向移動，斜線便成了極為有用的工具。我們在92頁會有更詳細的探討。

在廣角鏡頭下，這些透視斜線會顯得更強烈，若是在很近的地方取景，更是如此。然而望遠鏡頭也能處理斜線。在選定的畫面中，望遠鏡頭可以強調斜線上某段特殊部分。從高處向下俯視，通常便能拍攝出77頁更衣棚照片裡的那種斜線。重複的斜線強化了這種影像，而望遠鏡頭對透視的壓縮效果，讓斜線看起來是平行的；較近距離的廣角鏡頭，則會讓斜線在照片裡越靠越近。

▶ 經動作強化的斜線

這張照片裡只有一條明顯的斜線（欄杆），然而照片裡卻充滿了「斜向性」。我們感受到的移動——在倫敦橋上以同方向行進的通勤人潮，造成了斜向性。反向行進的公車和自行車騎士猶如反襯，強化了這個動向。這張照片的構圖和時機掌握，為的就是這樣的對比。

▲ 單一斜線

這張照片直接利用一條現成、顯著的斜線,來呈現運動場及一位運動員的活動。這兩個主體的大小差距,可能會有問題——運動場要拍得夠大,人物就會太小。解決的方法是利用斜線來指引目光。這條斜線原本就往下走,而我們則等著運動員跑進斜線底端。取景所選的方式,是讓斜線越長越好。這張照片預先取好景,在運動員現身於這個位置的瞬間按下快門。將地平面設在視框底部,可給予斜線最大空間。

▲ 廣角透視

離長城很近的廣角鏡頭,如預期中製造出自消失點輻射出的斜線。這是英國北部的哈德良長城,鏡頭是20mm,選擇此種構圖是為了引出視覺上的戲劇性效果。從正面拍攝只會讓這段羅馬長城看起來像是普通的陡坡。灰色漸層濾鏡能使天空逐漸變暗,而濾鏡轉到一個角度,逐漸加深的天空便能與長城的輪廓對齊,讓斜線更為明顯。

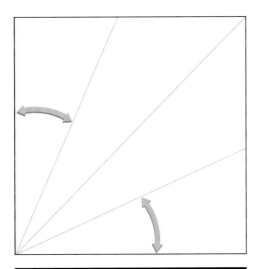

▲ 斜線的不穩定性

斜線之所以會具有動態特性,大多是因為它們的位置介於平躺和直立之間,造成尚未釋放的張力。

▲ 透視

照片中大多數的斜線,最終目的常是為了製造出透視效果。
角度的傾斜程度,會隨著取景點而變。

CURVES
曲線

到目前為止，我們所關心的一直是直線，而曲線在圖形和表現力上，則具有截然不同的特性。就線條而言，曲線的特色就在於它漸漸改變方向，看起來不會與任何水平或垂直框緣直接形成對比。然而許多曲線還是有個主要的對齊方向（參見對頁的範例），所以從另一個角度來看，我們也可以把曲線想成是一連串角度不斷改變的直線。基於這些理由，曲線在影像中的確會和直線互動。

曲線不斷轉向的性質使它具有節奏感，這是直線所缺乏的（鋸齒線除外）。曲線的

動感（甚至加速感）也比較強烈。舉個例子，在一張汽車照片中，如果我們用加長曝光時間來拉長尾燈光束，使照片活潑起來，那麼，當光線稍微彎曲的時候，會給我們最大的速度感。

這樣的曲線動作很平順，而我們對曲線的許多聯想，都與溫和、流動、優雅、高貴有關。曲線本身就能吸引目光，尤其當它們款款波動的時候。一如斜線有活力和動態的特徵，同時又具有動感，曲線也有其平順流暢的特性，而且能引領目光沿著它們遊走。所以在控制觀看者觀看照片的方

式上，它們是第二項有用的工具。

然而，曲線比斜線更難引入照片。斜線原本通常是一條直線，方向不拘，在我們改變取景點時變成了斜線。但曲線通常一開始就必須是貨真價實的曲線。它們可以因為取景角度變低而彎曲得更誇張些，但攝影家若要運用光學方法去實地創造出曲線，唯一的方法就是使用魚眼鏡頭，而這只不過是一視同仁地把所有線條彎成曲線。無論如何，曲線有時可以用隱晦的方式來製造，像是鸕鶿照片裡用點來安排，或是利用數條短線或邊緣。

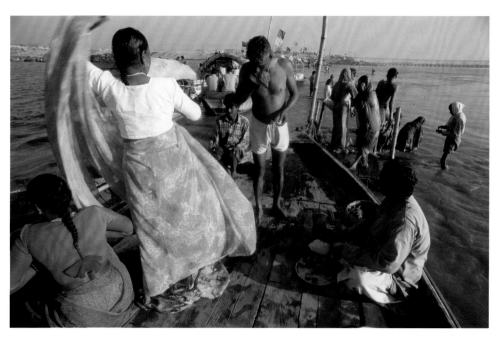

▲ 曲線和直線的關係

雖然曲線不斷改變方向，它仍然隱含著直線的成分，尤其是在曲線的兩端。

▲ 曲線手勢

亮麗的印度紗麗向上一揮，恆河船上一位朝聖者調整衣著的姿勢，創造出強烈的曲線，形成凹透鏡般的作用，讓注意力往照片中心和右側移動。

▲ 曲線和圓形的關係

圓形的一段也可以視為曲線（至少部分是如此）。這有助於解釋曲線創造出的包圍感。

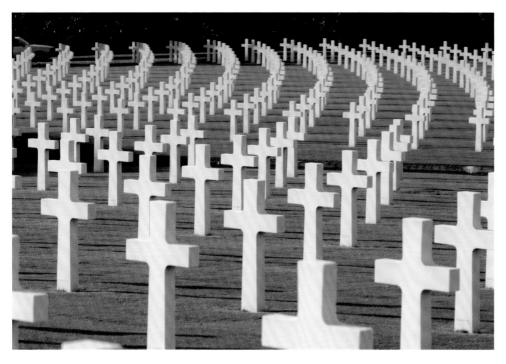

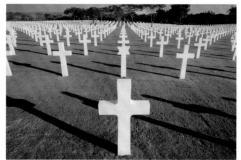

▲ 同心曲線

數條同心曲線就和其他類型的線條一樣,能夠互相補強。我們可以特別感受到強烈動感,即使是在菲律賓軍人公墓裡一排排呆板的十字架也不例外,因為它們一排排逼近鏡頭。這張照片也顯示出,在低的取景點,由於俯視這些線條的角度很小,所以強化了曲度(右上示意圖中,白色代表高俯視角,紫色則是低俯視角)。下方較小幅的影像,示範了取景點獨一無二的重要性。

▶ 線條的對比

曲線和直線對比關係之強烈,遠大於不同類型直線之間的對比。此處對比的運用相當溫和:海水中小油滴微妙的曲線圖案,形成了斜排幼蝦的背景。

▲ 隱隱浮現的曲線

創造曲線的一種方法:讓其他元素排成一列。在此例中,從相機的位置看過去,飛翔中的鵜鶘似乎形成一條曲線,而這便成了照片的結構。

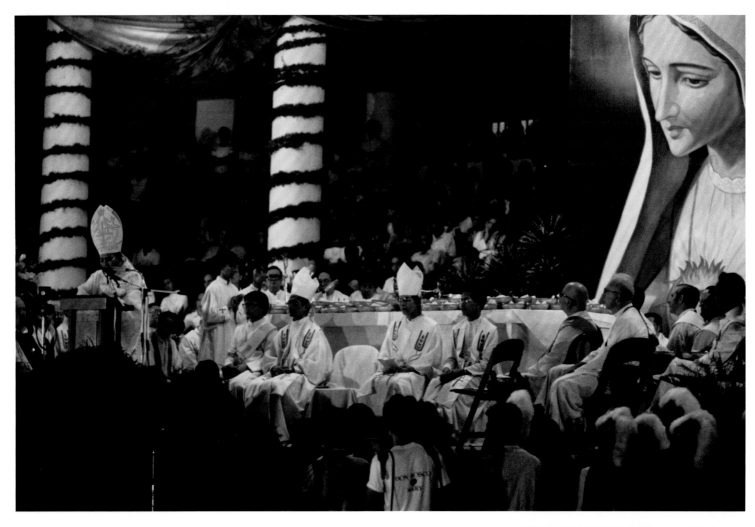

接下來我們要來看的是攝影設計中最好用的暗示線條之一。影像中的人臉，會強烈吸引我們的注意力，以致於照片裡任何清晰的面孔，我們都會立刻注意到。尤其是當照片裡的人在凝視某樣東西時，我們的目光很自然就會順著同方向望去。想要看到眼睛在看些什麼，這種好奇是再單純、再正常不過了，這會在影像中創造出強烈的方向感，也就是眾所周知的目光方向。每當目光方向出現的時候，幾乎都會成為影像結構裡的重要元素。

目光方向是完形連續律（參見38頁）運作

的例子，但它們的效果，則絕大部分來自臉部影像（特別是雙眼，參見58-59頁）。當照片中的人物和觀看者的眼神直接交會，永遠都具有最強烈的吸引力，但是我們仍然想知道他們在看什麼。因為如果某件事能引起一個人的興趣，那可能也會引起我們的興趣。凝視把我們「指」向影像中另一個元素，或者，當目光方向望向視框外的時候（例如141頁照片中的觀眾），觀看者心中就會有個疑問：照片中的人在看什麼？這絕對不是缺點，而且在創造模稜兩可的效果時，還會很有用（參見140-143頁）。

▲ 斜的目光方向

這是菲律賓公開的慶祝儀式，聖母畫像當然是早就放在那裡，彷彿注視著台上的主教。為了在照片裡充分利用這一點，我們把畫像緊靠在視框邊緣，好讓目光方向主導全圖。換句話說，觀看的目光自然會先被聖母臉部的強烈畫面所吸引，而將聖母放在框緣最右方，框緣左方就不能擺放別的事物讓人分心。於是觀看者注意力的出發點和移動方向都會在我們預料之內。

▲▲▶ 緬甸曼德勒佛山

透過畫面元素的安排組合，觀看者只會用一種方式去看這些緬甸寺廟裡的小和尚。雖然能捕捉這個畫面的時間很短暫（要抓住第二個男孩手部和眼光移動的時機），但是這樣的機會，大部分是可以事前預測並作充分準備的，像是可以讓背景的鍍金佛像凝視著前景。兩個男孩臉上的表情當然純屬巧合，雖然未經過安排，但事先考量之後，我們能預測出這種情況發生的可能性，及時按下快門。結果因為有三條目光方向結合起來，向外投向觀看者，因此形成一幅架構非常完整的畫面。

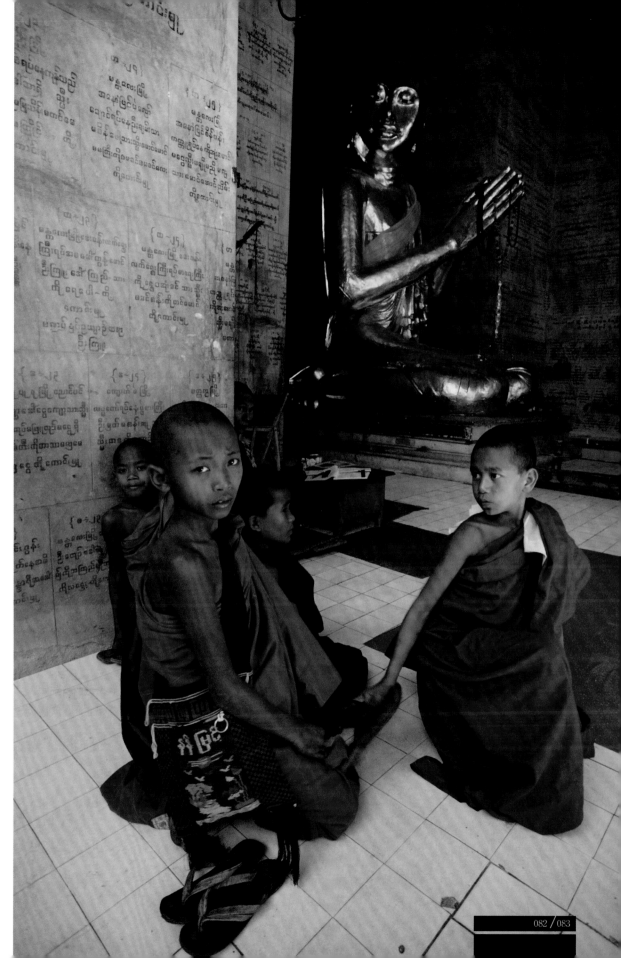

TRIANGLES
三角形

在攝影構圖中，三角形是最有用的造形，原因有好幾個。三角形很常見，一部分是因為要組成或暗示出三角形都很容易（只需要三個點，而這三點不需要任何特別安排），一部分則是由於透視的自然圖形效果，收斂的斜線在攝影裡十分常見，尤其是廣角鏡頭的攝影。三角形也是最基本的幾何造形，因為邊最少。此外，它們還同時具有動態（斜線和角）與穩定（如果一邊是水平的底座）的趣味組合。

三角形本身就是強而有力的造形，所以看起來很出色。通常只要有兩條線就夠了，第三條線可以是假想的，或者用視框的一邊來代替。至於點，則可以利用任何三個顯眼的趣味點，特別是當它們的內容、影調、大小或其他某些性質相似的時候。矩形和圓形的主要構成元素都要有一定的秩序，三角形則不然，它幾乎能在任何一種配置下形成。唯一無法形成三角形的三點配置，是當它們連成一直線的時候。舉例來說，三個人的合照幾乎免不了會形成一個三角形，每個人的臉都是一個頂點。

線性透視會讓線條收斂於遠方的消失點，形成三角形的兩邊。如果相機的位置是水平的，這個三角形的主頂點或多或少是指向地平線（想像一排漸行漸遠的房屋，屋頂及地平線各形成三角形的兩邊，頂點位於地平線，底邊則直立緊靠著鏡頭）。而如果相機朝上，向著一座建築、樹木或任何成群的垂直線拍攝，三角形的頂點就會

▲ 暗示的三角形

三個物體的任意排列（直線除外），可暗示出一個三角形。

▲ 收斂的三角形

線性透視（尤其是廣角鏡頭）會讓斜線收斂在一處，創造出三角形的兩邊，並使三角形其中一側靠著框緣，其主頂點指向消失點。

▶ 收斂的垂直線

以廣角鏡頭向上拍攝，可藉由收斂的線條創造出三角形。

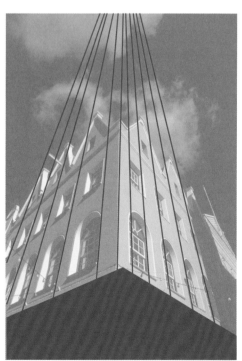

▶ 封閉三角形帶來的視覺

這組照片是很好的例子，讓我們看到暗示的三角結構如何強化影像組織和動感。背景是蘇丹一所醫院的瘧疾病房，病人必須共用病床。我們選用廣角鏡頭來呈現最多資訊。雖然前兩張照片已經很不不錯，但醫師的動作，尤其是他伸手向前的姿勢，突然把整幅影像組織了起來。片刻之後，這個強烈的幾何架構就變弱了。

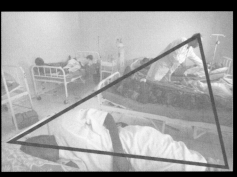

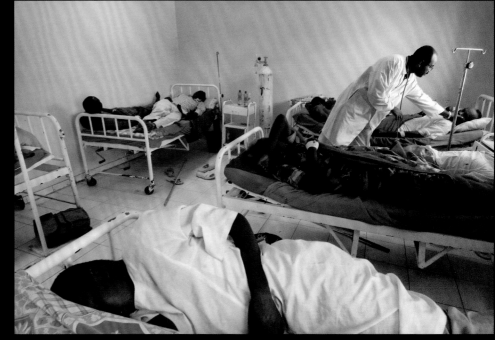

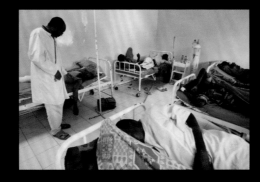

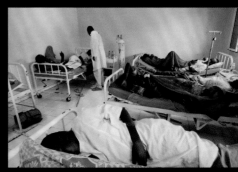

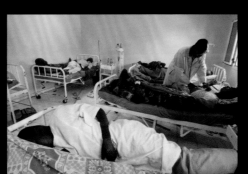

位在照片頂端，而底邊則在相片底端。這也是三角形最穩定的擺置。

許多三角形與生俱來的穩定感，源於結構方面的聯想：它的造形像是金字塔，或者兩座互相倚靠的扶壁。因此，三個物體中，兩個排成底座，第三個在上方形成頂點，就能創造出穩定的造形，讓我們在畫面中聯想到三角形。這是典型三個主體的影像，若拍照時我們可以操控主體，把事物重新擺置成這樣子，是很常用而且通常也很成功的技巧。這種三角形裡的兩條斜線，使畫面不致於像正方形或矩形布局那麼沉重。

倒三角形的擺置，底邊位於照片頂端，頂點則在照片底部，在設計上也是同樣有用的造形。它給人不同的聯想：較不穩定、較積極，而且包含更多動作。頂點的指向更為明顯，可能是因為它看起來像是朝向相機和觀看者。這種造形也象徵極不穩定的平衡，讓我們對張力有所期待。倒三角形這種在設計裡的特殊用法，會出現在靜物照和其他團體照中，因為這種照片需要將大大小小的物體統合在一幅畫面裡：讓最小的物體最靠近鏡頭，成為三角形的頂點，其餘則放在後方。廣角鏡頭從高處略微往下拍，能強調倒三角形的比例，就像用廣角鏡頭朝上拍，以製造往上收斂的垂直線一樣。

在什麼樣的情況下使用三角形結構會有效果？重要的是，要將暗示的三角形視為拍照時的一項工具，用它來為影像建構出秩序，或是安排拍攝物的位置。倘若我們需要的是明確的影像，通常就要這樣安排。這在靜物攝影和各種不同形態的新聞攝影中十分常見。因為此時的首要之務，是清

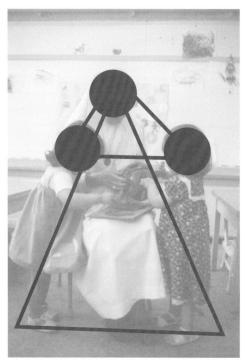

▲ 三個被攝體

影像出現三個被攝體通常有可能組成三角結構。藉由視點位置的選擇特意強化，此處顯示的不僅是三顆頭顱的三角關係，還有三個被攝體輪廓所形成的三角形。

▶ 以倒三角形來凸顯視覺焦點

頂點在照片下方的三角形，讓靜物照中物體組成的造形，能產生良好的視覺效果。此外，當目光隨著三角形兩邊落向前景的頂點時，也能讓注意力更加集中在這一點。在此例中，我們之所以選用這項技巧，是因為主體（白米）在視覺上太過平淡無奇。

楚呈現某個主體，而其背景通常很雜亂。由於這種情況在專業攝影中很常見，因此以簡單的圖形安排來架構影像，是重要的專業概念。

◀▲ 倒三角形

這兩個坐著的人,位置本
身帶來的三角形聯想並不
強烈,但用20mm鏡頭站
立俯拍,讓線條收斂而強
化了畫面中的三角結構。

CIRCLES AND RECTANGLES
圓形和矩形

三角形結構很常見，但其他基本造形（圓形和矩形）在攝影中則較為罕見，所以較少成為構圖的選項。它們和三角形一樣，以暗示呈現（亦即透過聯想，而不是已經成形）會比較有趣。

圓形在構圖中有其特殊地位。圓形不同於三角形或線條，不容易以暗示的手法呈現，因為圓形不但要幾近完整，造形又要十分精確可辨。不過圓形確實常常出現，不論是人造還是渾然天成。在大自然裡，放射狀增長常常會形成圓形，像是花朵或泡泡。圓形在相片構圖上很有價值，因為具有一種閉合效果。圓形把事物「包」起來，吸引觀看者注意力往內看，而這一點讓它在人為布置的照片中很有用，尤其是當攝影家決定要拍一張完全由自己來構圖的靜物照時。圓形能強烈吸引觀看者的注意力，而使周遭事物在視覺上變得較不重要，所以得小心使用。圓周附近會產生流轉的輕微暗示，這是出於旋轉的聯想。

由圓形衍生的還有橢圓、其他彎曲的環狀，以及大部分由曲線（而非直線和角）構成的扁圓。橢圓在攝影裡是特例，因為那是真圓以某個角度投射在底片上的造形。在某種程度上，我們的眼睛會將橢圓假定為圓形。

矩形在人造結構中不勝枚舉，在自然界則比較罕見。矩形在構圖上很有用，因為這是最容易分割視框的造形。的確，和視框造形最接近的就是矩形。在畫面上安排矩形，最常用的方法就是對齊視框本身的水平及垂直線，所以必須安排得非常精確。若沒對準，就快就會被看出來，但也很容易用數位方式校正。事實上，校正鏡頭設計和傾角所導致的扭曲，已經是數位後製的標準程序；Photoshop的「濾鏡→扭曲→鏡頭校正」功能，就是一例。

矩形讓人聯想到重力、堅固、準確，還有強烈的限制感，這些都來自矩形的兩種組成線條（垂直線和水平線）所暗示的含意。矩形很容易變得呆板、硬邦邦、不靈活。正方形身為完美的矩形，更是將這些特質展現得淋漓盡致。矩形若要在照片裡看起來像矩形，必須從正面水平拍攝。有角度的取景和廣角鏡頭動不動就把矩形扭曲成梯形。所以，若要使用矩形結構，拍攝方式本身通常就得中規中矩，或經過深思熟慮。

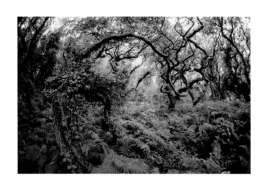

▲ 魚眼鏡頭

主體是一座相當茂密的橡樹林，但有個設計上的問題：缺乏架構。這裡的解決方法，是找到一幅稍微有架構潛力的畫面（圖中顯眼的彎曲樹幹），然後用魚眼鏡頭來誇大。扭曲變形在一般的鏡頭中幾乎可以完全校正，但在魚眼鏡頭下則被刻意保留。除了放射狀線條之外，所有線條都彎曲了，而且離中心越遠，就彎得越厲害。

▼ 震顫派教徒設計的條理

這張照片來自一本完全以矩形為攝影動機的書籍。主體是震顫派建築和工藝，而嚴謹、功能取向的材料性質，使人想到可以用相稱的處理手法。矩形有明確的規律性，特別常被納入強調平衡和比例的設計。

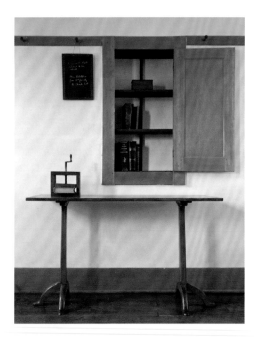

珍珠

照片是各類型珍珠的布置。這是為了拍攝雜誌封面，所以珍珠的展示不僅要清楚，還得簡單且引人注目，並在上方預留空間給刊頭。問題在於，要展示的珍珠有很多顆，多到很難排在一起。解決方法是把珍珠分成三組，但要布置得很自然，也要讓觀看者視線能夠在照片裡順暢流動，這樣珍珠在視覺上才有整體感。

照片成功的關鍵在於選擇不同類型的珍珠貝殼，上面有珠母典型的虹彩光澤。特別是主要的兩片貝殼提供了圓形的封閉曲線，而且一片嵌入另一片的彎弧裡。右邊那顆15mm的南洋珠，體積大到足以自成一個圓，而這三個圓形以兩種方式連結起來：首先是它們之間的三角關係，再來是迂迴的S曲線，那有助於指引視線在珍珠間穿梭。

這裡的布置就如同任何靜物照，是細心安排過的，相機的位置也是固定的。主要的那組珍珠先在大片的貝殼裡排好，然後再把較小的一組放入下面的貝殼，接著在第一組裡再加一些珍珠。最後，大顆珍珠是放在較暗的貝殼上，好做對比。

主要的設計結構是圓形，其中最大的兩個圓由珍珠貝殼所形成。這三個圓形自然就連成一個三角的圖形。最後，背景特意使用一大片珍珠貝殼，創造出S曲線。

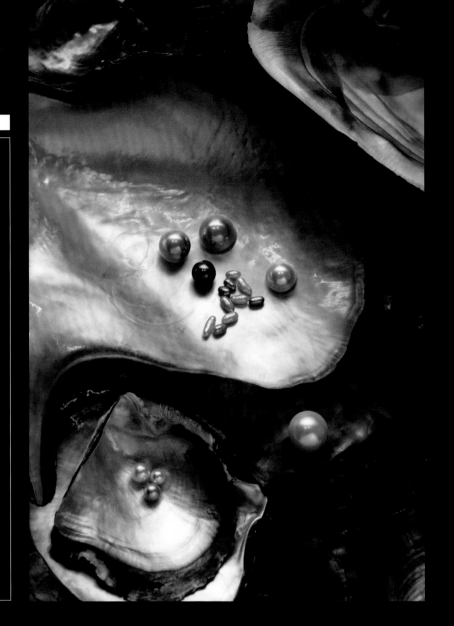

暗示的圓形

三角關係

S曲線

VECTORS
視覺動力

我們知道眼睛很容易受到線條甚至是暗示的線條所引導。若有攝影家想設計畫面，好讓觀看者依照特定方式來觀賞，這會是最有用的工具。如果在原則上能夠平衡照片，使觀看者的注意力如預期受特定一點所吸引，然後提供一條直線來提示方向，你就已為觀看者視線提供了一條路徑。視覺動力是具有動作的圖形元素（或組合），所以會給影像一股動感（或動能）。

線條作為引導觀看者視線的工具，要是具有最清晰的方向和動作，效果會最強。因此斜線特別有用，而如果有兩條或更多斜線朝彼此收斂，那就更棒了。

曲線也會產生移動感，有時候甚至有速度和加速感。然而，使用真實線條的時機，偏偏又受到場景的限制，而當你需要它們的時候，卻又常常得不到手。暗示的線條比較沒有那麼清晰明顯，但是攝影家至少可以透過調整取景點和鏡頭來製造對齊。這些可能是點的對齊，或是不同短線的對齊，像是影子的邊緣。

另一項工具是表現出移動。路人行走的畫面包含了方向的聯想，而且還有動量。對於一個移動中的人，我們的目光會習慣落在他前方。對於任何顯然在移動中（像是墜落或飛行）的物體，也是一樣。因為照片裡的動作都是凝結狀態，所以即使是物體所朝的方向，都會給人一點點移動的聯想。這些物體必須是我們認得出的，像是一輛車。

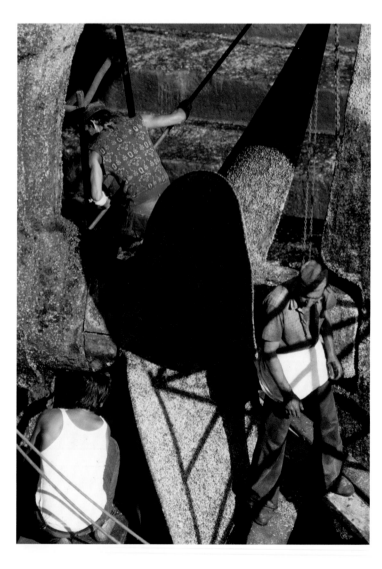
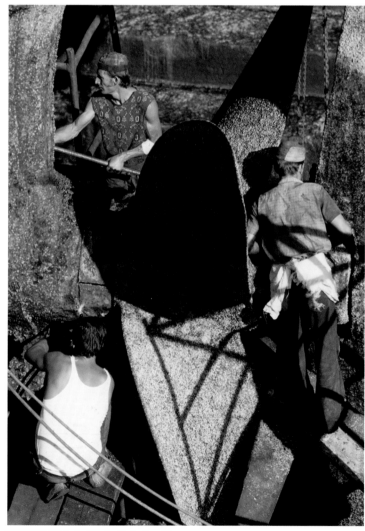

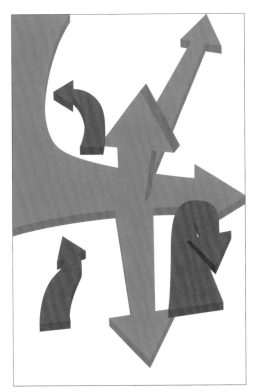

◀▲▶ 螺旋式轉動

這幅影像的中心主體,是乾船塢裡一艘大船的螺旋槳。照片所呈現的結構,是由三條主要曲線所構成的螺線。然而,是在螺旋槳上工作的三人,給了照片必要的補強。為了讓影像完整,這三人必須很清楚,且均勻分散開來,而三人所面對的方向,還要有助於強化螺線的走向。取景點一旦選定,剩下的就是等待適當時機。這裡同時放上互動較弱的照片作為對照,可看出效果的確有差。

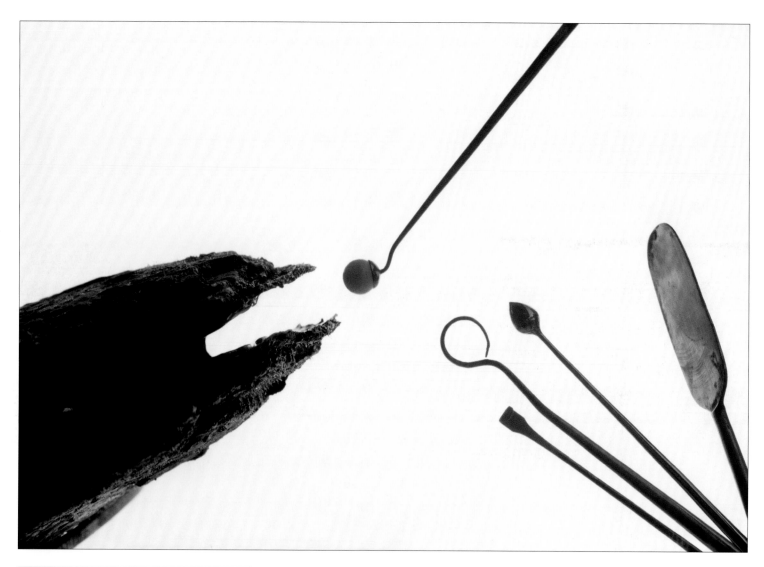

▲ 收斂的斜線

這是一張布置過的照片，用來展示將珠核植入珠貝的工具和程序。我們決定要讓照片的風格乾淨、簡約、冷靜，以符合我們覺得整個過程很像是外科手術的想法。組成元素有珠貝、特殊的外科工具、珠核（實際上是一小顆球形物），當然還有將之插入的動作。

珠核是這裡的中心元素，但也是最小的元素，所以在設計圖形結構時，把焦點放在它身上。基本的形態是三條線往珠核收斂，所以儘管珠貝的剪影面積龐大，珠核卻絕對是注意力的中心。特意選擇不對稱的線條和角度，以免畫面淪於老套無趣。

右邊的器具成扇形散開，以免所有的線條都一本正經地指向中心，而珠貝的開口則帶來了移動感。我們的目光先移向中心的珠核，然後稍微往左下方走向珠貝。線條把整個行動描繪得很清楚。

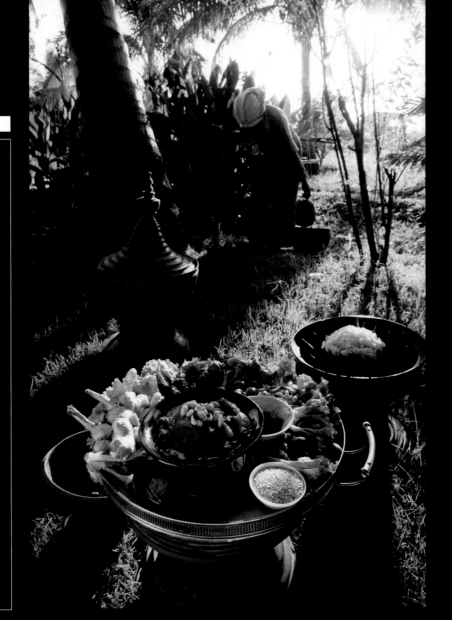

▶ 引導注意力

這裡的主體是食物：一道泰國菜，還有各式各樣的配料。我們決定在戶外拍攝，一方面是因為這種亞洲料理嚐起來很好吃，看起來卻不怎麼樣，另外一方面也是因為剛好有美景當前。

一旦做出這項決定，要處理的重要事項就是注意力的平衡。萬一觀眾看不到足夠的景物，感受不到現場的氣氛，大費周章去安排地點也就沒什麼意義了。不過，主體到底是食物。幸運的是，正如同之前的說明，我們並不用把食物的細節全呈現出來。所以最後的決定是，讓食物占大約三分之一的篇幅，而影像架構會促使目光在背景和食物之間移動，好讓兩者獲得適當的注意力。

最後我們得到的是各式各樣的線條和造形。食物放在直幅視框的底部，因為單是直幅就能促使視線往下移。圓桌把注意力往內集中。背景的棕櫚樹幹提供直直的力道往食物戳下，而斜向的影子則成為這個動作的延續。如下面中間圖解所示，該力道隨著桌子的曲線轉動，然後向上延伸到後方的草地。為了營造氣氛，我們把女孩放進來，而她低頭放下籃子可產生兩個效果：她面對的方向有一種往下的動感，而她的目光方向也會被認為是朝同一方向，不致於太刻意。

圓形集中注意力

樹幹加重了視覺動力的力道

來自人物的視覺動力

在攝影中，大家都認定對焦一定要清晰，以致於我們頂多只把它當作一種拍出「正確」影像的方式，就像在拍攝之前得插入記憶卡，以及其他要件一樣。大多數人偶爾才會想到可以改變一下焦點，好製造出設計上的效果。在適當的情況下，這可能會很有效。

很少人想過焦點該對到哪裡，因為在拍照時，一般是先決定主體，然後再用相機對準它。可想而知，對焦的問題通常在於是否對得清楚，而不是要對在哪裡。在正常的情況下，我們要對焦的點（臉上的雙眼，或是站在背景前的人物）會跳出來，讓人的注意力不會轉移到其他地方。

然而有些情況的確會讓注意力轉移，這主要取決於你對影像的定義。拍攝一群物體時，它們是否都應該清晰對焦？如果只有一個或少數幾個對焦清晰，其餘物體則逐漸模糊，效果會不會更強？如果會的話，哪些該清晰、哪些又該模糊？此外，也許根本沒有選擇深焦或淺焦的餘地。如果照明光度對你的底片和鏡頭來說太低的話，也許影像裡只有一區能夠對焦，而在這樣的情況下，你就得選擇要對到哪一區。

不論理由為何，絕對不要低估對焦在視覺上的力量。既然清晰幾乎是不容撼動的標準，對焦的事物便會成為注意力的集中點。故意對錯焦（或者無意間對錯焦）之所以會非常成功，正是因為它大膽挑戰了既定常規。如果你要以既定的方式運用焦點，就必須了解不同鏡頭焦距長度的運用。就算對攝影技巧一無所知，大多數的人也會很熟悉畫面上哪些部分應該要清楚。望遠鏡頭的景深很淺，而且通常一張照片裡會出現一連串的對焦狀態，從模糊到清晰都有。由於我們覺得清晰的部分應該就是主要趣味點（目光最終停留的地方）的所在，所以當一連串的對焦從不清晰走向清晰時，便暗示了方向感。和我們先前提到的影像線條比起來，這對目光的吸引力並算不大，但還是有作用。重要的是它運作的方式，有賴於觀看者的熟悉感，因為眼睛對於畫面上哪個部分該清楚已有定見。

▼ ▶ 對焦的移動感

這張照片拍攝於坦尚尼亞恩戈羅恩戈羅火山口的馬加迪湖，當600mm鏡頭朝遠方對焦時，景深變得非常淺。從高一點點的取景點（車頂）拍攝，對焦逐步清晰，快速指引目光上移到焦點所在，那是一隻生擒火鶴的土狼。將這個趣味主體放在視框高處，充分發揮了這項效果。

和望遠鏡頭比起來，較短焦距的鏡頭會為影像提供更好的景深，而當我們觀看廣角照時，也習慣看到整幅清晰的畫面。在典型的望遠鏡頭影像中，我們已經習慣讓背景或前景失焦，所以也會這樣期待。然而換成是廣角照，我們便不認為畫面上該出現失焦的區域。如果是用大光圈廣角鏡頭以最大光圈拍攝、主體又位於深處時，看起來就會怪怪的。

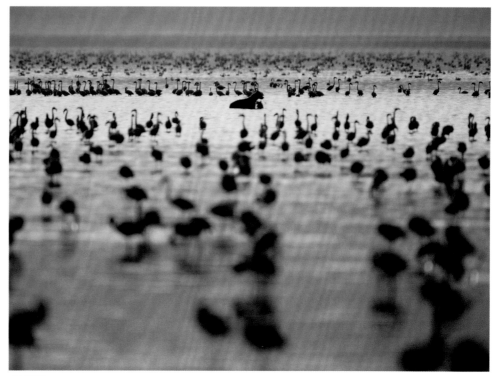

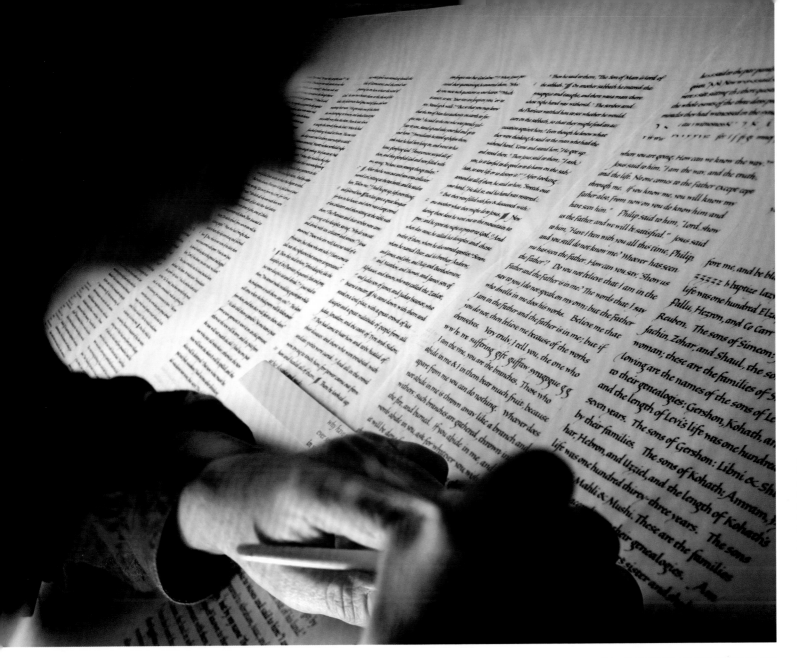

◀ 沖淡色彩

淺景深是微距攝影的特色，事實上，這簡直是無可避免的。焦點清晰、兩側卻嚴重模糊，讓綠色和黃色被沖淡，所以照片中春天的純淨色彩便成了主體。

▲ 選擇性清晰

選擇性清晰的好處是，注意力會集中在攝影家所選定的特定部分，而只要對焦範圍以外的元素仍然看得出來，一切都會很成功。這是一位在修道院繕寫室裡工作的抄寫員，運用選擇性清晰的目的在於展現書法，儘管這些文字在畫面裡的相對尺寸很小。透過4×5吋取景式相機，讓鏡面傾斜，以提供最小景深，並將光圈放到最大，拍出最極端的選擇性清晰畫面。

攝影中，要讓影像清晰或是模糊，方法並不僅限於對焦。「動態模糊」也可以做到。用過Photoshop等軟體中的數位濾鏡功能就會知道，動態模糊有各種不同的種類，而每一種都有其特性和道理。相機震動而產生的模糊，通常會造成鬼影般的雙重疊影。主體在曝光期間移動時，會產生複雜的流影；搖攝追拍或在行駛中的車輛上拍攝，則會造成一條條流影。其他還有許多組合和方式，像是追拍加上主體本身的移動（如97頁的海鷗），以及目前大家

熟悉的後簾快門技巧；後者把延長曝光得來的移動流影，與閃光拍到的清晰影像重疊，形成生動明快的畫面。

這裡和94-95頁討論「對焦」的部分一樣，我所關心的是如何運用模糊，而不是如何避免模糊。常理認為，動態模糊是一種瑕疵，但這端賴攝影家所尋求的效果。它可以是非常成功的表現元素，而老是執著於影像的清晰度，也實在沒有必要。法國攝影家亨利‧卡提耶‧布列松（Henri Cartier-

Bresson）是這麼譴責的：「貪得無厭地追求清晰影像。這是一種著魔的熱忱嗎？還是這些人希望藉著這種錯視畫（寫實畫派的一支）技巧，更進一步掌握真實？」

在適當的情況下，動態模糊可以表現動態和現實感，而用慢速曝光捕捉到的不確定感，則為攝影注入一股實驗精神。也許最重要的是，在拍攝移動物體時，要知道何時該用這種方法，或是該將它凍結在特別的某一刻。我們將在98-99頁探討後者。

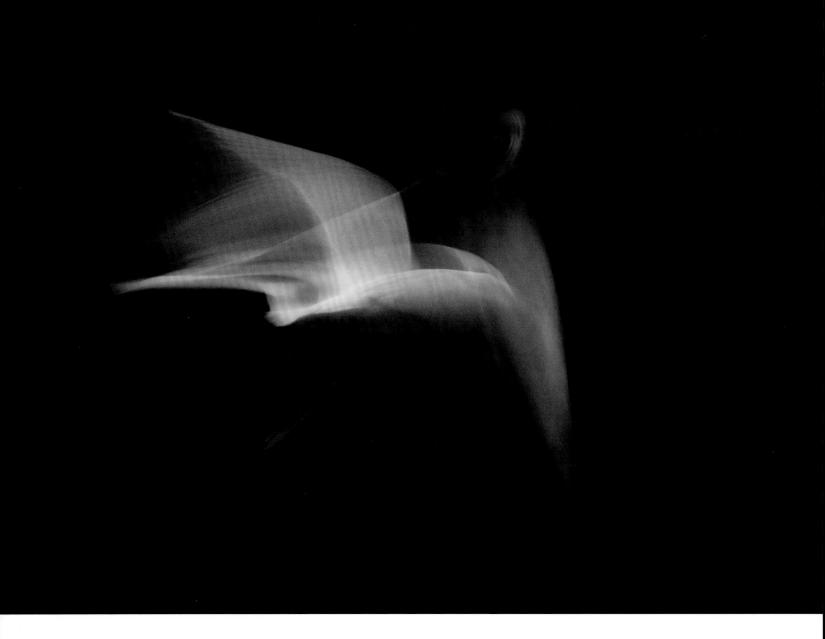

◀ 三腳架加上主體的移動

這張照片拍攝於拉薩大昭寺內一間燈火昏暗的佛堂裡，相機固定在三腳架上，快門速度為半秒。人群的移動難免會造成模糊影像，不過因為背景清晰，所以可以接受。

▲ 搖攝追拍的動態模糊

在黑暗背景中飛行的海鷗，鏡頭400mm，快門速度一秒，翅膀的動作勉強可從圖案中看出來。

掌握時機，這不只是大部分拍攝工作的本質，也會直接影響到影像設計。除非是完全靜態的主體，否則絕大多數照片都得選擇適當的拍攝時機。拍照就是把一個事件做成畫面。這事件可能很短（只有幾毫秒），或者漫長到像是日光在地景上的變化，有好幾小時。

當然，單是「瞬間」這個字眼，就讓人想起一句攝影名言：「決定性瞬間」。攝影大師布列松把17世紀樞機主教德萊茲所寫的「世上凡事皆有其決定性瞬間」應用在攝影上，並下了一個定義：「在一個事件裡，動作中的元素會在某一瞬間呈現平衡狀態。攝影必須捕捉這一瞬間，將這平衡凍結下來。」

這句話是如此真確，成為許多攝影家的金科玉律，但也有許多人試著提出相反的論調，最近一波反論走的是後現代主義路線。舉個例子，美國攝影家阿諾・紐曼（Arnold Newman）就提出了這項不全然具有說服力的批判：「每一瞬間都是決定性的瞬間，即使你必須等上一個禮拜……這句話不錯，就跟所有簡單的標語一樣，讓學生開始質疑自己的拍照方式。真正的問題在於，他們常常會想：『喏，如果這是決定性瞬間，那就是我要找的。』他們實際上應該找的是照片，而不是決定性瞬間。如果得花上一小時、兩小時、一星期，或兩秒鐘，甚至二十分之一秒——根本就沒有所謂唯一的正確時機。瞬間有很多個。有時候一個人會在某一瞬間拍下一張照片，另一人又在另一瞬間拍下一張。兩者沒有好壞之分，只有不同。」

紐曼的觀點合情合理，卻也充滿妥協，結果等於是在替比較不好的瞬間找藉口。攝影就跟任何藝術一樣，是為觀眾而表演，而且要受到評判。有些影像（也就是有些瞬間）的確會被認為比別的影像（瞬間）更生動，而當評審本身就是攝影家的時候，他的評判也就更吹毛求疵。我認為真正的問題在於，很少人能比得上布列松，而拍出決定性瞬間的傑出紀實攝影，是一項相當罕見的技巧。

不論是什麼動作，也許是一個人走過一個景，或是雲朵在山頭聚集，都一定會橫越視框。因此畫面中元素的動作一定會影響到畫面的設計，因為它會改變平衡。例如，有一個人將走過一個場景，而我們在這動作發生之前所設想的構圖，可能會不同於這個人走入場景時的構圖。

預測動向的改變一直都很重要。這或許很明顯，但在任何拍照的情況中，我們的自然反應是會跟在事物的動作之後，憑著直覺，做出任一瞬間最令人滿意的構圖。然而，如果要事先規畫好畫面，那麼，去想像出萬事皆備的結果會是怎樣，便很重要。如此一來，之後的取景，以及等待動作進入視框，就會變得比較容易。

這是印度小鎮的一群江湖賣藝人。很顯然，他們就要把小女孩扔到半空中了，但是會扔多高？因為這裡是印度，路人一旦注意到有相機，很可能就會盯著相機看，所以我們可能不會有第二次機會拍照。我們先大致取好景，當小女孩拋上空中，相機便往上追。我們做了個假設：當小女孩抵達最高點時，她的身影會越過屋頂，而這也真的發生了，不過時間只夠我們拍一張照片。1/250秒的快門速度，讓我們把這一瞬間凍結了下來。

▲ 風景中的人物

這片景色是峇里島上的水稻梯田，地景是照片的主體，但把農人放在清楚而適當位置，很顯然會使主體更具吸引力。這樣的情況事先安排起來相當簡單。秧農的理想位置，感覺上應該在最左邊，那是水梯田最明亮的部分，這樣我們才能清楚看見秧農。第一張照片是為了以防萬一而拍攝，當時農人離理想位置還很遠。最後農人走向照片左下方的籃子，就如我們所預期。

OPTICS
光學

因為在攝影中，影像的形成是一種光學過程，鏡頭的選擇便成了設計過程中非常重要的一部分。選擇焦距不光是改變拍攝範圍而已，還決定了影像絕大部分的幾何結構，而且也會深切影響影像的特性。除此之外，一些特殊的光學結構，尤其是魚眼鏡頭和移軸鏡頭，也能改變照片中景物的造形。

雖然改變鏡頭焦距只會改變視角，這卻會大大影響到圖像的線性結構、空間深度感、影像大小尺寸關係，以及意味更深長，但更難以言喻的視覺感。舉例來說，鏡頭焦距能夠影響觀看者投入景象的程度，所以望遠鏡頭容易使主體顯得疏遠，而廣角鏡頭則會把觀看者拉進景象裡。

一般的參考標準是，鏡頭焦距所產生的視角，要和我們本身的視角大致相同。不過我們只可能做到近似，因為人類視覺和透鏡成像之間有很大的不同。我們的視覺是掃視，而且沒有輪廓清晰的視框。不過，以35mm的相機而言，大約40~50mm的焦距，效果大致是相同的。

廣角鏡頭的焦距較短，視角則和焦距成正比。廣角鏡頭影響影像結構的方式主要有三種。它們會讓透視更加明顯，所以也會改變空間深度感；它們容易製造斜線（實際的和暗示的都有），以及隨之而來的動態張力；它們會更加強調視點位置的存在，讓觀看者更容易覺得置身影像之中。透視效果端賴使用何種鏡頭，尤其是取景點的選擇。在懸崖邊緣或高樓頂拍攝，也就是照片裡完全沒有前景的時候，便幾乎不具透視效果，只會讓視角更寬廣。然而當鏡頭前從極近到極遠的範圍內都有豐富的景象時，廣角鏡頭便會帶來相當深刻

的空間深度感，如對頁的例子所示。（關於加強空間深度感的技巧，請參見52-57頁。）

影像中線條變斜和強化透視效果有關。當視角很大，便可以看見更多線條收斂於景象的消失點，而這些通常都是斜線。此外，在製造一般廣角鏡頭影像時，對桶狀變形所做的校正，會導致直線變形，這種放射狀擴展，在離開畫面中心的時候最強。例如，在畫面一角的圓形物體，會因擴展而變成橢圓形。

廣角鏡頭很容易讓觀看者有臨場感，因為如果它們以這裡所說的方法，將景象複製到夠大的尺寸，就能將觀看者拉進畫面裡。前景顯然很近，而影像朝著邊緣和角落擴展，讓觀看者覺得自己被包圍住。換句話說，觀看者會察覺到畫面往視框外擴展，而這也是新聞攝影廣為使用的風格：明快、結構鬆散，而且有臨場感。新聞攝影拍攝的大多是人物和動作，這種風格相當於電影藝術中的主觀鏡頭，而這種手法的特徵，便是參與一項事件。用眼高單眼反光相機，配上廣角或標準鏡頭（絕對不要用望遠鏡頭，否則會給人較為冷靜疏遠的感受）。當效果最強的時候，會把近處的前景拍入畫面內，而邊緣則會截斷人物和面孔。這種看似不完美的裁圖，會把景象延伸到周邊，讓觀看者有被環繞的感覺。取景和景深不完美，這會給照片一點粗糙感，暗示著拍攝時十分緊迫，沒有時間好好構圖。然而要注意的是，即使是在壓力下，老練的攝影家所拍攝的照片，通常還是會有良好的構圖。

另一種鏡頭就是望遠鏡頭（結構上，應該稱為長焦距鏡頭，但是現在通稱為望遠

▶ 一個景象，兩種鏡頭

這兩張照片主體相同，但拍攝距離不同，顯示了望遠鏡頭和廣角鏡頭的主要特徵。第一張照片用的是400mm鏡頭，第二張則是20mm。兩張照片都以建築物的寬度為準。這棟建築物在兩張照片中，都占去了畫面一半的寬度。

400mm
* 視角較小。
* 水平線和垂直線比斜線明顯。
* 透視壓縮改變了畫面中前後景物相互大小尺寸的關係，後面的建築物看起來比較大。
* 雖然相機的位置仍比建築物稍低，但因距離較遠，上仰角度不用太大，而且線條幾乎沒有收斂現象。
* 鏡頭線條結構：以水平和垂直線為主。
* 鏡頭平面結構：扁平而近。

20mm
* 影像誇大的尺寸關係，後面的建築物看起來小得多。
* 斜線很明顯。
* 視野比較大。
* 相機稍微上仰，使垂直線收斂。
* 鏡頭線條結構：以斜線為主。
* 鏡頭平面結構：深而且有角度。

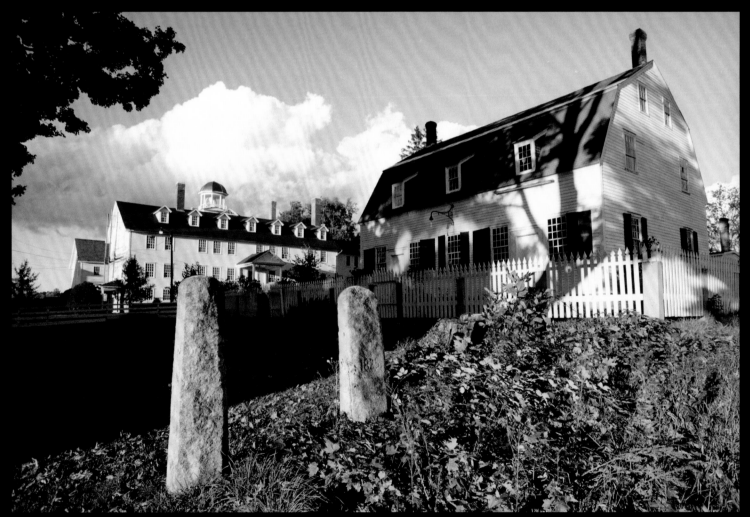

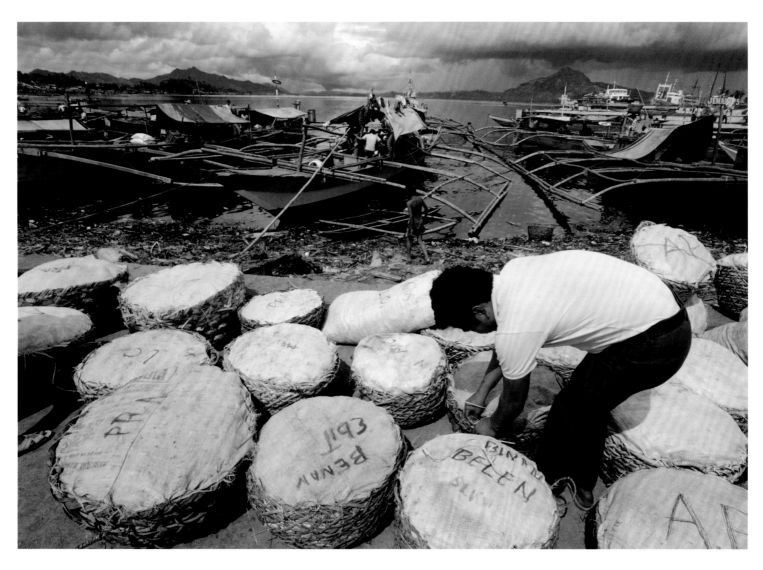

鏡頭），它也會為影像結構帶來不同的影響。望遠鏡頭藉由壓縮影像中各平面來降低空間深度感；它能讓觀看者只看到影像中特定部分，所以能揀選出精確的圖形結構；它通常簡化了影像的線性結構，且著重於水平線和垂直線；它能讓兩個以上物體並置對照；它還創造出更客觀冷靜的觀賞方式，拉開觀看者和主體之間的距離（因為攝影家在拍照時就是位在遠處）。

壓縮效果很有用，因為它是觀看事物的另一種方式（不尋常本身就具有吸引力），也讓我們能以平面的方式來構圖（使用一組平面，而非完全真實的深度感），這和傳統中國以及日本繪畫有很明顯的共通處。有一種特殊的實用技法，就是從一個高度以某個角度來俯瞰平地。在使用標準鏡頭時，視角太窄，很容易對畫面造成干擾；從遠方拍攝的望遠鏡頭，能產生平面往上傾的感覺，如105頁的照片所示。

不過狹窄的視角，卻能去除畫面中會分散注意力或不平衡的元素。而且要讓元素達成精確的平衡，通常也會容易些，因為我們只需稍微改變相機的角度，便可更改影調或色彩區域的位置，而不必擔心會改變透視，線條的方向也會比較一致。近距離使用的廣角鏡頭，可以把線條拉成各種斜線，而望遠鏡頭則讓平行線和直角保持原狀，這通常會讓畫面較呆板、不活潑。

並置對照是望遠鏡頭在構圖上的重要用途（見178-179頁）。這用任何鏡頭都做得

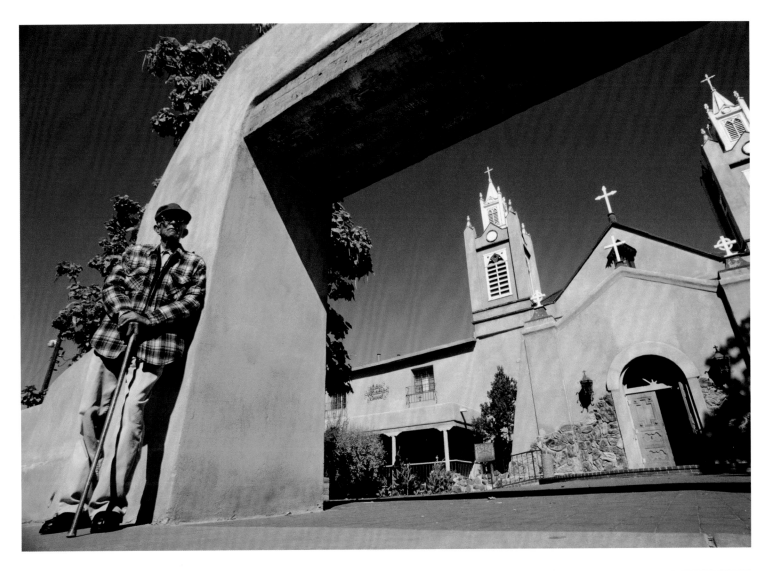

◀ 廣角的透視效果

這裡藉由20mm鏡頭結合兩種透視效果:線條在地平線收斂的線性透視,以及外型一致的竹框所造成的遞減透視。

▲ 廣角鏡頭:生動的線條

在適合的相機角度下,廣角鏡頭會產生強而有力的斜線,特別是當前景也拍入畫面時。

到，只要改變取景點或移動其中一個物體即可，但若不想動到太多影像的其餘部分，就只能用望遠鏡頭。此外，若兩個物體之間有些距離，望遠鏡頭的壓縮效果有助於拉近兩者。

最後一點，一般使用望遠鏡頭的方式（從遠處），會向觀看者傳達出一種客觀、較不具臨場感的印象。置身在場景中用廣角鏡頭拍攝，和隔著一條街拍攝，兩種畫面的視覺特性迥然不同。

某些其他鏡頭的設計，除了焦距不同之外，還會改變影像的造形。它們有特定的使用目的，但能使影像依照不同的方式擴展或彎曲。其中一個是魚眼鏡頭，它有兩種類型：對角線魚眼和全景魚眼。兩者都有超級寬廣的視角（180度或以上），但滿框魚眼鏡頭的影像圈，要比一般單眼相機的矩形視框稍微大。這種顯著的扭曲十分不正常，只能偶一為之。這類鏡頭幾乎完全無法拍出細膩的微妙感，除非主體缺乏明顯的直線（像是88頁的森林照）。

另一個改變影像結構的方法，是俯仰鏡頭或機背（或兩者同時），這在組架式大型相機攝影裡是相當常見的做法。傾斜鏡頭會改變焦平面和鏡頭光軸的垂直關係，即使把光圈開到最大，仍可自由決定要讓影像清晰的範圍涵蓋多少畫面。傾斜機背但固定鏡頭光軸也能控制影像清晰分布的範圍，但會使影像變形，使影像漸漸朝機背傾斜的方向張開，右圖的雨滴便是一例。

▲ 鏡頭移軸：改變清晰度分布

將鏡頭或是機背（後者只有在特製相機上才有）傾斜，可以使焦點平面從習慣上垂直鏡頭光軸的方向移開。此處以近距離來拍攝雨滴特寫，可以做到前後都很清晰（僅用光圈來控制景深，還不足以達到這樣的效果）。

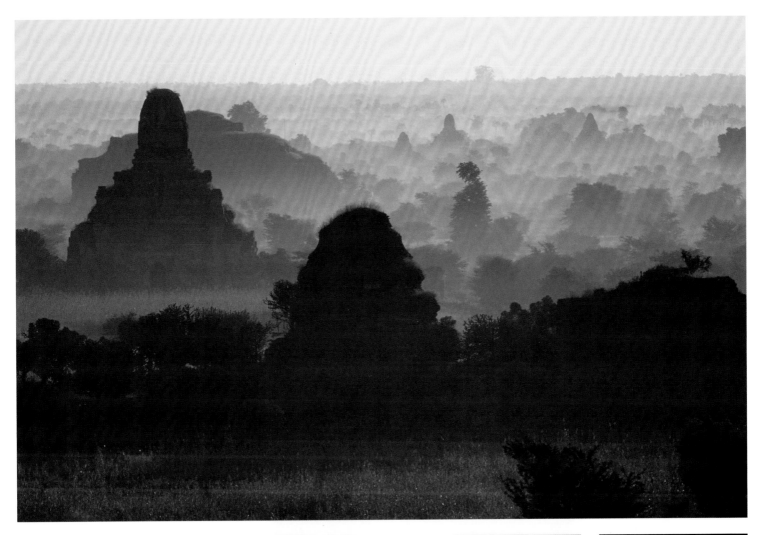

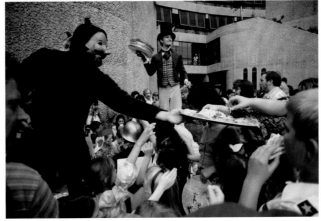

▲ 遠距攝影：壓縮

望遠鏡頭的遠景照有個很
特別的視覺感：主體的平
面看起來好像面向相機往
上傾。

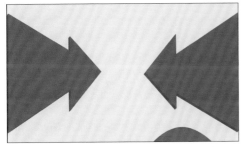

▲▲▶ 主觀鏡頭

在人群裡使用廣角鏡頭，會產生置身其中的
感覺，這是主觀鏡頭照片的典型效果。影像
在四邊被截斷和失焦，以及極近的前景，讓
觀看者覺得自己也置身畫面中。

EXPOSURE
曝光

在攝影中，時常以某種標準做法控制對焦，可以讓照片得到特定的準確氛圍；同樣，曝光量的控制也常被認為扮演著「正確與否」的技術性角色。我要強調的是，這是約定俗成的看法，並不表示它就能夠或應該這樣使用。要決定如何正確曝光，牽涉到技術考量和判斷力。從技術面看來，要設定曝光值的上下限，首先取決於我們的眼睛看得到什麼，其次則要看我們想拍出怎樣的畫面。換句話說，曝光設定的部分任務，是要讓畫面看起來很正常，也就是要讓它近似我們所看到的實景。

曝光和對焦的成規，有很多相似之處。我們的眼睛習慣移向曝光「正常」的區域，尤其是當這些區域比較明亮的時候。對比較強烈的景象可能會將注意力從暗處引向明處，而對比較弱的地方則讓眼睛在畫面上遊走，如下面兩個不同版本的山丘日出景色所示。曝光的另一種變化，是暈映效果使得明度呈現放射狀漸強或漸弱，這在廣角鏡頭相當普遍，因為廣角的典型設計使進入影像中央的光線多過視框四角。

彩色攝影中，因沖洗方式的不同，曝光會對色飽和度產生重大影響。柯達康正片於1935年問世，自1950年代起，因為被廣泛用來複製恩斯特·哈斯（Ernst Haas）和阿特·坎恩（Art Kane）等攝影家的作品，而在專業攝影界表現突出。它獨特的科技使得曝光不足的色彩特別鮮豔飽和，但卻禁不起曝光過度。這開創了以亮部為準的曝光技巧，自此多少便主導著彩色攝影，該技巧在數位攝影也有其特別意義。

曝光量的控制有兩大特徵可以看作是圖形元素：剪影和朦朧。我們在書末討論改變攝影語法的時候，將會再回到它們身上。以亮部為準曝光，是剪影照的先決條件。此時，前景的造形由於沒有光線而完全缺乏細節，我們則會使用一些技巧──選擇方位、取景點和時機等，以便僅靠輪廓來傳達訊息。與剪影相對的是朦朧。朦朧具有很多形態，但在攝影構圖中，最主要的是擴散的輪廓與往外散放的強光。

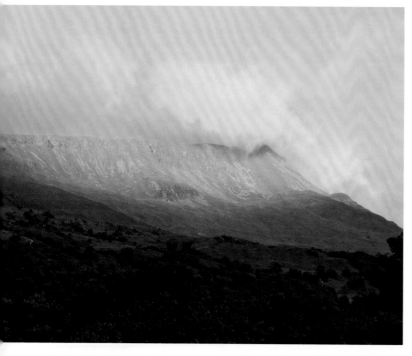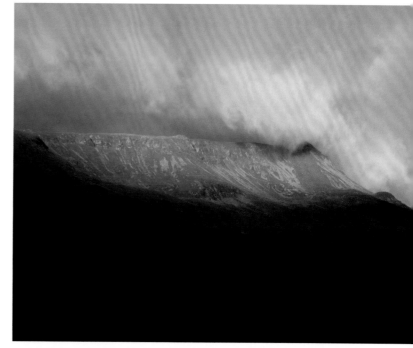

▲ 分散或集中注意力

當照片裡有兩個明度明顯不同的區域時，曝光能將注意力集中起來或分散開來，就像這幅英國威爾斯的數位影像：清晨陽光穿越雲層，打在山脊上。詮釋方法有兩種，也就是說，在這幅數位影像中，我們用兩種方法來處理原始影像檔。自動最佳化模式能顯露陰影部位，讓眼睛從陽光照射處滑向畫面其餘部分，因此曝光有助於將注意力往外發散。反之，增強對比並降低曝光，則把注意力集中在短時間內受陽光照射的山脊，使它成為主體，並增加光線的戲劇性。這也加重了我們對時機的感受，讓我們意識到，在一天剛開始的片刻，太陽在那麼一瞬間，選中了這一小塊區域。

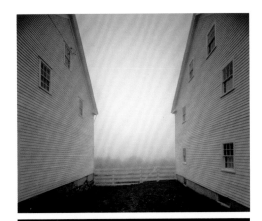

▲ 暈映

這張照片拍攝的是緬因州兩棟震顫教派建築物之間的空間，以廣角鏡頭拍攝。畫面中，明度以放射狀朝四個角落逐漸變暗，使得注意力向內集中，更進一步鞏固了強而有力的斜線。

▲ 柯達康正片的曝光概念

自從柯達康正片問世之後，以亮部為準的曝光量控制，便廣泛應用在彩色攝影技巧中。曝光不足的中暗影調，保留了豐富的色彩飽和度，這可以在複製或數位後製中展現出來。重點是，重要的亮部絕對不能曝光過度，而數位相機上的過亮警示功能，則是非常有用的工具。

▶ 矇矓

鏡頭矇矓本身就是圖形的一部分，至於要把它看成是瑕疵或對影像的貢獻，則完全取決於攝影家的喜好和選擇。這幅委內瑞拉奧利諾科河的鳥瞰圖，原本只要在拍攝時遮好鏡頭，就可以避免陽光的矇矓條紋。但是這裡我們把矇矓拍出來，好讓構圖更有整體感，並傳達出日光的炫目感。

4

運用光和色彩構圖

攝影構圖的另一個面向，是影調和色彩的分布。這和曝光以及攝影完成後的詮釋（傳統上，這是指暗房裡的顯影放大和沖洗，在今日的數位後製中，則是指影像檔案的最佳化和調整）有非常密切的關係。這和我們在前一章所探討的圖形元素處理手法息息相關，兩者簡直密不可分。一個點能在照片裡起作用，是因為它的影調或色彩和背景成對比。線條和造形在畫面中越突出，效果也就越強，而這最終還是得回歸到影調或色彩關係。這些都是設計上的光譜成分。

影調和色彩雖然相關，但仍不盡相同，兩者有複雜的關聯。數位攝影有一項不是很明顯的好處，那就是拜數位科技之賜，我們得以在電腦上使影像最佳化，這讓更多人認識到影像處理這門科學。一些曾被認為晦澀難懂的功能，如直方圖、曲線調整、黑點和白點等，現在對那些最認真的攝影家來說，都是再熟悉不過。用層級、曲線，以及色相／色飽和度／明度控制器來調整影像，大大凸顯了影調和色彩之間的緊密關聯。

在此同時，色彩本身也會影響我們的知覺。人們早在藝術萌芽時期，就已經認識到色彩的多重複雜性。有些色彩的光學效果（例如連續對比）超越了喜好、文化和經驗，但也有一些情緒和內容上的意義，雖然我們不是完全了解，效果仍然非常強大。有趣的是，攝影經由它本身的發展，也凸顯了影調和色彩的差別。

在攝影上，色彩出現的時間較晚（到1960年代一般大眾才開始使用），而且並不風行。心存懷疑的不光是傳統攝影家（想當然耳，這是因為彩色攝影挑戰了他們苦練而成的技巧和觀看事物的方式），還有評論家以及一些哲學家。其中有些人認為，彩色攝影受到了廣告和產品銷售的商業主義所污染。

不過，許多專業人士和藝術家，當然還有普羅大眾，都欣然接受彩色攝影。瑞士攝影大師哈斯於1951年移居美國，他把自己對彩色攝影的熱愛與歐洲的戰時經驗畫上等號：「我渴望它、需要它，已經為它做好準備。我想用色彩來慶祝充滿新希望的新時代。」我們將會看到，對色彩的詮釋一直是被拿來實驗、備受爭論的主題。

在另一方面，黑白攝影仍然發展蓬勃，不但沒有輸給彩色攝影，還一直受到熱愛，而且喜愛它的不只是藝術家和傳統攝影家，就連藝術導演和出版業的圖片編輯也是如此。

COMPOSING WITH LIGHT AND COLOR

在第二章一開始，我們看到對比是構圖的基礎，而其中最基本的形態之一，則是影調對比。明暗對比（chiaroscuro）在義大利文裡，專指繪畫中用光束照亮暗景，好給主體立體感、戲劇性。廣義而言，它是要建立影調間的基本對比。伊登（見34~35頁）在包浩斯藝術學院的基礎課程中，指出明暗對比是「構圖中最具表達力、最重要的手法之一」。它所掌控的，不僅是影像裡立體感的強度，也包括影像結構，以及要讓哪部分成為注意焦點。

首先要決定的，是要不要使用從純黑到純白之間的所有影調，而這在現今的數位攝影中更加重要，因為在後製時，數位攝影能提供直方圖和水平控制。照片裡大部分的資訊內容是以中間影調來表現，許多傳統攝影主要也都是在這些「安全」的影調領域上發揮。然而暗部和亮部對於照片的

情境和氣氛都能產生很大的幫助。

下方簡圖顯示照片所有可能的影調分布，某種意義上也可以算是各種光線的類型。如果我們暫時忽略色彩，這些變化便是由對比和明度這兩個軸所定義。任何一個以Photoshop處理過數位影像的人，就會知道這是什麼。這些類別裡的影調分布有無限多種。

明暗對比就其狹義的定義而言，是指高反差。第二個軸則是整體明度，對整幅影像的氣氛有很強的影響力。當整體要表達的是昏暗、影像主要內容分布在暗部層次，則影像屬低暗調的。反之，當所有的影調都調成淺影調，便是高明調的。把影調一塊塊組起來，所有的可能的基調便會形成一個楔形圖案，因為當一幅影像的對比調到最高，黑白面積會大致相等。

以反差和明度（反差和基調）為基準軸，影像風格便取決於下列三項：景物的特徵（昏暗的草木、蒼白的皮膚、明亮的天空等等）、照明光線的狀態，以及攝影家的詮釋方式。現在由於數位後製的關係，最後一項具有前所未有的影響力。112~113頁中，我所拍攝的是同一張照片（槐樹下的大象），從中便可看出如何用不同基調來表現，以及它們會具有何種效果。

基調有一項有趣的特性，那就是它在黑白和彩色中，效果並不相同，更確切地說，高明調在彩色照片裡較難發揮效果。當我們選對主體，高明調的黑白影像能顯得明亮生動，但在彩色影像中，卻通常被認為是負面的，像是慘白、曝光錯誤等。部分原因是彩色攝影通常會更如實呈現景物，部分則是由於人們偏愛和熟悉柯達康正片的曝光策略——對準亮部。

低對比

中對比

 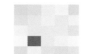

高對比

▲ 模稜兩可的影像

婆羅洲伊班族的一個農人在長屋裡的窗邊休息。對比太極端，讓人無法在一開始便看懂這幅影像，然而這樣的延遲和曖昧，正是照片的迷人之處。

▲ 焦散的效果

光線強烈反射或折射在紙面上，而且只有一部分有對焦，然後就形成這類的焦散照明圖案。

▲ 強化圖案

高對比景象裡的陰影也能強化景象中的造形和圖案。波動起伏的陰影，對圖中女人頭巾和香蕉的曲線有推波助瀾之效。

▲ 低暗調的色彩

這張照片拍攝於南美洲的蘇利南河岸。影像中唯一清晰可見的，是日落前最後一道微光中女孩和釣魚線的輪廓。背後的幢幢樹影，讓整幅景象處於低光度的影調，而只露出幾條薄弱的線條。

▶ 景象和基調變化

一幅影像，用不同的影調調整來處理。原圖是用柯達康正片拍攝而成，但經過掃圖之後，成為最佳化的數位檔。藉由降低明度，低暗調能把景象詮釋成猙獰、風雨欲來的面貌，重點放在雲層。高明調讓這片寬闊的非洲天空都浸在明亮的光線下，看來更像圖畫，樹跟大象彷彿是漂浮著不動。要注意的是，最不成功的版本是高明調的彩色照，看起來比較像是曝光錯誤，而非刻意設計的。

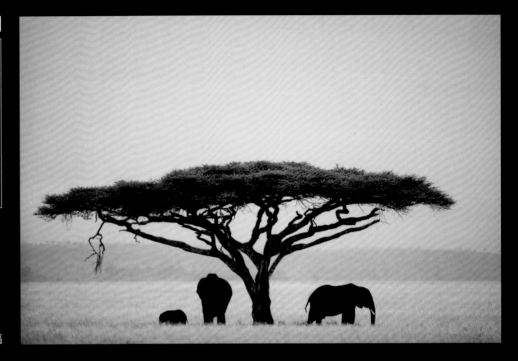

原稿

低暗調彩色照

高明調彩色照

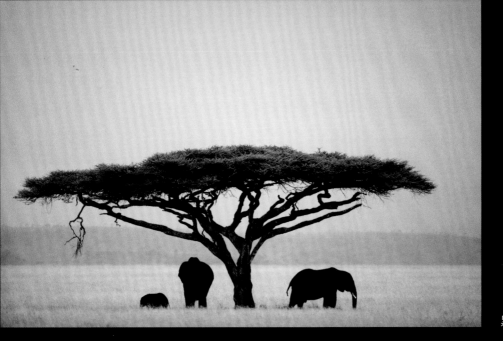

黑白照

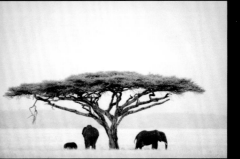

低暗調黑白照

高明調黑白照

色彩為構圖添加了完全不同的面向,而且要把它和先前討論過的其他動態元素分開,有時並不是那麼容易,甚至是不可能的。我們感受或判斷色彩的方式非常複雜,不論從光學或情緒的角度來說都是。而在攝影裡面講到色彩,就跟藝術裡的色彩一樣,是很大的主題。我在《數位攝影專家:色彩》一書中,曾詳盡解說了色彩理論和色彩管理(詳見參考書目),此處限於篇幅,只能扼要提及。對我們而言,接下來這幾頁裡最重要的問題是,色彩是怎樣影響攝影家的構圖?

我們先從濃烈的色彩開始,因為在這類色彩中,色彩的效果和關係能發揮到極致,儘管相機所面對的廣泛色彩範圍,色彩大多偏向平淡。色彩的強度主要是由它的飽和度來決定,而這也是色彩模型的三個參數中對我們最有用的一個。數位攝影的附帶好處之一,就是我們可以在Photoshop等應用軟體的後製處理中熟悉色彩的技術語言。色彩中三個最常用的參數(或軸),便是色相、色飽和度以及明度。色彩是依據其特質來命名,這個特質就是色相;大多數的人使用「色彩」這個字眼時,通常也是指色相。舉個例,藍色、黃色和綠色都是色相。色飽和度是色相的強度或純度,其最低程度是完全中性的灰色。明度則決定了色相的明暗。另外一個看法則是,色飽和度和明度都是色相的變調。

當色彩濃烈的時候,色彩的效果自然最強。為了清楚起見,以下幾頁都是色彩鮮豔的例子。色相是色彩的本質,也是最單純的再現,就是把各種色相排成環狀。幾百年來,藝術界在思考色彩時,一直以原色為中心。一般人大致認同的原色有紅、黃、藍三種(RYB),又稱為畫家的三原色;而印刷業者則將之細分成青、洋紅、黃、黑四色(CMYK)。RYB顯然不同於彩色影片、電腦螢幕和數位相機所使用的紅、綠、藍三原色(RGB)。主要

反射光的三原色紅黃藍，以顏料、墨水或染料的形態混合在紙上，製造出綠色、紫色和橙色等中間色，而當三者相混時，則幾乎變成黑色。透射光的三原色紅綠藍，以投射的方式混合，則會造成相當不一樣的青色、洋紅色和黃色，三者混合則變成白色。

原因是，RYB來自照在紙或畫布上的反射光，而攝影家所熟悉的RGB則是透射光。這兩個系統的真紅和真藍並不一樣。無論如何，比較這兩套原色系統並沒有太大意義，因為RYB主要負責處理色彩的知覺效果，RGB則是用數位和影像來創造色彩。既然我們這裡的目的是色彩效果，我還是把重點放在繪畫的三原色就好。

我們感受濃烈色相的方式有很多層次，它們所帶來的各種聯想，則與文化、經驗和實際的光學有關。紅色是我們覺得最強烈、濃密的色彩之一。它會往前浮現，所以放在前景能加強深度感。紅色很有精力、生動、原始奔放、強烈、溫暖，甚至熾熱。它可以暗示著熱情（熱血沸騰），也能讓人聯想到侵略和危險（警告和禁止的象徵）。它有溫度上的聯想，常常用來象徵熱。

黃色是最明亮的色彩，甚至沒有所謂陰暗的黃色。它可以表現出生氣勃勃、犀利鮮明、引人注目，有時咄咄逼人、有時明朗愉悅。它顯然會讓人聯想到太陽和其他光源，尤其在黑暗背景的襯托下，甚至看起來像是自己會發光一樣。

藍色沒有黃色搶眼，而且比較安靜、陰鬱，還特別冷淡。它具有透明性，和紅色的不透明成對比。它也表現出許多模樣，以致於多數人無法對它做出精確的評斷。

色相通常以色相環中0°~360°的位置來標定，而在這樣的安排下，環內的相對關係很重要。對立的色彩叫做互補色，這便是色彩調和原則的基礎。這個典型數位色相環顯示，印刷三原色（青、洋紅、黃）就在紅、綠、藍的正對面。然而繪畫三原色的分布卻沒這麼整齊，因為它們對藍色和綠色的定義是不一樣的。

藍色主要的象徵意義來自它在大自然中最常出現的兩種型態：天空和水。因此清新、涼爽、潮濕，都是可能的聯想。由於藍色也是天空反射出的色彩，因此這也是攝影時，最容易找到的其中一種色彩。

和這些原色互補的二級色有綠色（在色相環上和紅色相對）、紫色（和黃色相對），以及橙色（和藍色相對）。綠色是大自然最原始也是最重要的色彩，因此會給人正面的聯想和象徵。植物是綠色的，所以這是成長的色彩，它也由此衍生出希望和進步的聯想。同理，黃綠色具有春天般對青春的聯想。至於綠色的負面聯想通常是關於疾病和腐爛。我們在黃色和藍色之間可以找到各種層次的綠色，這是變化最多的色彩。

紫色是捉摸不定又十分罕見的色彩，不但不容易尋找或捕捉，也很難準確複製。它很容易跟紫紅色混淆。紫色讓人聯想到富裕和豪華、奧妙和廣大。與之相近的紫紅色，則有宗教、帝王和迷信的意味。

橙色來自紅色和黃色。純淨的橙色給人溫暖、強壯、明亮、有力的感受。它是火的色彩，也是夕陽的色彩。它有喜慶的聯想，卻也會讓人想到熱和乾燥。

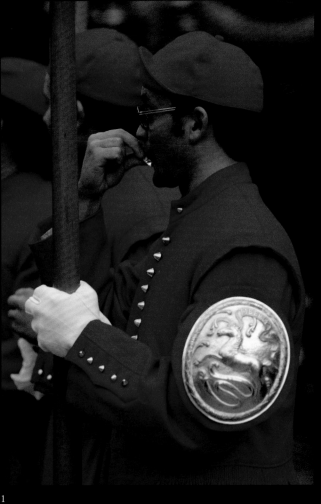

1

2

3

1.紅

2.藍

3.黃

4

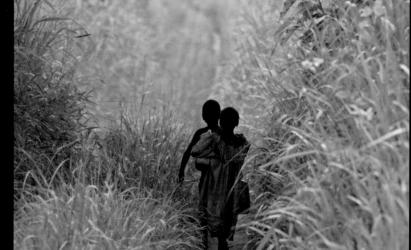

5

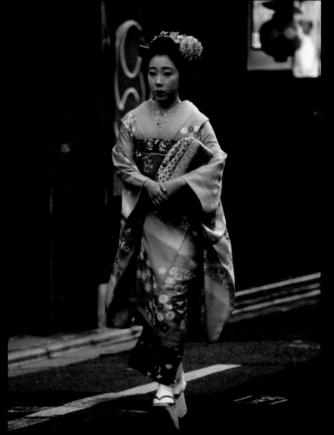

6

4.橙

5.綠

6.靛

到頭來，我們還是要以色彩彼此之間的關係來處理色彩，因為色彩會由於旁邊的色彩而給人不同的感覺。紅色在藍色和在綠色旁邊，顯現出的特質是不一樣的，而黃色在黑色和在白色背景前，也會展現不同的強度。現在的數位攝影能很有效地控制色彩呈現在照片中的效果，而色相、飽和度和明度也都可以任意調整。這些調整該做到什麼程度、該往哪個方向調整，在攝影上是相當新的話題。

在攝影和藝術中，若說色彩有對與錯，會引起很大的爭議。我們看過（116~117頁），色彩可喚起觀賞者從生理到情緒上的不同反應，然而鮮少有人能明確說出他們喜歡或討厭某種色彩或某種組合的原因。事實上，會去分析自己視覺偏好的人並不多，他們只會表達一定的好惡。

早在西元前四世紀，希臘人就發現色階和音階之間的可能關聯，甚至在定義由半音組成的半音階（chromatic scale）時，把色彩術語應用在音樂上（chromatic的意思就是「彩色的」）。而這樣的定義和調和理論也相去不遠了。音樂和色彩的調和，歷來一直有不同意義。古希臘認為調和就是相稱吻合，現代則認為是令人愉悅的搭配。然後品味和流行插了一腳，各種互相衝突的理論應運而生，對色彩「應該」怎麼組合提出各自的主張。

這個題材相當龐大，我在《數位攝影專家：色彩》一書中有相當詳細的解說，而約翰・蓋吉（John Gage）在《色彩與文化》一書中，對這方面的解釋更是詳盡。但這裡我只關心如何拍出均衡但不刻板的畫面。一方面，色彩結合有許多方式是多數人比較樂於接受的，忽略這些結合可說

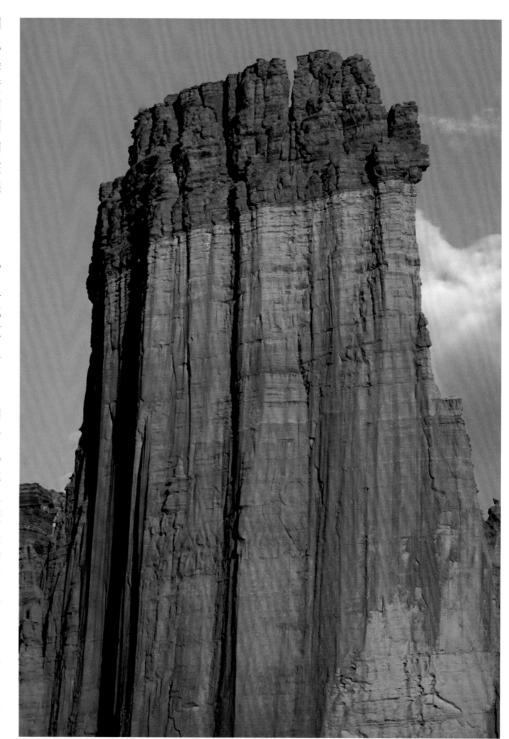

▲ 橙色和藍色

這種經典的色彩組合在攝影中很常見。

▲ 色溫

直射日光的色溫（白色），和天空映照的較高色溫（藍色）成對比。[注一]

▲ 綠色和橙色

此處的綠色和池中的橙色反射光成對比。

▲ 粉紅和綠色

男人的粉紅色長袍和腳下青草的色相幾乎是直接對比。

▲ 紅色和綠色

紅色羽毛和綠葉成對比，彷彿要把鳥兒整個從背景上拉出來。

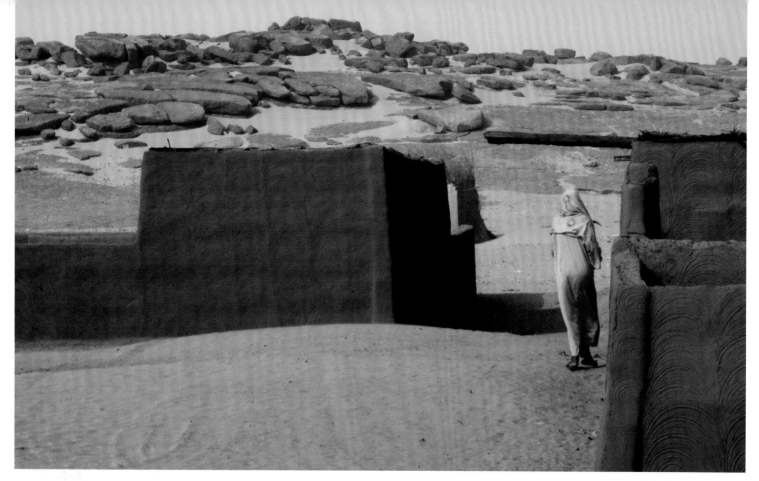

是不智之舉。另一方面，運用色彩要有創意，就得有個人的表達，也就是不照本宣科。基於這兩個對立的概念（承認某些關係和技巧的確有用，但不一定要運用），我們可以回到第二章（32~63頁，尤其是第40頁）複習一下平衡的基本原則。

如果我們把調和當成令人愉悅、滿意的關係來處理，那麼調和還可再分成兩類：互補色的調和（色相環上對立的色相）及相似色的調和（色相環上同一區的色相）。我們在此不需深入探討互補調和的實證基礎，不過它是建立在連續對比、同時對比[注二]以及色彩在色相環的位置上（色相依據波長的順序排列）。

簡單來說，在連續對比中，如果你瞪著一個色塊至少半分鐘，然後把目光轉移到空白處，就會看到由互補色形成的殘像。在同時對比中，當我們把對比色並排，眼睛會試圖尋求補償，如此得到的會是和連續對比相似卻較不戲劇性的效果；若把色相環裡對立的兩個色彩相混，則會產生中性色（灰、白、黑）。

相似色的調和比較明顯。在各種色彩模型中（包括色相環到孟塞爾色彩系統[注三]），因為相鄰的色彩彼此沒有衝突，所以總是非常協調相稱。舉例而言，從黃到紅的「暖」色，以及從藍到綠的「冷」色，或是整群綠色系，都有明顯的相似性。

另一個考量因素是相對明度。不同的色相會讓人感受到不同的明度，其中以黃色最亮，紫色則最暗。換句話說，暗黃色並不存在，也沒有所謂的亮靛；這些色彩會變成其他色彩，像是黃褐色或淡紫紅色。德國詩人暨劇作家歌德是第一個為色相分派數值的人（黃色為九，橙色為八，紅色和綠色均為六，藍色為四，紫色為三），而

這些數值現在仍然有用。從121頁的彩色條紋圖可看出，在最平凡的調和組合裡，每個色彩所占的份量與其明度成反比。

調和理論是否意味著色彩有可能不協調？也許如此。在某些人看來，色彩有時會互相衝突，但其他人在其他時候又可能可以完全接受。20世紀俄羅斯抽象畫家康丁斯基就是這麼想的，他在1912年宣告：「互相牴觸的不協調、遭人推翻的『原則』、壓力和渴望、對立和衝突、這就是我們的調和。」舉例而言，粉紅色和萊姆綠或許並非每個人心目中理想的協調色彩，但如果你欣賞媚俗，尤其是日本的「可愛」用法，這樣的組合就接近完美了。

▲ 重點色（二）

這幅照片的目的，在於呈現許多鈦製人工膝關節，但若少了紅色膠帶，構圖就會缺少方向感。圖中的紅色讓眼睛在瀏覽過整個畫面之後，有一個可以歸位的地方。

重點色是色彩組合上很重要的變化。誠如從背景脫穎而出的小型物體在圖形上的作用如同「點」（見68~71頁）一樣，一小塊對比的色彩也有類似的聚焦效果。我們剛剛才看過的色彩關係在此依然適用，不過因為所占面積太小，所以效果沒那麼強。當背景色彩平淡，且局部區域由兩種較純粹的色相所占據，效果最為明顯。這種色彩對比的特殊形態，必然會更凸顯畫家所稱的「局部色彩」：讓物體的真實色彩展現在中性的照明下，而不受其他色彩影響。重點色終究是在強調物體的色彩。

色彩比例

根據古典色彩理論，在色彩組合中，當色彩面積與其相對明度成反比時，最能互相協調。依照歌德的說法，紅色和綠色明度相等，所以組合比例為1:1；橙色的明度是藍色的兩倍，所以它們的理想組合是1:2；而黃色和紫色位在明度表的兩極，理想的組合比例是1:3。三色組合的比例也遵循相同原則。

橙色（3）和藍色（8）

橙色（3）、綠色（4）和紫色（8）

紅色（4）和綠色（4）

黃色（3）和紫色（9）

黃色（3）、紅色（4）和藍色（9）

除了人造環境之外，濃烈色彩其實相當少見。濃烈的色彩令人印象深刻，像是花朵或落日的色彩，但是比起平淡的綠色、棕色、黃褐色、肉色、藍灰色、灰色以及粉色等大自然的組成色彩，濃烈的色彩在視覺空間所占的比例要小得多。如果有人不相信，可以試看看到戶外用相機捕捉我們剛剛看過的六種濃烈色彩（114~121頁），但是不能有人工色彩的物體。

關於占多數的不純的色彩，形容它們的方式有好幾種：平淡、不完整、混濁、不飽和、陰暗、慘澹。技術上，它們都是調整純色相的結果——降低飽和度，加亮，調暗，或三者的組合。中性色（無彩色）加入一點色彩，有時稱為彩灰、彩黑或彩白。高明調和低暗調的彩色影像一定是平淡的，除非另外加上強烈的重點色。它們的互補和對比關係當然比較不明顯，但在色環上位於同一區的色彩，搭配起來成功的機會則更高。一般說來，平淡的色彩能

提供更微妙、靜謐，甚至更精緻的樂趣，誠如這幾頁的影像所示。

如何運用感光體或軟片，把真實生活的色彩轉譯成影像，又是另一回事。事實上，「轉譯」比「記錄」要更恰當些，因為不管是利用傳統軟片或數位攝影，這個過程都牽涉到分色，將複雜的色彩分成紅綠藍三色，然後再以特定比例重組。這就留下很大的空間讓你做決定，而在彩色軟片的風光時期，製造商還會為不同廠牌發展出不同策略。

柯達康正片是最早被大眾廣泛使用的彩色軟片，也是數十年來專業軟片的首選。它以豐滿飽和的色彩聞名，尤其是在某種曝光不足的情況下（見112頁）。美國創作歌手保羅·賽門甚至在1973年寫了一首歌就叫「柯達康正片」，讓大家注意到它「美好明亮的色彩」，還有其飽和效果「讓你以為整個世界都是大晴天」。

然而這種色彩的轉譯在藝術界並不怎麼受青睞，即使出自彩色攝影大師哈斯之手也不例外，而且許多人認為它受到了商業主義和漫無節制的玷污。色彩形式主義者（見152頁）用更為謹慎的態度來處理色彩，像是美國攝影家威廉·艾格斯頓（Willim Eggleston）等，他們甚至在使用柯達康正片沖洗照片時也一樣小心翼翼。

然而在更廣大的攝影世界中，色彩飽和度仍然大行其道，而要為柯達康正片的式微扛上部分責任的富士Velvia軟片，其製造目的也是為了創造鮮豔生動的色相。現在，數位攝影的色彩轉譯完全操在使用者之手，而把平淡色彩變生動就和把鮮明色彩變黯淡一樣容易。當今攝影家的調色板，就跟畫家手中的調色盤一樣好操作。

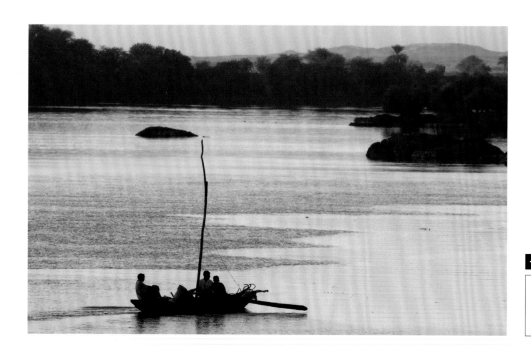

◀ 東方影調

蘇丹喀土木以南的尼羅河日落。從淡橙到淡藍的色彩，襯托著潋灩水面上淡藍色的倒影，這是互補色的柔和關係。

◀指甲花染料

技術上，棕色是飽和度極低的紅色。它是典型的複色，帶有土味。這張照片是把指甲花染料塗在一個蘇丹女人的手上。

◀ 苔綠色

柔軟的綠色：照片中覆滿這座吳哥浮雕像的
青苔，帶有雨、潮濕和林下植被的氣息。

◀ 光線干涉現象造成的色彩

瞬間即逝的彩虹效應會出現在一些表面上，尤其是肥皂泡和浮油，這在生硬明亮的光線以及黑暗的背景下最明顯。如圖所示，由於光線的反射以及透明的表面相疊，其上的反射光使光波彼此干涉，製造出微微發亮的多彩色相。

▲ 金屬色

朦朧的日光反射在一只生鏽的越南王朝青銅甕上，由於光線的反射以及微妙的色相變化，表面的金屬性質顯得更加明確。

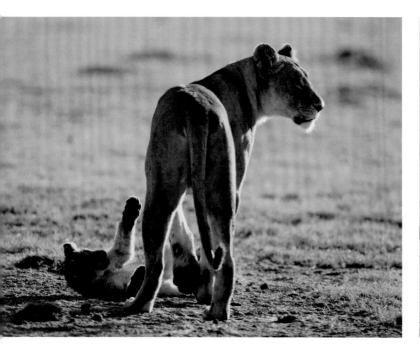

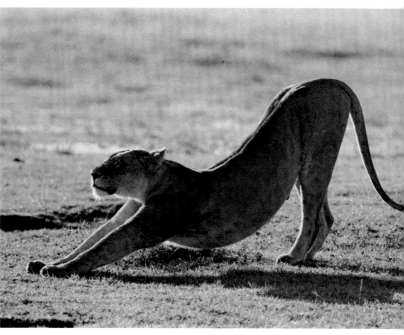

黑白照片在藝術界地位獨特。倒不是說黑白影像在藝術上有什麼新奇之處（繪畫、素描、木刻和版畫，這些都以單色的面貌出現過），而是說在攝影上，黑白原本是準則，而這最早完全是出於技術理由。更有趣的是，彩色軟片發明之後，技術上已經沒有限制，但黑白照片仍然是許多攝影家的首選。這樣的風氣一直延續至今。

一般大眾的看法是，攝影比其他任何平面藝術都要來得寫實，因為相機是從實景直接攝取影像。進一步說，彩色攝影一定比黑白照還要寫實，因為它從真實世界複製出的訊息更多。然而，所有的藝術都是幻象（見貢布里希的經典著作《藝術與幻象》），而攝影跟繪畫一樣，是以二維影像來引發知覺反應，並不是平面版本的真實世界。

黑白攝影的論點是，它不用像彩色攝影一樣努力做到寫實。以視覺而言，黑白照片在影調的調節、凹凸質感的傳達、形態的塑造，以及外形的勾勒上，都能有更多表達的自由。然而堅定的黑白攝影家過去所堅持的論調中，有一點現在已不復成立，那就是黑白照在暗房裡有最大的詮釋自由。在以前，這的確是如此，但現在的數位後製和保存級輸出的桌上型噴墨印表機，已經可以讓攝影家充分詮釋彩色攝影。

巧的是，黑白照片也從數位後製中獲益，因為紅綠藍三個色版可以用任何比例來混合，比起先前以有色濾鏡來做，對於影調詮釋可控制得更加完善。之前的做法，像是用紅色濾鏡使天空變暗、用藍色濾鏡來加強霧氣的迷濛感，以及用綠色濾鏡來淡化植物色彩和加深膚色，有效範圍通常很有限。Photoshop等應用軟體裡的混色功能，則能讓所有色相變成各種深淺的灰。

[注一]色溫是不同光線能量所造成的色彩變化。光能量越高，色溫就越高，影調就越冷（藍、綠色）；光能量越低，色溫就越低，影調就越暖（橙、紅色）。白色在影調和色溫上都屬於中性。

[注二]眼睛注視一個色彩後，立即轉往注視該色彩的互補色，此為連續對比。當眼睛同時注視兩種並排的互補色，此為同時對比。

[注三]孟塞爾色彩系統是以明度、色相和色度三個軸線所建立的立體色彩標示系統。

5

意圖

構圖之所以為人所詬病，是因為它代表著規則。我們先前為了解釋事物運作的原理，以及設計原理和元素如何讓觀看者產生意料中的反應，已經看過許多例子，不過這些根本談不上是規則。一小塊黃色是可以和一大片紫色產生不錯的互補效果，但若因此斷言得執著於這個互補關係，就太傻了。決定構圖的，是拍攝目的，也就是意圖。舉一個簡單的例子，你的目的是要取悅大眾，還是要與眾不同、出人意表？意圖甚至不需要那麼明確具體，它可以透過暗示來表現個人偏好。不過，通常你在決定構圖前，就應該先弄清楚你想要什麼。

大部分攝影都會偏向實用目的，而這只不過是因為相機非常適合用來記錄和呈現視覺資訊。攝影運用在大眾傳播上的數量比運用在藝術上還多。美國平面設計大師米爾頓・葛拉瑟（Milton Glaser）寫道：「隨著社會發展，資訊和藝術的功能開始分道揚鑣，也有越來越多人將精緻藝術和資訊傳播區別開來。」大多數攝影之所以走上大眾傳播之路，是因為它非常容易複製，並且受到非專業人士廣泛使用。基於這兩點，攝影要發展出鮮明的個人風格，也就較為困難。我們將在本章最後談到攝影風格，它比繪畫風格還要難捉摸。風格基本上就像是作品的特定印記，但要找出造就特定風格的元素和技巧，並不容易。《行進中的瞬間》作者吉爾夫・戴爾（Geoff Dyer）研究了美國大蕭條時期的攝影家，他寫道：「我們在研究攝影時不斷發現，一位攝影家強烈認同的攝影主題（強烈到我們是靠該主題來辨識攝影家），其他攝影家也會拿來發揮和複製。」這並非他的創見，其他評論家也有同感。

在繪畫裡，製作圖像的過程本身，端賴畫家的觀點以及他如何應用材料。所謂中性、無特色的影像並不存在（即使是模仿，也得依據某種風格），而在攝影中，情況正好相反。拍攝時，可以（而且很不幸往往如此）不必太深思照片看起來的模樣。相機自己就能拍出影像，而我們已經看到，要影響畫面的構圖和特質卻得花功夫。要讓人能看出你的影像風格，使用的技巧就必須明確而不隱晦。在大部分的照片中，內容主宰了一切，因此攝影家能使用的風格技巧大多十分有限。

到目前為止，我們一直把注意力放在構圖的語彙和文法上，但這通常要先設定好目的，攝影家對於畫面要有個大概或特定的想法。然而，在開始時，我們也極有可能沒有任何想法，只是單純的反應。要去克服無需動腦便可拍照的散漫心態，其實正是攝影的主要問題之一。然而，無心之舉有時也能拍出效果強烈的影像，讓這個問題變得更加複雜。不過，這裡的重點是「有時」，就算你打算以臨機應變來面對千變萬化的場景，其實也是一種計畫。之前的拍攝經驗可能讓你覺得，只要帶著相機出去漫無目的地尋找，應該就會出現好畫面。關鍵是，要記得最初的目的，還有什麼樣的結果才能滿足你。就算只有粗略的意圖也不打緊，只要心中有意圖，總是會對設計有所幫助。不同種類的意圖，很自然會成為一組組對比，而我在本章，就是要從傳統和挑戰這兩種最基本的方式去探討意圖。如果我們把這兩種方式當成量尺，可能會更有用，因為在這兩個極端之間還有很多刻度，代表意圖的各種可能性。

INTENT

觀看者預期見到的，你打算做到多少，這是關於意圖最重大的決定之一。我們在前五章會一再看到，一些特定的構圖技巧和關係能提供預期中的滿意結果。舉例而言，大致符合黃金比例（或者將就一點，三等分定律）的布置和分割，多數人是真的認為很適當。同樣的，大部分的人都覺得121頁的色彩比例會帶來令人滿意的效果。然而，該記住的重點是，效果好並不代表就要成為規則。一樣東西符合大多數人的品味，不表示它就比較好。你預期會有效的構圖，在某些情況下會非常完美，但其他時候則不然。因為這無法帶來令人興奮、出其不意的效果，而這時就輪到意圖派上用場了。

例如說，如果你得盡可能將一樣事物拍攝清楚，或拍下它最出色的狀態，就必須遵守一些特定規則。構圖、打光和大致的處理手法，都會遵從傳統或千錘百鍊過的規則。舉例來說，我們在拍風景照、傍晚「金黃色的日照」，或是晴朗的清晨，通常都會採用其他攝影家用過許多次的取景點（因為我們已經知道它很吸引人）。出版旅遊書時，可能就是要這麼一張傑出、精巧、可能會很有銷路的照片。但另一方面，一幅影像要是和許多現有的照片都很像，也許就會讓人敬謝不敏。此時你可能要積極尋找一種原創的處理手法，好給觀看者出其不意的驚喜，或者秀秀你富含想像力的技巧。

接下來的問題就變成，在結果看來不致於太牽強或荒謬的前提下，構圖可以多麼不尋常。事實上，在這把量尺上（一端是傳統另一端是非傳統），棘手的決定都會落在偏向非傳統的那一端。讓我再稍微解釋一下。如果你需要的是清楚且令人滿意的照片，那麼目標就很明確直接了。除此之外，根據知覺心理學所發展出來的那些技巧，也都能為你所用，幫助你更上一層樓。然而，如果你不想走這條路，想要多發揮一點創意和想像，一切就沒那麼明確了。捨棄傳統影像，意味著捨棄現成的有用方法，走進未知的領域。而你覺得可行的，觀看者未必有同感。這裡有兩點考量：構圖要離傳統多遠，確切的理由又是什麼。離得太遠（像是把照片主體放在角落），你就需要一個好理由，看起來才不會太造作或愚蠢。至於「確切的理由」，其實可以有很多不同層次，而最沒有說服力的，是只求與眾不同。活躍於1960~70年代中期的美國攝影家蓋瑞·溫諾葛蘭（Garry Winogrand），他的作品就是因為明顯缺乏技巧或明確目的而引起爭議。當時提攜溫諾葛蘭的紐約現代美術館攝影部主任約翰·札戈斯基（John Szarkowski）這麼寫道：「溫諾葛蘭說，如果他在觀景窗看到一幅熟悉的畫面，就會『想辦法改變它』，而這麼做也給他帶來一道未解的問題。」這種做法不但意圖薄弱，理由也不充分。更有力的理由可能是：選擇一個構圖風格，以更明確反映攝影家觀看主題的方式，就像瑞士攝影家羅伯特·法蘭克（Robert Frank）當年所做的。他在古根漢的資助下踏遍1950年代的美國，最後出版了影響深遠的《美國人》攝影集。

要是這些聽起來都像是在漫天鼓吹個人風格及打破規則，我還想提出一個反面論點，為傳統說句話。要稱頌原創性很容易，只消暗示傳統處理手法有多平凡又多乏味。事實上，這個教人要追求與眾不同的忠告，本身就有流於陳腔濫調之嫌。攝影原本就有鼓勵原創的傾向（原因我們會在本章探討，不過先前已經提及），但若

只是為了不同而不同，就很危險。不同並不一定就比較好，若沒有足夠的理由和技巧，它就是個差勁的目標。那些處理手法之所以會變成傳統，是因為一般而言它們行得通，而在攝影中，有許多情況需要的是精湛的技巧，而不是不尋常。

追求原創性，即追求一種前所未見的視覺處理手法，這在攝影中有其獨特地位。我甚至敢說，原創性在攝影中的地位比在其他視覺藝術中還高，而我們也時常朝這方向努力。原因有二，其一：我們平時接觸到的照片太多了；其一：景象是經由鏡頭直接以光學記錄在感光器上。基於這兩個原因，我們在見到類似景象時，若想拍出不一樣的畫面，自是相當不易。知名的景象和主體，一定早就被拍過無數次了，而由於拍攝手法相當有限（幾個突出的取景點，還有一些合乎常情的構圖法），大多數攝影家自然不會只想拍出一幅和別人沒什麼兩樣的照片。這種照片除了充當到此

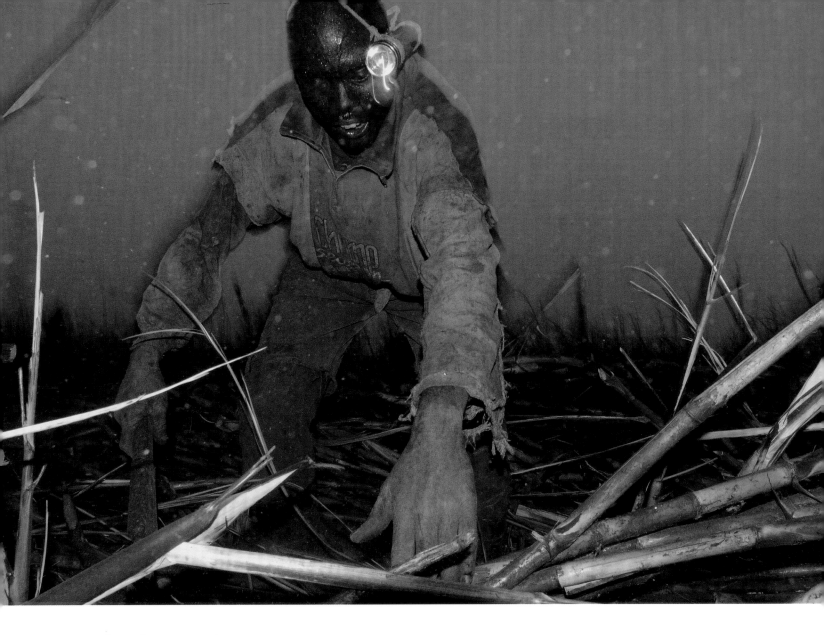

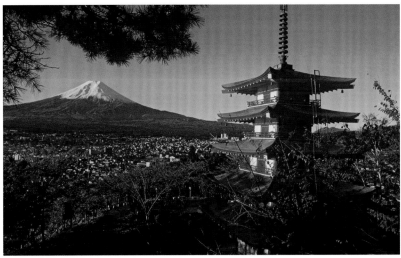

◀ 富士山

這是一張十足「安全」的影像，因為它實現了許多觀眾的期望：在對的季節（白雪覆頂）、好的天氣（可見度良好的晴天）和清楚的光線（太陽剛出來）中拍攝的富士山風景。除此之外，取景點也是精心選出來的，納入了象徵傳統日本的圖像，並做出有效的取景。整體而言，主體和處理手法完全是傳統的。

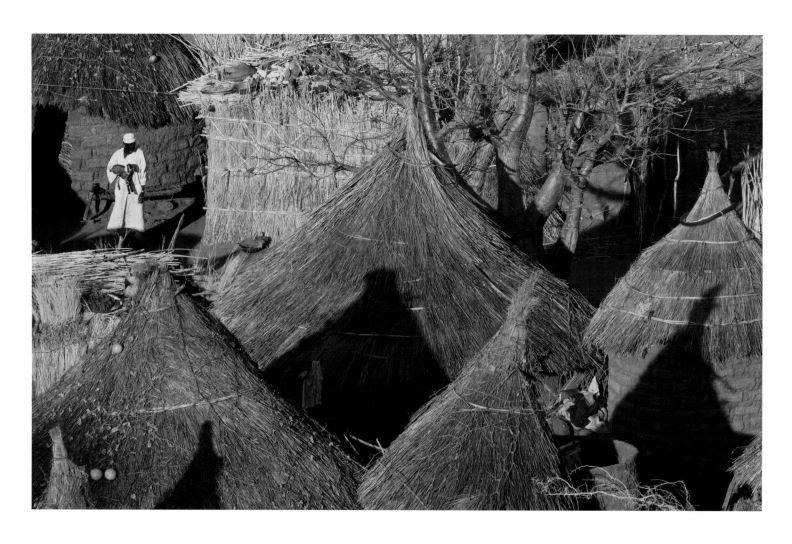

一遊的紀錄，大概也沒什麼意義。這跟繪畫不一樣，在拍照時，要怎麼呈現細節或造形，是無從選擇的。相機的運作，既客觀又不具個人特色，這促使攝影家去尋求新的取景方式，因為要展現個人詮釋，最容易的途徑便是設計。

這又帶來一個更基本的問題：「驚奇」在一般攝影中所扮演的角色。這到頭來是個哲學問題，而且也確實引起羅蘭巴特等哲學家的注意。在此，我只想談論對拍照有用的部分，不過這個問題要從一項事實出發，那就是所有未經處理的照片，展示的

是當地當時的真實事物。因此，除非影像的主體或處理手法有其特殊之處，否則影像會一直有個風險：遭受忽略或被視為枯燥無趣。沙特寫道：「報紙上的照片很可能『對我毫無意義』……更有甚者，有些照片讓我如此漠不關心，根本就懶得把它當作『一幅影像』來看。這種照片只是模糊的物體……」說到底，這就是許多攝影家要打破慣例、給觀看者驚奇的緣故。羅蘭巴特曾經指出一大堆驚奇（雖然他一個也看不上眼），其中包括罕見的主體、拍出人眼通常會錯過的動作、技術上的高超本領、「技巧的扭曲」，以及碰巧拍下。

▲ 努巴村落

構圖越古怪（如我們在24~25頁所見），就越不傳統，但也更加需要好理由。這是努巴群山裡一座村莊的日出風景照，把男人安排在視框左上方的真正原因是，以圖案和協調性而言，最完整的茅草屋頂就在他右下方。

這兩幅影像的拍攝時間只相距幾分鐘，其攝影上吸引人之處，是一整群人都身穿白衣。很顯然，這裡是在稍高的取景點上用望遠鏡頭來壓縮透視（並可藉此除去周遭多餘的細節）。第一張是「場景」式照片（見50~51頁），拍法很直接。第二張則是嘗試不同相機角度之後的作品，當小女孩因無聊而脫隊時，我找到拍攝的機緣。

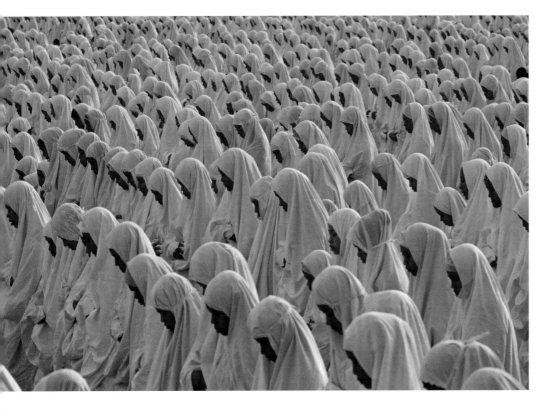

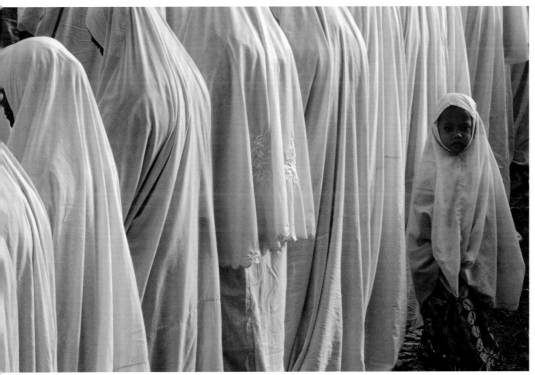

▲ 蓋屋頂的茅草

泰北山區的阿卡族少女，背上駄著一大束蓋屋頂的茅草，在日落時分回到村裡。由於我已經在比較傳統的光線中拍攝過同樣的畫面，她們的奇異剪影吸引了我，於是我從山坡底用望遠鏡頭拍下了這張照片。

REACTIVE OR PLANNED
臨機應變或事先計畫

意圖還可以用另一種方式展現，且選擇有兩種：藉由老練的觀察技巧和迅速的反應，以相機捕捉正在發生的事件；或是一開始就或多或少經過計畫的照片。重點在於控制拍攝狀況（至少是企圖去控制）。這裡沒有正當與否的問題，而一幅純粹靠臨場反應拍攝的報導照片，並不見得就比花費心思耗上一整天安排出的靜物照更真實。這其實和風格大有關係，並受到拍攝主體的本質所影響。

一般的看法是，拍攝時控制程度的拿捏要視主體而定。所以街頭攝影的應變程度最大，因為它本來就必須如此，而靜物照是最能精心構思的，因為它是可被設計的。大體而言，這並沒有錯，這部分我們也會在下一章〈攝影過程〉中討論，但它絕不是躲不開的宿命。就算大多數人會用某種可預期的方式拍攝某種特定主體，也不表示我們不能用其他方式來拍。那些常見的處理手法，都可以為了個人風格而擱置一旁。

以街頭攝影為例，它一向被認為可以準確反映生活的真實片段，而美國攝影家菲利浦‧羅卡‧迪科夏（Philip-Lorca DiCorcia）則用不同的方式來處理傳統主題。他在畫面中隱藏可以遙控的閃光燈來照明日常生活常見的場面，套用他的話，這是「為平凡事物塗上電影劇照般的光澤」。而在這之前，還有一個有名的例子是法國攝影家羅伯特‧杜瓦諾（Robert Doisneau），他於1950年拍攝的照片〈市政廳前之吻〉，變成了浪漫的象徵，並且成為廣受歡迎的海報。這張照片看起來渾然天成，但實際上卻是擺拍出來的。誠如杜瓦諾日後所說：「我才不敢那樣拍別人呢！在街上擁吻的情人，他們的關係很少是可以公開的。」

同樣地，儘管攝影棚內的靜物照可說是攝影中控制程度最高的，有的拍攝歷時數日，從尋找主體和道具、打光和布景，一直到最後的拍攝；當然也可以反其道而行：拿著相機在真實生活中像打游擊一樣拍攝靜物。攝影家的個性是其中關鍵。美國攝影家愛德華‧威斯頓（Edward Weston）以構圖極端嚴謹、在自然光下曝光數小時而聞名，但就連他也宣稱自己是臨場應變而非依計畫行事：「我工作的方式是：一開始沒有既定想法→發現某些事物激起我的注意→透過鏡頭重新發現→在毛玻璃上預視最終完成的照片（相片上的影像，每個質感、移動和比例上的細節在軟片曝光前都不放過）→快門按下，我的構想便因此定下來，不受任何人為的干涉→完成，而最終照片不過是複製我透過相機所看到、感覺到的一切。」

不論一幅畫面經過多麼精心的計畫和藝術指導（這常發生在廣告拍攝中），拍攝過程中還是有可能出現新的想法和可能性。美國攝影家雷‧梅茲克（Ray Metzker）說過：「當你製作影像時，會有一股湧流，你會在無意中發現一些影像。這有時讓你欣喜異常，有時卻讓你困惑不已。但我認得那個信號⋯⋯」這是下一章〈攝影過程〉要討論的主題，不過當攝影家從經驗得知這可能會發生的時候，它就變成了意圖的一部分。我們一般所謂的「半計畫攝影」還可分為許多層次。在「半計畫攝影」中，受人喜愛的場景有一部分是出自攝影家手筆，剩下的則隨機應變。例如事先勘查一幅風景照的取景點，以及日光照射的方式，然後等到天氣和光線都合宜的時候再回來。另一個方法是先研究一個事件，想想可能會發生的狀況，一切備妥才上場。

▼ 印度德里街頭

一個無家可歸的小男孩在德里街頭垃圾桶旁醒來。這張照片談不上什麼計畫，頂多是在日出時走上街頭漫步幾小時，然後機動地拍下這幅自然發生的景象。

▲ 舞者上妝

這張半計畫照片所拍攝的事件（印度南部喀拉拉一場舞蹈表演的幕後），事先已經知情，也獲得了許可，保證可以入內拍攝。剩下能做的，就是在有限的情況下發掘題材。

▶ 波巴山

還有一種常常用到的計畫：等待外景的自然光。在拍攝風景和建築時，過往經驗和對當地的了解（利用日出和日落表、GPS、羅盤和氣象預報），能讓你有效猜測出一幅景象過一段時間之後的模樣。這張照片是緬甸浦甘外圍的波巴山，我們在當天更早時先勘查過，而這張在破曉前拍攝的照片，便多少在意料之中。

▼ 泰國廚房

這是一個舞台布景，內容是19世紀的傳統泰國廚房，裡面的模特兒也穿著當時的服飾。大部分的效果要歸功於事先計畫和籌措，包括取得道具、抓準自然光的時機，以及準備打光的器材。

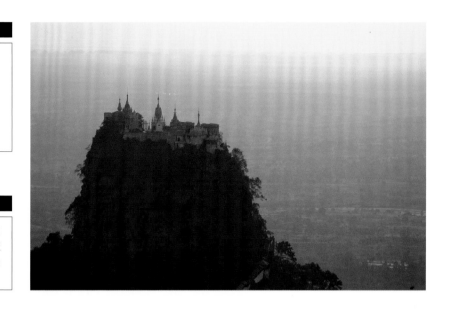

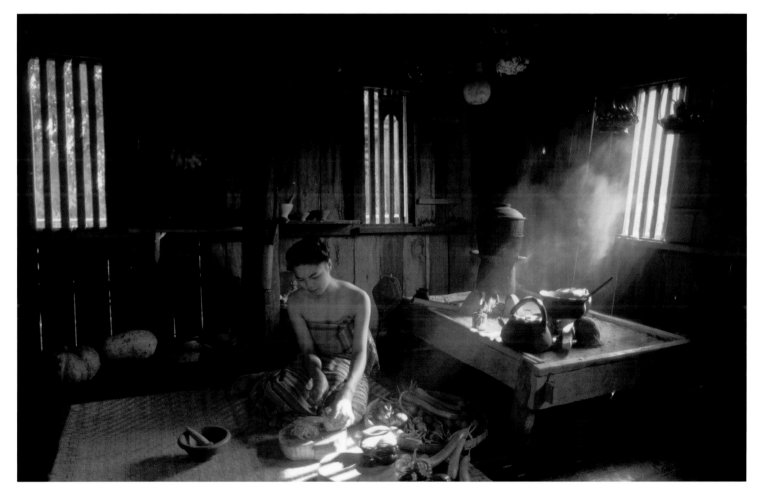

REACTIVE OR PLANNED | INTENT

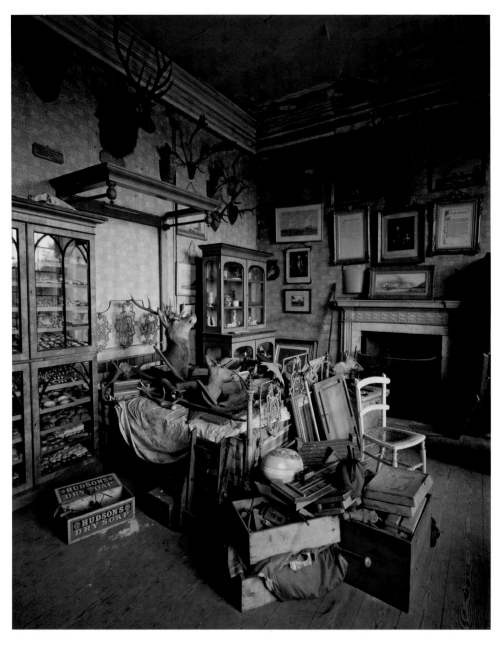

這個計畫的主要目的是記錄。一個多世紀以來，這座英國莊園一直原封不動，現在是國民信託組織接管前的最後一週。莊園在經過點收修復後，將於日後開放給民眾參觀。光是這間臥室，就像是個時光膠囊。就相機位置、打光和取景角度而言，這種做法毫無藝術感。拍攝目的是以最客觀的方式，呈現出踏入這房間所看到的模樣。

《生活》雜誌，出版宣言便是「觀看生活、觀察世界、目睹重大事件、注視窮人的臉孔和驕者的姿態……」）似乎是比較實際的做法，但實際情況卻要稍微複雜一點。這種剔除創意或藝術意圖的做法，可以稱做紀實攝影，而事實上，紀實攝影的原始定義強調，攝影家的自我必須幾乎不存在。「真實」（甚至真相）被認為是達得到的理想，美國經濟大蕭條時期，農業安全管理局的攝影計畫便抱持這種主張。典型的紀實攝影家有艾文斯、尤金‧阿杰（Eugene Atget）以及奧古斯特‧桑德（August Sander）等人。艾文斯傳記作者勒思芃談到艾文斯在一張作品裡記錄了豐富的細節，他寫道：「這樣取捨過的綜合訊息，以平實、不起眼的敘述方式傳達，正是艾文斯『平靜且真實』的照片範例。」

至於「探索自身想像力」，是想在攝影上做一些沒人試過的獨創之舉，什麼主體都好。一個主體如果別人早已拍過無數次，可能反而是一項優點：挑戰自我的創造力。溫諾葛蘭有一句關於意圖的宣言，常被引用：「我拍照是想知道，東西拍出來是什麼樣子。」這只是一種解釋，而且是有點鬆散、什麼都可能的做法。其他的方法還包括刻意使用已經發展出來的風格，也許是以廣角鏡頭搭配大角度，或是故意

人們攝影的理由很多，而要歸類這些眾多理由，方法之一是試著分出內容和詮釋（或是內容和形態）。探索一直是攝影的主軸，而當我們在探索視框的視覺可能性時，完全有可能就是在研究主體擺設、視框分割、色彩並置的所有方式。然而，若我們談的是意圖（攝影家自定的目的），

「探索世界」和「探索自身想像力」就像對立的兩極，相去甚遠。在一端，是渴望去發現人、物、景的模樣；而另一端則是想看看自己能夠透過相機把人、物、景發揮到什麼程度。

乍看之下，「探索世界」（1936年創刊的

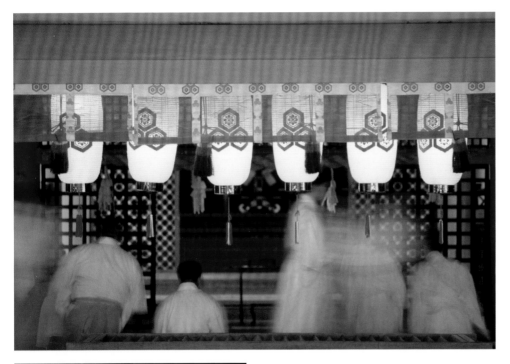

▲ 神社

這是日本宮島上的嚴島神社，神官的動作所引發的感覺，以及永恆和無常所構成的次要情節，比紀實來得重要些。最後所選定的方法是運用長時間曝光，好帶出不確定感。

讓畫面變得模糊，或者用奇怪的方式來操縱色彩。

複雜之處在於，紀實和表現都不是純粹的理想。紀錄牽涉到詮釋，而表現需要有內容。意圖通常偏向其中之一，但攝影家卻不一定能將兩者劃分清楚，或者實在也不必這樣做。完全不帶情感的畫面（像是犯罪現場的警方照片或是硬幣的目錄），除了作為資料來源，並不特別有意思，而攝影家的目光通常會介入。讓我再次引用艾文斯的話：「這就好像有個美妙的祕密藏在某個特定地點，而我則能夠捕捉這個祕密。只有我，在這一刻，能夠捕捉它，而且只有在這一刻，只有我，才行。」

▲ 巴德魯特宮殿

這是為瑞士聖莫里茲市最古老的飯店所製作的週年紀念刊，藝術指導在簡報中刻意強調歪斜、模糊的影像，故意有別於一般飯店手冊那種精確有條理的風格。這張照片是對著大廳裡古畫上的玻璃拍攝，玻璃映照出模糊且稍微變形的倒影。

將事物簡化、還原出本質,一直是現代藝術和設計中非常重要的一部分,以致於鮮少有人對「簡化」提出質疑。簡化發展成現代主義(尤其是構成主義)的一支,進而為極簡主義及其宗旨「少即是多」打下了基礎。「精簡」應用在攝影方面特別有意思,因為未經構圖的實景原本就很雜亂無章,而那似乎得靠這類辦法來解決。把精簡當作攝影構圖原則,有個論點非常具說服力,那就是,把它視為是從混亂中創造秩序,而這正是構圖的定義之一。

因此,精簡幾乎總是行得通,至少有助於製作出一幅有效、精巧的影像,但若硬要把它定為規則,就太自縛手腳了。其實,攝影本身就有助於達成精簡,因為若是不留心,大部分拍自現實生活的照片很容易就流於雜亂無章。要為影像帶來某種圖形組織,最簡單的方式就是減少雜亂、去除多餘(像是裁景或改變取景點),接著為照片套上較簡單的結構。為混亂注入秩序,是攝影中最令人欽佩的技巧之一。

不過,也有人主張採用比較複雜的構圖,認為這樣結構會緊湊而豐富,讓目光有更多機會去探索和檢視。和極簡主義一幅畫面只有一、兩個元素相比,複雜的構圖要在一幅影像裡處理好幾個環環相扣的元素,若仍然要有某種程度的秩序感,便需要相當高超的技巧。如同我們在第二和第三章所見,在視框裡增添(或尋找)趣味點,不但會提高照片的複雜性,也是一件吃力的工作。但是當趣味點達到某個數量之後,又會合併成一個整體,畫面會因而變得簡單,例如從一個人變成一夥人,再變成一群人。

精簡發展出一種更有趣的風格:抽象。藝

術裡的抽象意味著遠離具象、偏向純粹形態的極端轉化。畢卡索和立體派創作的動機之一,便是用保有空間深度的簡單造型來再現事物。繪畫和雕塑的起點可以是實物(例如畢卡索和布拉克的立體派繪畫,以及布朗庫西的雕塑),但不是非得如此不可,保羅・克利(Paul Klee)就對玩弄

形態比較感興趣。反之,攝影或多或少必須從實際生活中的原始素材著手,要表現抽象便更具挑戰性,也更難辦到。況且,一幅影像到底是不是抽象,或是有幾分抽象,可能全憑個人觀感。某位觀看者覺得抽象的畫面,另一位可能覺得很好辨認且一點都不有趣。美國攝影家史川德以破壞

◀ 紅沙發

在這個極簡主義的室內裝潢裡，牆面、天花板和地板刷成白色，搭配陽台，突顯了這座現代沙發搶眼的紅色。

透視的抽象構圖聞名，但他的看法則有些不同：「我拍了《白色圍籬》之後，就再也沒拍過一張純抽象的照片！我一直試著把所學全部應用在所做的一切。所有好的藝術，結構上都是抽象的。」亞當斯也很懷疑這個名詞在攝影上的應用：「我比較喜歡用『萃取』這個字眼來代替『抽象』，因為我沒辦法改變光學上的事實，只能依照事實本身以及形態去管理事實。」

抽象構圖（如果我們能這樣稱呼的話）的組織會趨向嚴謹，刻意刪除現實的線索。適當的選材很有用，有稜角的人造結構最適合這種構圖；不然就是用特寫呈現一般肉眼看不到的細節，藉由裁圖切掉畫面的脈絡。圖案也能帶來抽象的感受。然而奇怪的是，抽象照經常引發觀者詢問：「這是什麼？」彷彿這是一種測驗或謎題。（事實上，報章雜誌放抽象照片的用意也多半在此。）

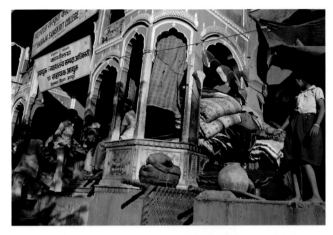

◀ 印度齋浦爾

在這幅複雜的齋浦爾街景中，強烈的日光和許多實體元素在許多層面上創造出環環相扣的構圖。下方的簡圖表現出其中幾個主要元素。

▲ 明暗對比

▲ 重點色

▲ 線條

▲ 人物

◀ 軟片

這張照片中有各種不同形式的軟片，經由精心安排出的幾何結構（特點是角落和完全對齊的邊線），呈現了極度精簡的圖形。這裡故意選用影像曖昧不明的軟片，以突顯缺口。

一幅影像的意圖應該有多明？這對攝影家來說是個有趣的問題，尤其在新聞攝影中，大家尋找的，通常是一個強而有力的畫面，好充分表達議題。若攝影家覺得這幅照片很突出、搶眼，相片編輯和讀者也會有同感。一張淋漓盡致的好照片，正是《生活》雜誌的精神，這已對至少兩代的攝影家產生重大影響。像是我，多少也受到《生活》雜誌編輯湯普森等人的調教。淋漓盡致又能立即表達的畫面，具有極高的價值，但這樣的照片通常不會對觀看者有太多要求。誠如羅蘭巴特對《巴黎－競賽》雜誌的某個封面所下的評價，他說那張照片「早就完成了」。因此，這是個兩難，因為清晰的影像威力十足，所以是新聞攝影所要的，但比較曖昧、要花多一點時間才能理解的影像，則可能得到較多注意，也就是說受到的關注會比較持久。

總歸這是個模稜兩可的問題，而恩斯特・貢布里希（Ernst Gombrich）這位影響深遠的藝術史學家則宣稱：「這顯然是解讀影像的關鍵問題。」照片主旨越不明顯，

◀ **酒吧裡的男人**

在荷蘭阿姆斯特丹一家酒吧裡，這個男士即將品嚐他的第一口啤酒。影像的內容或處理手法非常明確。我們捕捉了那一瞬間，啤酒杯的光線也很迷人、合宜，但這幅影像的表達既快速又直接，因此不足以讓人深思。

▶ **蘋果電腦專賣店**

這是美國紐約第五街新開幕的蘋果電腦專賣店。通往地下樓層的玻璃螺旋階梯，映照出的景象和我們預期會在商店裡看到的大不相同。這是由下往上看到的一連串腳步黑影。

一旦影像指向視框以外的事物，幾乎總是會創造出曖昧和不確定感。少了圖說，根本不可能猜出影像背後的故事。這是亞當峰頂，斯里蘭卡的聖地，每晚會有數百人聚集等待日出。當然，這仍然讓人好奇，為什麼一件每天都會發生的事情，會讓這些人這麼心生敬畏。

▼ 緬甸少女

比上圖更加隱晦的曖昧。這裡的重點在於緬甸少女的臉部表情，而她塗在兩頰和額頭的「塔娜卡」樹皮粉，或許更增強了她的表情。這個表情並不快樂，但至於她只是若有所思，或是在生悶氣，則完全無從分辨。

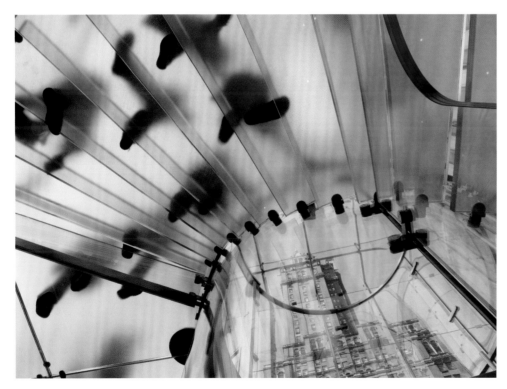

越能吸引觀看者去理解和思考。這就是貢布里希所謂「觀看者的本分」：在欣賞和完成觀看藝術作品的經驗時，觀看者的投入，以及他投入的經驗和期望。這在攝影和繪畫裡一樣好用。尤其是畫面乍看之下並不那麼明顯，但觀看者稍稍費心就能「看懂」的話，就會感到洋洋得意。幾個世紀之前，這一點在藝術界已是眾所皆知，而十七世紀法國藝術理論學家羅傑·德·彼勒（Roger de Piles）說得好，他樂見「觀眾在觀賞時加入自己的想像力，並在發現和完成時自得其樂，雖然這要歸功於藝術家，但事實上這些收穫來自觀眾自身」。從某個角度來看，這就像是聽到一個暗藏玄機的笑話，光是聽懂就值回票價了。

從內容到構圖，曖昧能夠展現的形態有很多。我們將在146-147頁談到構圖的角色，但我們已經在130-139頁看到一些關於內容的角色，特別是當我們比較這兩種情況：一種是內容強烈到足以支撐差勁的構圖，另一種是實際主體在影像上其實沒那麼重要，重要的是攝影家組合主體的方式。內容可以扮演更進一步的角色。若照片明顯直接到不用讀者下判斷，如140頁那一張，此時，觀看者看了，懂了，然後就繼續前進。但要是照片讓人抓不準是怎麼一回事，或讓人不懂為什麼，那麼，只要觀看者願意再多看幾眼，他們就會開始自行解讀。

當然，這些解讀有時並不正確，貢布里希稱之為「藝術家和觀看者之間的交通事故」。這也許並不打緊，但卻提醒了我們要花些心思在圖說上，就算只是用來延長觀看者的注意力也好。幾乎毫無例外，攝

影作品正式展示的時候，不論是在藝廊牆上、書報雜誌中，或者是網站上，它們都會「得到」圖說。這在影像和內容之間，以及影像、創作者和觀看者之間，都會創造出新的關係。

這很值得進一步分析，但是也很有可能會離本書的主題太遠，所以我在這裡只會提出一些完全切題的意見。我特意用「得到」這個字眼，因為就我所知，很少有攝影家在拍照的時候就擬好了圖說。當影像變成有用的物體時，人們才會想要給它一個身分。最簡單的說法是，「分類」和「秩序」是出於人類的基本需要（也許這和攝影家拍攝時，需要為景象注入秩序相去不遠）。

傳統的解說手法會因為展示型態而有所不同。以藝廊來說，至少要有標題和日期，再加上一個副標來描述作品的材質（像是「典藏級數位噴墨輸出」），以及拍攝過程中任何不尋常的地方（如「針孔相機曝光四小時」）。雜誌或書籍則通常有更多要求，至於要描述到多詳細，則完全取決於個人喜好以及出版風格。它給予觀看者的額外指示（或誤導），讓圖說和構圖及製作過程產生了關聯。一個人如何解讀照片，絕對會受到圖說影響，而其中最根本的影響，則來自攝影家（或撰寫圖說的人）為照片所定的標題。舉例來說，在戰地或災區所拍的風景照，如果我們知道該地是戰區的話，照片就會有不同的意義。無庸置疑，影像內容越強，觀看者越會想知道畫面背後的故事。資訊太少可能會讓人好奇，但也有可能讓人洩氣、厭煩，這完全取決於你的觀點。

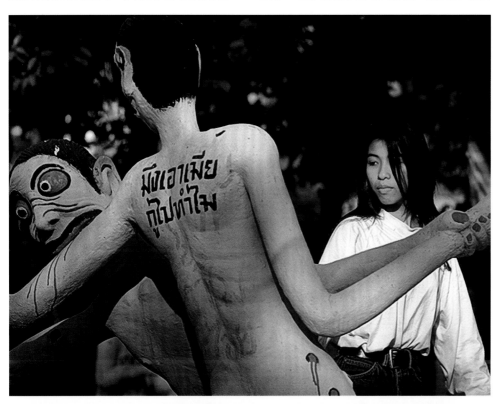

▲ 圖說的重要性

這幅在佛教雕塑花園裡拍攝的影像，需要更多資訊才能解讀。原本的圖說寫道：「在菲旺華寺的雕塑花園裡，女孩駐足凝視通姦者所受到的懲罰。遭惡魔噬咬手臂的男人，他背上的字跡明白寫著：『為什麼你帶走我的妻子？』」

▲ 在場又不在場

正如視框以外的事件可以很耐人尋味（見141頁），已經發生過的事件所留下的痕跡也可以有一份神祕感。這個人形看起來比實際上要詭異得多；這是白粉，撒在委內瑞拉女神里奧札的信徒身上。

DELAY
延遲

要透過構圖讓畫面不那麼明顯，並且做出模稜兩可的效果，最終得靠「延遲」。尤其是，當我們邀請觀看者觀看影像時，會在構圖裡藏著一個關鍵元素，而這元素只會慢慢地，或者在稍為停頓之後揭曉。攝影家的目標不是快速溝通，而是要觀看者投入影像，然後才能透過關鍵線索獲得訊息。這種拍攝做法，基本上意味著要往後退一步，而不是出於自然反應向前逼近拍攝主體。這通常也意味著要把主體放在相關背景裡觀看和處理。

在所有延遲手法中，最常見的類型可說是空間重組，在構圖中把重要主體或關鍵變小，或放在較不醒目的地方。如此觀看者一開始便會自動把注意力放在周遭環境，而觀看者之所以能夠由背景內容跳到關鍵主體，則有賴於背景和主體間的關係，通常這會為觀看者帶來意想不到的驚喜。

風景照裡的人物，可能是這類構圖中最為人所知的，而且早在攝影之前，就已在繪畫中行之有年了。著名的例子包括馬希‧柯克（Matthys Cock）的《聖佳琳殉道》以及克勞德‧洛蘭（Claude Lorrain）的《登山寶訓》。

在這些畫作裡，風景由於各種因素而主導了人類事務，但通常只有在看第二眼的時候，關鍵的人物元素才會變得明顯。小型的人物不僅可以凸顯風景的規模、解說人物在整個事件裡的活動，也為觀看者製造解讀影像的小趣味。它延伸了觀看照片的經驗，而且鼓勵觀看者再三咀嚼。在這個類型裡，暫時「隱藏」主體的方法不只是把主體變小，還有把主體放在遠離中心的位置，以及利用幾何和組織誤導目光，先把注意力引向別處。此外，把我們先前所討論一些以主體為重點的技巧（如選擇對焦和光線）顛倒過來，也有助於「隱藏」主體。

其他一些延遲手段，就沒這麼容易分類。其中之一是指向視框以外的主體，像是只拍出主體的影子，或是顯現某人對這個看不到的元素所做的反應。另一個就如右頁所示，當事物並非一開始看到的模樣，這種始料未及的現象便會帶來驚奇。在這張照片中，那一排人是懸空而非站在地上。重點是，我們必須知道，觀看者有可能因線索不足而在認出關鍵點之前就放棄了。

◀ 曼谷運河

這張照片的趣味，並不是曼谷運河裡的一艘船，而是在運河上方蓋了一條大馬路之後，居然還有行船。水泥柱所形成的景象，通常不會讓人聯想到傳統的生活方式。因此，這艘船的近照反倒無法達到目的。然而，僅僅將鏡頭拉遠，配上很小的一艘船，有可能會讓船隻從畫面消失。反之，從這個點取景，並將船隻放在視框極右之處，然後透過越縮越小的馬路基柱將它指明出來。

觀看者要過一會兒才會看到跪在地上祈禱的人（要看出佛像規模，就少不了這個人），原因有二，其一是出乎意外的戲劇性高視角，另外一點則是佛像和人在尺寸上極大的落差。

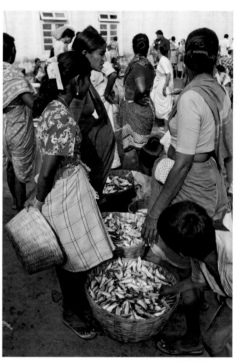

▼ 蘇菲派

位於蘇丹恩圖曼的蘇菲派教徒，經常以同時跳躍的方式來冥想。在他們跳到最高點時拍下，是再自然不過的選擇，但這種懸空狀態，乍看時卻因為地上蓆子的圖案而不甚明顯。幾秒鐘之後，當我們看清楚時會感到更加驚奇。

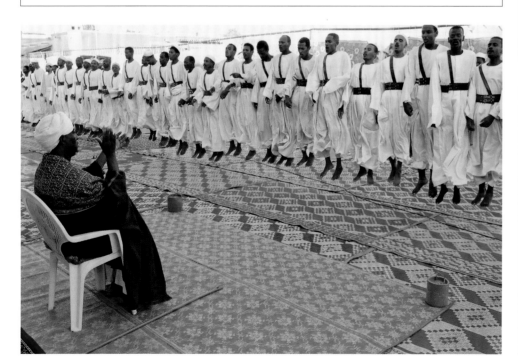

▲ 印度果阿的魚市

能拍到這幅照片純屬機緣，之前毫無徵兆。這樣的取景，正適合為當時的情況注入幽默感；我特意把偷魚的男孩放在最下方，好讓他一時半刻還不會受到注意。觀看者首先看到的，是在傳統市場裡的婦女，然後才注意到下方偷魚的小動作。而漁婦當然也是先看到自己被拍，然後才注意到小偷。

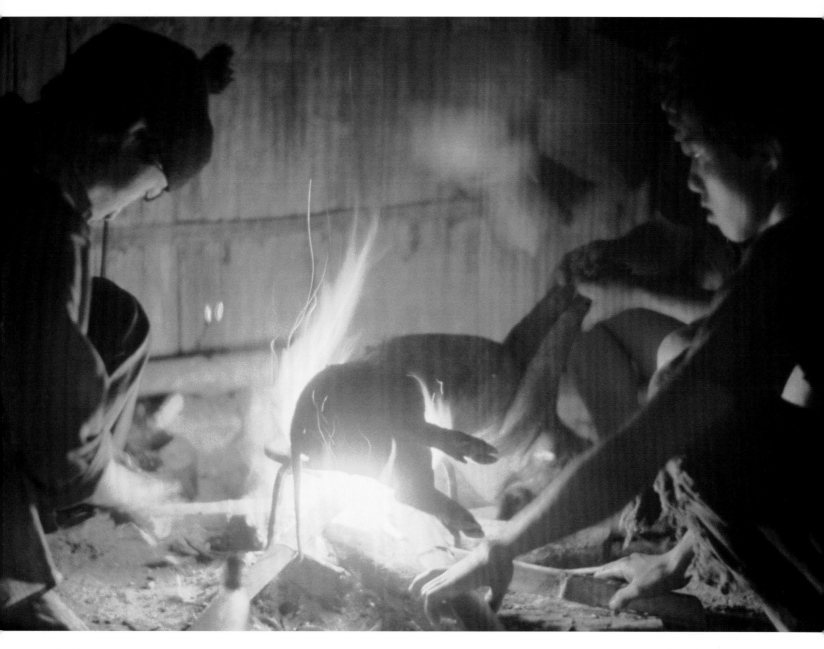

▲ 壁爐

長時間曝光把炊火的裡裡外外都暈成一團。完全曝光和黃橙的色彩也有助於整合所有元素，形成一幅瑟瑟作響的流動畫面。

儘管攝影風格本身就是一個模糊不清的概念，卻能夠（也的確會）影響某些人的工作方式。攝影家個人的風格，和各個時期中一群攝影家所採用的普遍風格，兩者之間會有些許差異。要大家一致同意哪些是攝影把戲或純屬技巧，並不困難，困難的是取得共識，認定「什麼才是真正的風格」，因為大家在這方面的意見莫衷一是。要是某個風格一下子就可以解釋清楚，稱它為習性偏好也許比較適合。舉例來說，我記得以前有兩種打光方式，一種是利用特製的燈筆來進行「光漆」，另一種是環形閃光燈，以環形閃光燈管套在鏡頭四周，製造出沒有陰影的影像。這些都可以稱為矯飾，不過，當評論家都覺得這裡頭還差了些什麼東西才能定義它時，它

就很有可能還不足以形成風格。

不論我們贊同與否，已經有好幾種攝影風格受到公認。因為風格和流行緊密相連，而這些風格大部分都已經過了黃金時期；不過就跟流行一樣，它們也可能隨時捲土重來。這些風格的時序大致是：畫意派、銜接環、攝影分離派、新即物主義、純攝影、現代主義、構成主義、極簡主義、色彩形態主義，以及後現代新寫實主義。

此外，超現實主義自風行後便一直對攝影有重大的影響，曼‧雷（Man Ray）是最為著名的奉行者。儘管現今超現實攝影多半被視為馬格利特和達利繪畫的翻版（他們的作品不斷受到再製），這種攝影風格卻有更根本的影響力。

當代攝影家彼得‧賈樂希（Peter Galassi）在《布列松早期作品》寫道：「超現實主義者處理攝影的手法，和路易斯‧阿哈貢（Louis Aragon）及安德烈‧布賀東（André Breton）……處理街景的方式相同：對尋常和不尋常的事物有著貪婪的胃口……超現實主義者在簡單的攝影事實中，體認出之前攝影寫實主義理論摒除在外的一項本質。他們發現普通的相片中，其實包含許多無意間造成、出乎意料的意義，尤其是撇開它們的實際用途不談時。」布列松本人寫道：「攝影現象中唯一讓我著迷，且永遠都能引起我興趣的，是藉由相機以直覺捕捉眼前所見的事物。這正是布賀東在他的《對談》裡，為客觀的偶然性所下的定義。」

對自己的風格有自覺的攝影家，總是認真看待事情。舉例而言，當亞當斯、威斯頓和其他人成立「光圈六四」小組，來提倡

「直接」、「純」攝影時，他們大力抨擊畫意派的罪孽。亞當斯寫道：「三〇年代早期是沙龍症候群的盛世，而畫意派也正值顛峰。對一個受過音樂或視覺藝術訓練的人而言，那種『模糊失真、混成一團』（套句威斯頓的用語）的膚淺感傷主義真是令人生厭，尤其是當他們自誇著他們對『藝術』的重要性時……我們覺得有必要發表一篇堅決的宣言！」

1928年任職《時尚》雜誌藝術總監的阿迦（M. F. Agha），對當時攝影界流行的現代主義風潮下了尖酸的評語，以針砭畫意派，我很喜歡他的說法。他說：「現代主義攝影很好認，只要看看題材就知道。雞蛋（任何形態）。二十隻鞋子排成一列。一棟從現代主義角度拍攝的摩天大樓。十只茶杯排排站。透過鐵路橋架（以現代主義角度）看到的工廠煙囪。蒼蠅的眼睛放大兩千倍。大象的眼睛（原尺）。手錶內部。同一位女士的頭重疊三次。垃圾桶內部。更多雞蛋……」所有蓄意的風格，過了一會兒就會令人感到乏味。

美的概念和風格相去不遠，卻沒有受到應有的注意。的確，美幾乎不曾引發爭議。但如果我們了解它為何隨時隨地都能獲得贊同，就可以藉由利用它或否決它，把影像構圖做得更嚴謹些。雖然美的概念難以捉摸，我們都還是用它來下判斷，而且通常都會假設別人都知道我們在說些什麼。的確，某些景象和面孔，大部分的人都會認為很美。但是不知道為什麼，一旦我們試圖解釋，在暴風雨將盡時，夕陽一束束穿透優勝美地或英格蘭湖區的天空為何是一幅公認的美景，馬上就辭窮了。重點是大家對美有一個共識，而這會隨著時代和流行而變，當然，也會隨著文化而變。「

情人眼裡出西施」這句話，充其量只對了一半。

流行是美的延伸，再加上一點前衛感。大家都喜歡的，就是流行，流行帶點挑戰性（但不會太多），具有菁英色彩，而且一定是當下的。不管是在攝影或服裝、化妝上，流行都是在挑戰我們欣賞事物的既定規則：嘗試有點不一樣（通常不是很極端）的東西，看看別人是否會接受。所以這是稍微具實驗性的做法，其出發點是為人所採用，當然也極具競爭力。

▶ 香水瓶毛胚

此處的做法是把一套香水
瓶的樹脂模型組合起來,
可稱之為構成主義。大部
分的造形都很抽象,而放
置在中央附近的造形,一
看就知道是瓶子,因此畫
面元素得以按照斜線來安
排,放心玩弄幾何造形。

▲ 蘇丹百育德沙漠

這是極簡主義的另一種表現方式,利用視框造形、視框分割和一株小小的孤立灌木來傳達北蘇丹這片荒涼沙漠的空曠。讓灌木靠近鏡頭,這強化了而不會減弱這份空曠感,而我們經過深思熟慮之後,才決定它在視框裡的確切位置:稍微偏離中心,這有助於平衡後方的小沙丘。

▲ 蘇丹婚宴

這是後簾閃光的典型範例。這種做法造成一種相當新的攝影類型,幾乎可以看作是一種風格,儘管這在某種程度上算是技術上的人為產物。使用單眼相機時,可以在曝光快結束時、而不是像一般在曝光開始時打閃光。環境現場光的相對曝光量,加上侍者移動必然會造成的模糊,以及在效果上相當於凝結侍者移動的閃光燈,讓動態模糊影像混合著清晰細節,產生獨特的效果。

▲ 罩衫

這是一件19世紀的亞麻衫,掛在肯塔基州一間震顫派教堂裡。運用極簡主義的技巧,以最少的細節和色彩表達出這件衣服的本質。所有關於質感和造形的必要資訊,都在這半件衣服裡,而左方和上方緊密的裁圖,則為畫面加上框架。單純簡樸是這種攝影風格的特色。

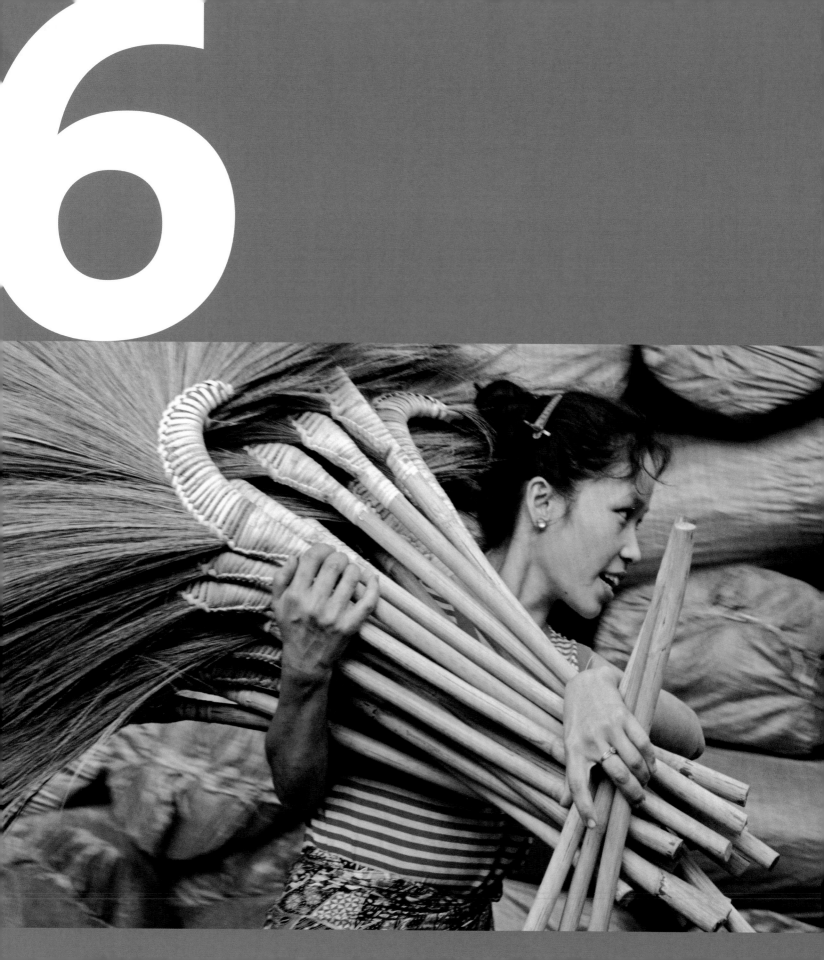

拍攝過程

在所有藝術評論裡（尤其是攝影），過程一直沒有受到應得的重視。也許是因為觀看者或藝評人必須從畫面去推敲當初的情況以及攝影家的想法。這當然不是做不到，只是得全盤了解實際的操作知識。攝影在這個階段，可說是比繪畫更難分析，因為它的創作過程更短，常常短到連攝影家在拍攝當下，都無法完全察覺所有步驟。

這點很容易讓自身經驗有限的藝評人產生混淆。紐約現代美術館的札戈斯基，在寫到義大利當代攝影家馬利歐‧賈科美里（Mario Giacomelli）一幅有名的報導作品時說：「對賈科美里而言，在可能拍出這張照片的瞬間，在這些黑色形體彼此之間及其與地面和視框之間的關係，尚未陷入無法挽回的改變之前，分析真是一點用處也沒有。事實上，要說攝影家的視覺智慧，敏銳到足以在這麼短暫、易變的瞬間認出這一刻，似乎根本就不可能……」等等。他在結論中提出：運氣乃是拍攝的祕方，最後古怪地說：「……運氣不論好壞，對用心的攝影家而言，都是最好的導師，因為下次可能拍到什麼，都由它來決定。」當然事實並非如此。不論是好是壞，運氣只是提醒你，你所拍攝的世界並不受你控制。我應該也提一下，札戈斯基自己的攝影，是那種刻意、不用臨場反應的類型。

許多攝影家僅僅將照片的拍攝歸功於「直覺」。我們不會否認直覺的力量，但本章還要探討直覺的基礎。當代匈牙利攝影家安德烈‧柯特茲（Andre Kertész）曾經宣稱，從他開始攝影起（那是1912年，當時他20歲），「由構圖的觀點而言，我已經準備就緒。我拍攝的第一件作品就有絕對完美的構圖。平衡、線條等一切要素都很傑出，那是出於直覺。這不是我的功勞，我天生就是如此。」照理說，這應該表示柯特茲在構圖上不求細膩或精進，但事實並非如此。他和許多人一樣，只是沒興趣審視自己的拍攝過程。所幸一些在歷史上舉足輕重的攝影家，包括布列松、亞當斯、伊凡斯、威斯頓和約爾‧邁耶羅維茨（Joel Meyerowitz）等人，他們都做了這份功課，而這裡便用上了他們的精闢分析。

以「攝影」這個名詞來概括描述，似乎表示許多類型的主體和製作影像的方式一致，但實際上，拍照過程中的相似處並沒有那麼多。人們運用許多不同的方式拍照，他們或許擁有共通的相機軟硬體科技，但相同處也僅止於此。在無法預料的情況下臨機應變地拍攝，或是精心建立攝影工作室以得到全面控制，攝影家在這兩種情況之下的創作和構圖方式，簡直是天差地遠。兩者的目標都是一幅設計完善的影像，但過程卻不一樣。街頭攝影和新聞攝影裡的臨場反應，都得依賴直覺和經驗，而時間越久，經驗越多，越能改進整體反應。不論如何，這樣的過程必須很短，通常沒有時間一步步按照邏輯來把事情想清楚。精心構思則和臨場反應完全相反，十分適用於靜物照和建築攝影。它速度較慢，而且攝影者要有思考能力和不斷質疑的精神。謹慎斟酌絕對不代表創造力較弱，只是把創作精力用在不同地方。

本章我將從探討臨場攝影開始；這正是考驗預感和技巧的時候。但更重要的是，要預先知道你在某種情況下能拍出哪一類照片。若景象本身不夠強，攝影家就要從我所謂的「常備圖庫」中找出適用的拍攝方法。這就像是腦中的影像庫，裡面裝著攝影家知道行得通且喜愛的處理手法。對我而言，它包括了我以前拍攝過而且滿意的畫面。我現在知道它們對我很有用，而我把它們保存在腦海裡。這倒不是要依樣畫葫蘆，而是當作設計模板，好應用在任何新的狀況。

PROCESS

THE SEARCH FOR ORDER
尋求秩序

所有視覺藝術的要素安排，都強烈依照藝術家的偏好而定，同時，我們假定世界所呈現的視覺感不但毫無秩序，還常常是一團混亂。攝影也不例外。事實上，攝影在組織影像上所費的心血，要比其他藝術更多，因為相機記錄的是眼前的每一件事。畫家可以從景象中揀選他要的部分，但攝影家必須削弱、縮減或隱藏他不想要的元素。攝影家在這方面的著作，也不斷強調這一點。1922年，威斯頓在剛投入攝影業時寫到，對攝影而言，風景太「混亂……太粗糙且缺乏安排」，他花了好幾年才克服這項挑戰。亞當斯寫道：「關於攝影構圖，我的想法是從混亂中創造形制，而非遵循任何傳統的構圖規則。」布列松稱之為「表面、線條和價值之間交互作用的嚴謹組織。只有在這樣的組織裡，我們的觀念和情緒才會變得具體，可以交流。」山岳攝影家葛倫・羅威爾（Galen Rowell）特別談到美國西南部死亡谷的一幅構圖時，一開始就寫道：「眼前的景象乍看之下非常雜亂……」他本來想走了，但想了一下又掉頭回去：「原本看來雜亂的區域，現在匯聚成強烈的斜線，因此我只要前後移動相機，便能構圖。」

我們已經在一到五章探討過如何讓影像呈現出秩序，而這項工作看似非常基本，以致於我們感興趣的都與做法及風格有關。但當影像元素似乎雜亂到難以組織時，該怎麼辦？我們之所以需要討論這一點，是因為從1960年代以來，大部分的藝術攝影的確挑戰了這些規範。這源於美國攝影家溫諾葛蘭和李・弗里德蘭德（Lee Friedlander）等人，而藝評人則稱之為「抓拍美學」[注一]（溫諾葛蘭痛恨這個名詞）。關於「非正式」構圖的主要論點是，非專業攝影家手中的相機，有時會產生「美

好的意外」，通常被我們認為歪斜的拍攝角度和差勁的取景，反而創造出有趣且意想不到的並置和幾何形狀。有時候，諸如手震和耀光之類的人為因素，也會製造出「美好的意外」。專家刻意製造出的拙劣構圖，可能也會具有藝術價值。

藝評人莎麗・歐克萊兒（Sally Eauclaire）對色彩形式主義攝影家艾格斯頓的評論，正是當時這種看法的典型：「從業餘抓拍漫不經心的裁圖、草率的對齊及不精確的曝光，艾格斯頓看得出來，他的手法能夠製造出迷人的對比，並改變那些老套的重點，這會產生強烈的效果。」到了後期，葛蘭姆・克拉克（Graham Clarke）在談到弗里德蘭德拍攝的《阿布奎基》（1972年）時寫道：「乍看之下，這似乎是一幅平淡而毫無特色的影像，但隨後便生出豐富且意義深厚的共鳴……它抗拒任何單一焦點，所以我們的目光在畫面上不斷游移，不會停在任一點，也沒有任何明確或最終的整體感（或任何單一的感受及意義）。」很顯然，他透過這些表面上明顯缺乏技巧的作品，反而證明了畫面的藝術價值。當然，「共鳴」和「意義深厚」顯然透露出藝評人並不想分析，而是要去喚起傑出觀看者的某種神祕洞見，邀請他們做出某種程度的參與。

這是他們的論點，不過邏輯有待商榷。誠如我們在94~97頁所見，照片裡的人為加工可以非常成功，但那是基於所謂「正確拍攝的影像」的認知。換句話說，它們只有偶一為之，才能順利發揮效用。故意不理會構圖和設計的原理，只能在概念上站得住腳，因為那實際上是在說：「這不是一張正常的照片。」而這其實是近年來抓拍美學的發展方向：一種對自我的質問。

紛亂中的結構

這是要展現一所幼稚園及裡頭的兒童，而且畫面塞進越多資訊越好。換句話說，這是一幅忙碌的景象——也許太忙碌了些。最明顯的變數是孩子的表情和行動，而照片是好還是普通取決於此，所以這也是我們的首要之務。我們先向一位工作人員做簡報，好讓他去安排孩子從事各種活動；之後就是觀察和等待了。

然而一如往常，設計能讓成果更上一層樓，誠如這組依時間順序排列的相片所示。最後兩張照片之所以能夠成功涵蓋所有資訊（桌子、活動、遊戲屋、孩子、老師），而圖形還是具有連貫性，正是因為畫面具有結構。這兩張照片最大的差別，在於最靠近相機的男孩的神態，及其神態所帶來的視覺價值。

1. 第一張照片是站著拍攝，目標僅在於拍下三大要素：師生、桌子，以及背後的瑞士農舍遊戲屋。成果還算清楚、可以接受，不過還可做進一步的改善。

2. 首先是繞著桌子走，以尋找最強的視點位置和構圖。除了遊戲屋以外，壁畫也是一個趣味點，偏偏一個孩子決定坐在桌子的另一頭。但這張照片在許多層面上都不夠好。照片裡的後腦勺太多；若要把男孩放在這些後腦勺之間，就得將左邊那片令人分心的空白木牆納入畫面；此外，孩子們畫畫的活動大多被遮住。

3. 下一張從桌子另一側拍攝，把壁畫拉近，試試看能否得出較連貫的畫面。桌面的彩虹圖案在上一張照片並不明顯。然而這裡不對勁的地方是，雖然我們使用廣角鏡頭，還是沒能把其他孩子納入視框。

4. 這個視點位置比較合理。前景的男孩、其他孩童，一直到後面小屋，建立了良好的深度感，而這讓眼睛有事可做：從畫面的一處移向另一處。但這還能不能繼續改善？

1

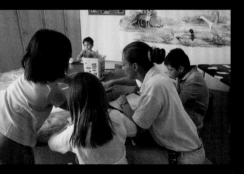

2

3

4

5

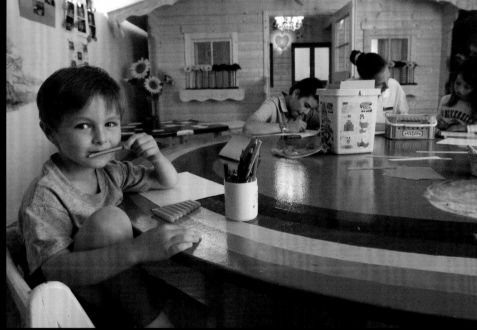

6

5. 相機擺低一點，這的確改善了畫面。原因有二。首先，這讓觀看者和孩子位於同一高度，比較有臨場感；其次，彩虹圖案因此更明顯。我們自始至終都使用同一顆廣角鏡頭，這讓構圖更有活力。

6. 男孩抬頭，然後在椅子上轉過身來。他的表情很好，能夠吸引觀看者的目光。事實上，最後這兩幅影像都很好，但男孩和觀看者的目光相交，讓這張照片更顯得截然不同。如果我們要分析這幅影像，那麼，男孩投向觀看者的視平線使之成為最強烈的注意焦點。臉孔一向占有很強的視覺比重，所以即使畫面裡有各種鮮豔色彩，另外三個注意焦點仍是桌子另一端的三張臉孔。桌子的曲線主導了畫面的走向，彩虹的顏色和24mm等焦距鏡頭的變形效應，讓效果更為強烈，而臉孔、黃色的盒子和藍色的窗戶，則為視線提供暫留之處。觀看者的目光被這結構帶領著環繞一圈之後，便會在照片上任意遊走，審視各種細節，但最終一定會回到男孩臉上。

值得注意的是，許多這樣做的人都認為自己是藝術家而非攝影家，只是手上剛好有台相機。這是以攝影來表現概念藝術，亦即以概念取代技巧。了解這一點，有助於我們定義「拙劣構圖」，儘管大部分的傳統攝影家都不喜歡它。當然拙劣構圖也是藝術，但我認為它並不符合攝影的準則。

在此處的重點是，藝術攝影越來越有自己獨特的範例和修辭，甚至語彙也自成一格。它的目標和理想逐漸與專業或業餘攝影分道揚鑣。這不是批評，只是觀察的結果，而這影響到這兩大陣營要如何和彼此打交道。理解這一點，一些藝評人的評論就比較不會令人困惑。1997年，葛拉翰·克拉克（Graham Clark）在牛津藝術史系列的《照片》一書中說道：「布列松的問題在於，他的影像讓挑剔的眼光無所適從。」又說：「溫諾葛蘭有能力凍結瞬間，卻無法讓瞬間靜止。」對攝影家而言，這兩句話都近乎荒謬，然而一旦我們了解這是藝評的修辭，而且對象完全不是攝影家，問題便迎刃而解了。布列松的影像當然不會讓攝影家的目光無所適從；反之，我們仰慕他的完美技巧。

▶ 蜻蜓

在天然棲息地發現的昆蟲，鮮少會呈現出井然有序的影像，但是當機會出現時（像是這隻駐足在葉尖的蜻蜓），取景和相機的位置可以創造出秩序感。我們首先選定位置，拍攝一張正視蜻蜓的照片；接下來，在視框中納入另一片相同的葉子，讓畫面有些變化。

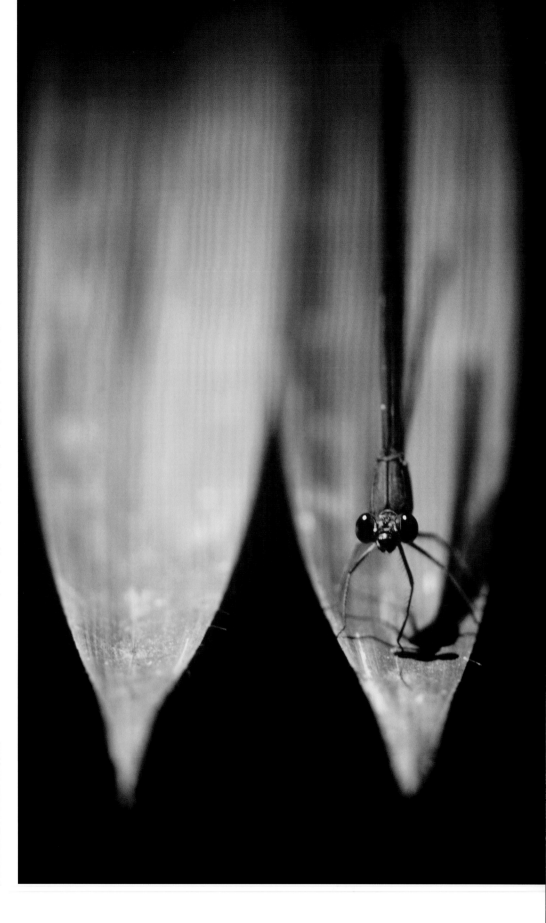

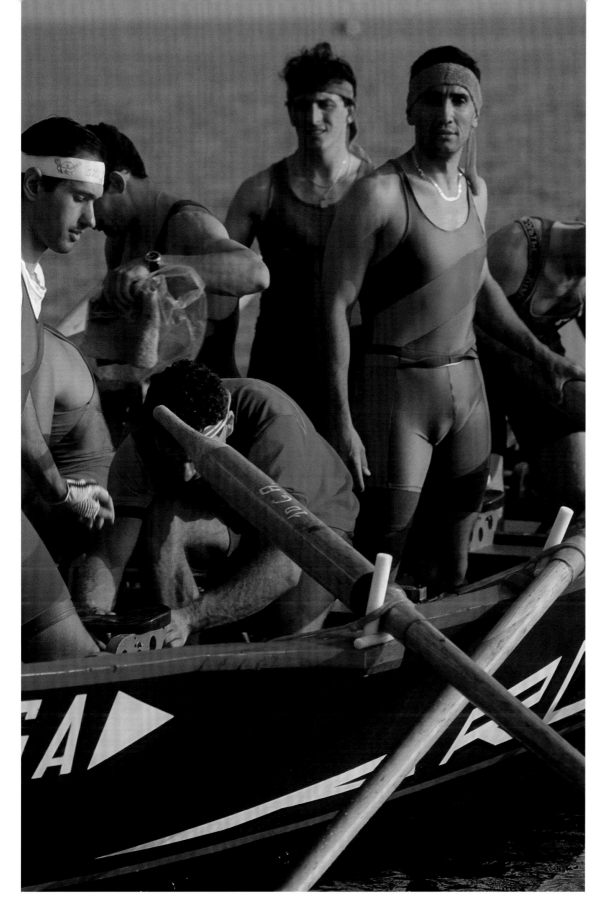

◀ ▲ 划船隊

一群義大利划船選手正準備參加划船大賽，用中長鏡頭拍攝。色彩和陽剛之氣主導了畫面，而較長的焦距有助於它們的壓縮和集中。這裡面臨的仍是結構的問題，而有好一段時間，一直沒什麼好鏡頭出現（右上）。然而當這群人進行準備工作時，隨便亂掛的交叉船槳似乎能為畫面帶來秩序（右下）；將鏡頭左移之後，終於完成最後的畫面（左）

HUNTING
獵影

找出一個能讓畫面變得有意義的場景，這個過程在主流攝影中至關重大。場景控制得當時，的確可以創造出某些有意義的影像。首先是藉由想像，然後再加以組合、移除，做一些有形的改變。但若情況不受攝影家控制（像是都市裡的街頭百態），這些飽含潛力和未知數的影像，就有待觀察者和真實世界之間獨特的互動，把它們組合起來，而正是這一點使攝影在視覺藝術中獨樹一幟。

要了解這項過程，就得用上知覺心理學了。即使知覺心理學至今仍有許多不同理論，最主要的還是19世紀德國醫學物理學家赫爾曼‧馮‧赫姆霍茲（Hermann von Helmholtz）的主張。誠如20世紀英國生理學者理查‧格列高里（Richard Gregory）的說明，知覺心理學認為大腦會主動詮釋眼睛收到的感官訊息，也會提出假設來解釋這些訊息所代表的東西。現在，攝影讓知覺向前邁進一大步，創作出永恆的影像。攝影家不僅得精準地去感受，還得試著讓這個感受「符合」他們知道（或相信）會行得通的連貫影像。

身為攝影家，你基本上是從一連串流動的事件中「獵取」影像，卻又要符合自己創作的需求。這是報導或新聞攝影的本質，而我想從這塊最困難、最捉摸不定的領域開始，因為在我心目中，這是最純粹、最基本的形式之一。而正因為要做得好是如此困難，所以它受到專業攝影的高度推崇。有些人甚至以為，這是創作型、表現型攝影的極致，因為它完美結合了世界的真實面貌和攝影家之眼。

我們常常找不到一個可以起頭的影像。這不是站在已知的有利位置上拍攝自然美景，反倒比較可能是站在都市裡某個亂七八糟的街頭巷尾。沒人能擔保你四處走動之後就一定有收穫，然而一旦有所斬獲，一定完全出自你的選擇。這裡頭會有很多你自己的決定，因為這不僅是一場「狩獵」，獵物（最終影像）也完全由你選擇。在一幅成功的影像裡，主體並不知道自己上不上相。

這種涉及人們日常生活、未經計畫的臨機拍攝（你可以稱它為街頭攝影），讓攝影家完全融入日常生活的不確定性和驚喜。基於此，你可以宣稱這類攝影形式的純粹，不過這樣的聲明顯然相當籠統，也頗具挑戰性。這個論點的立場是，攝影的本質在於它是透過光的運作，直接和真實世界發生關連。不論我們怎樣使用相機，它拍攝的都是鏡頭前實際發生的事情。沒有重播，也不能回頭，而透過任何正常的快門速度，捕捉到的都是單一地方的一個瞬間。如同布列松所寫：「……對攝影家而言，逝者一去不回。那便是我們這一行焦慮和力量的來源。」基於這一點，當攝影家必須對發生的事情做出反應，卻無法經由指導或安排來提高勝算時，難題就來了。這就是街頭攝影具有純粹性的原因。

少數幾位報導攝影家曾解釋他們的拍攝方法，他們往往愛用狩獵的比喻。這裡又得提到布列松，他是這類體裁的大師：「我成天在街上徘徊，感到緊繃不安，準備隨時撲上前去，決心要『捕獲』生命——把生命保存在活著的當下。最重要的是，對某種正在我眼前展開的狀況，我渴望將它的全部精髓捕捉起來，表現在單一照片中。」在紐約以街頭攝影起家的邁耶羅維茨則說：「精采的事物都在外面。我每天待在辦公室裡，往外看著三十幾層樓以下的街上活動，都會希望自己就在外面。所以當我第一次拿到相機，自然便直接走上街頭。那就是溪流，魚兒都在那裡。」

不足為奇的是，這種街頭攝影也帶有肢體伴奏。報導攝影是動作很激烈的活動，而獵影的過程常常涉及一種「舞蹈」。約爾‧邁耶羅維茨曾經在不同的場合中觀察布列松和法蘭克工作。關於布列松，他寫道：「太驚人了。我們往後站開幾步，看著他。他是令人渾身戰慄的芭蕾舞者，穿梭在人群中，把自己往前推、向後扯、拉轉過身。他渾身上下都是默劇演員的特質。我們馬上就學到，你可以隱身在人群中，也能像鬥牛舞者一樣揮舞手臂。」關於法蘭克，他說：「最讓我感動的一點是，當他拍攝靜物照的時候，還是一直在動。這在我看來有點衝突：你可以一邊不斷移動、起舞、保持活力，一邊卻能慢條斯理地進展，然後又突然結束一切。我喜歡那種肢體性。」杜瓦諾甚至為此道歉：「我有些慚愧，我的步伐和手勢亂無章法。我往這邊走三步，那邊走四步，我回來，又再離開，我想一想，我回來，然後突然衝出去，接著又再回來。」

▶ 獵影過程的理論模型

根據格列高里對知覺的論點，我們會以概念和知覺知識，主動解決呈現於視覺訊號中的疑問。心智會一直嘗試將訊號組織成意義，而知覺的歷程即是不斷進行假設。換言之，知覺的結果，是將由外向內傳入的訊號，運用一些特定的組織規則，反向由內而外做出添補的歷程。在這個模型裡，我們可以把最終的照片影像看成「創造性知覺」。也就是說，知覺用攝影成果來結束。

常備圖庫

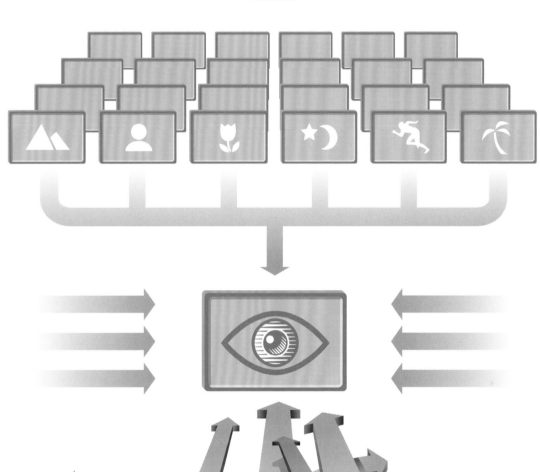

鏡頭焦距

鏡頭光圈

聚焦與景深

感光度設定

白平衡

快門速度

景象呈現的各種可能

這裡的主體是蘇丹政教領袖薩迪克・馬赫迪（Sadiq al-Mahdi），他參加一間清真寺的週五祈禱。此時，馬赫迪正要離開寺院，四周都是他的擁護者。如果一切順利，這是個良機，可以捕捉旁人的姿勢和表情，表現出他有多麼受人尊敬。在第一張照片裡（1），他前面有人領路，這只是在試拍測距，熱一下身。我重新調整位置，站得更靠近出口（鏡頭外右手邊），希望能多爭取到幾秒鐘拍攝。過了整整一分鐘之後，我在新位置拍下了第二張照片（2），畫面裡還是有其他人。我將焦距從17mm稍微調整到20mm，使視框緊貼在頭部上方。我看到敞開的門襯托出最右方支持者的側臉；在構圖上，這扇門是個很有用的句點。現在一切準備就緒。

一分鐘不到，馬赫迪就現身了，我開始拍攝（3）。我現在最在意的，是能否清楚拍攝到他的臉，而不會被任何從畫面左邊走來的人擋住（這很可能會發生）。我把鏡頭拉回到17mm，以確保能拍下整個畫面。一秒鐘之後，我把鏡頭向右追，拍下了第四張照片（4）；但效果不是很好，因為馬赫迪的手舉了起來準備握手，擋到他的臉，而站在前景左方的人則顯得很突兀。最後一張（5）的運氣好得不得了；一秒鐘之後，我繼續把鏡頭向右追，停在右邊的人物側臉上（正如我所料），而很幸運，所有人的位置都很恰當。右邊的人做出祈禱的手勢，後面那個人的手放在胸口，左邊是馬赫迪的兒子，穩住視框的左邊。

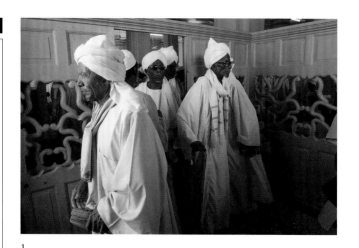

3

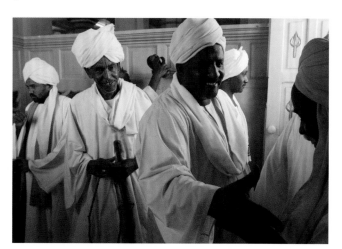

2

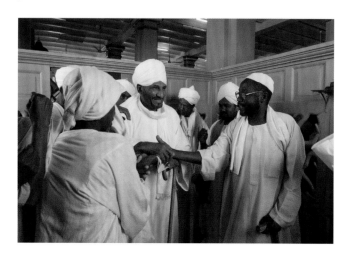

1

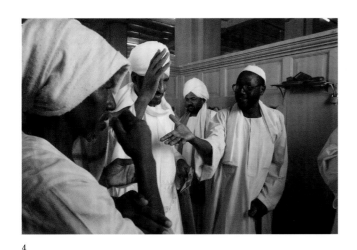

4

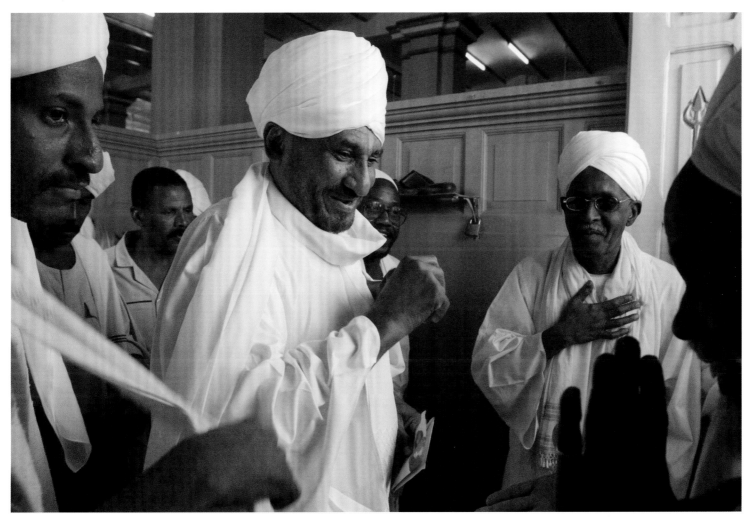

5

這個例子很有用，因為它相當簡單，專注拍攝單一主體，而且結果很成功。很顯然，我是確定了視點位置之後才開始拍攝，但這裡都是未經刪除的影像（有時我會當場刪除照片，以免占用記憶卡），所以留下了足夠的紀錄，而可交換影像檔案（EXIF）的資訊則提供準確的時間和各種設定。主體是一位日本托缽僧，在東京一個忙碌的車站入口化緣，我在離開車站時瞥見。這引起了我的興趣，因為我曾是電影「天地玄黃」的工作人員，裡面就有一個類似的僧侶，但我還不曾在現實生活中見過。畫面的趣味顯然會來自新舊並陳，因為這樣的僧人在現代日本很罕見，代表著與東京大都會街頭活動格格不入的文化價值。一開始的迅速反應和評估約略如下，不過不一定是照這樣的順序：

* 與環境成鮮明對比的罕見異國情調。
* 需要找到能夠提供清晰畫面的相機位置，因為托缽僧的服裝和整體外貌都很陌生，畫面一定不能令人困惑。也許側面照會是最好的做法。
* 他會不會很快就走開？我有多少時間就定位、調好焦距？
* 輪廓將是關鍵，也許幾乎照成剪影。有廣告燈箱從背後打光，可能可以幫我做到這點。
* 用較長焦距的理由有二：如果要用並置的手法，長焦距的效果通常比短焦距好，而且因為我可能得等上一段時間才能獲得並置的畫面，從遠處拍攝總是比較有禮貌。
* 若要拍出禪道傳統和現代消費主義並置的畫面，也許廣告燈箱就夠用了，但也許我的運氣會更好，能夠找到一個對比更強烈的路人。

* 自動白平衡沒有問題（因為我拍的是Raw檔，後製時很好調整）。
* 要能夠迅速更換鏡頭（目前裝上的是廣角變焦鏡頭），並且確保防震功能已經打開。
* 無需將ISO100提高，因為此時的現場照明允許用光圈5.6搭配快門速度1/160~1/100秒。

這些想法一個個冒出，而我在幾秒鐘內，便已展開初步行動，移到一旁視野清晰的位置，然後更換鏡頭、檢查所有設定。這個大廳裡熙來攘往，常會有路人擋住視線，但這點我還能應付。下一個問題是取景。僧人的雙腳似乎很重要，那意味著要拍全身照，但把地面也拍入，構圖可能會不夠簡潔。我得稍微調整位置，好讓僧人的頭和後面的廣告燈箱並陳，這花了我幾秒。開始拍攝。

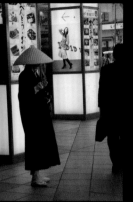

00:00

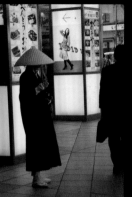

00:27

0分0秒─0分27秒
先從填滿直幅的視框開始，把24-120mm變焦鏡頭設在100mm。將鏡頭往後拉到75mm，再試拍一張。

00:38

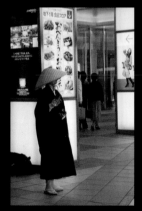

00:41

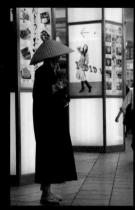

00:52

00:57

0分38秒─0分41秒
看到右邊的時裝燈箱廣告；也許能做出更有效的並置。稍微往左前方移動，重新取景。

0分52秒─0分57秒
蹲低一點可以拍入較少的地面；我蹲坐在腳跟上。拍攝進行到57秒時，一個拿著手機的男人走過來，他的側影從右邊快步走入視框中。沒有時間準備，只好按下快門，希望這兩個人物（僧侶和男人）在畫面裡是分開的。

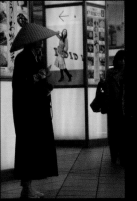 01:20

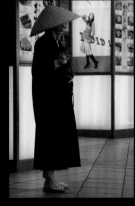 01:27

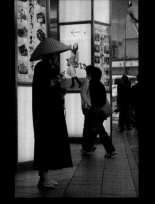 01:39

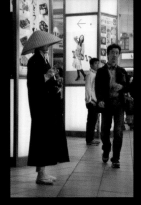 01:54

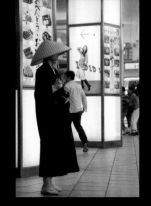 01:59

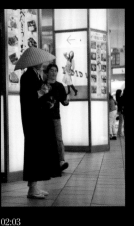 02:03

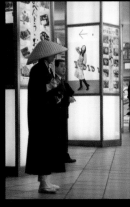 02:07

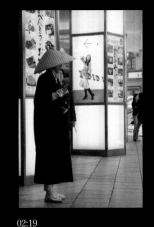 02:19

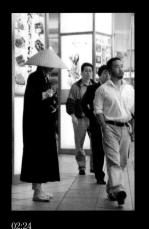 02:24

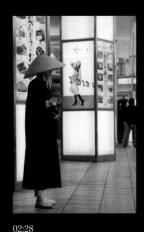 02:28

1分20秒─2分28

前面那張照片讓我更用心考量往來的人潮，還有把手機拿來跟僧侶並置，好增加吸引力。人們一個個往相機右邊走，經過托缽僧前方，每個人都能給我一兩秒時間準備，也許我會拍到一些有意思的東西，儘管我還不知道那會是什麼。我剛剛發現到，從左右兩側走入前景的行人會更難預料，而且還在畫面中形成剪影。我絕對不想讓任何人看向我，但由我選定的位置看來，我也束手無策；所幸日本人在公共場所通常都會避免和別人目光相會。但是到頭來，視框右邊（僧人面前）都沒有什麼有趣的東西經過，所以我不再等待。沒有具異國風情的人物。

拍攝進行到2分24秒時，三個人排成一列，以堅決的姿態直直走過托缽僧面前，瞧也不瞧他一眼（就跟其他人一樣）。也許這畫面會不錯，但我還是不太確定三人中有沒有人朝著鏡頭看，在拍攝當下也沒機會確認。我另外有約，於是開始想，我只好用手邊已經拍到的照片。亞當斯寫道：「……我一直謹記威斯頓的話：『如果我在這邊等著某種事物，我可能會錯過那邊更好的東西。』」所以，我拍下最後一張「乾淨」的照片，然後放大前面那一張來檢查，看看有沒有人盯著我看。幸好沒有。當我抬起頭來，托缽僧已經走了。

結果我有三張照片可選：一張沒有路人的「乾淨」照片，一張有男人講手機的側影，第三張則是三個男人成隊走過。接下來的幾個禮拜，我越來越喜歡那張男人的側影。我下一本書的藝術總監也是，但她說這張照片必須裁掉很多畫面，才放得進書中，這一開始讓我很洩氣。照片若是為了出版而拍攝，總是要對這一點討論和爭執，因為書籍和雜誌的開本自有其圖形動感。可惜他的腳不見了，但仍能傳達出影像的重點。因此最後的分析是，到頭來我們選用的照片，它不但拍得很倉促，而且多少是出於意外。其餘時間都花在改進上，但未果。不過這也是家常便飯。

REPERTOIRE
常備圖庫

前面幾頁提到的獵影模型，在實務上很重要，因為它們可藉由「常備圖庫」來加以分析。就算拍攝所涉及的視覺過程太過急促，因而無法在當下仔細考慮，但當你放下相機，就可以回顧這個腦海中的圖庫。

根據知覺心理學的「現行」理論、我和其他攝影家的交流，以及分析我自身經驗，我得到的看法是，大多數攝影家在攝影時，腦中都帶著一套自己喜歡的影像類型。此處展示了一些圖例，以為示範之用，不過我完全了解，圖例太過明確具體也會有危險。常備圖庫實際上不會以一堆影像的方式現身（至少對我而言不是），而比較像是一套可能的構圖，你可以將之稱為模板或圖式。你十之八九不會有全然的自覺，所以這些圖例可說是太過確切具體。不過，把這一點謹記在心，將這些圖例視為一些特定原理，屆時看看哪一個比較適合拿來運用在拍攝情境上。

當然了，這些圖例都是取自我自己的常備圖庫，而這也正是我最先想到的二十幾個例子。這裡的圖解有點像是速記，而一旁的照片則是拍攝實例。如你所見，類似180頁那幅兩位緬甸和尚的影像，至少符合兩種可能圖解。我想，大多數影像都符合好幾種可能圖解，而你可以玩一種類似接龍的遊戲來練習：一種圖解可以套用在一幅影像，而該幅影像又讓人聯想到另一種圖解，不斷接下去。

削去邊緣的太陽

圖形與背景

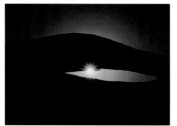

廣闊的天空

分開的形狀

填滿視框

偏離中心

明暗對比

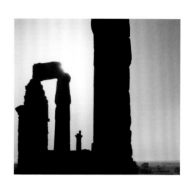

延遲

走入

倒影

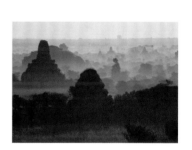

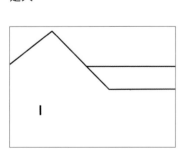

地景裡的圖形

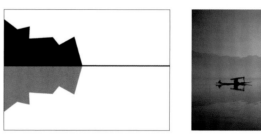

堆疊的平面

影子

快速拍攝時若要有很高的成功率，「已知有效的影像」圖庫是其中關鍵，但是要利用這圖庫，需要一些技巧，從實用的到觀察而得的都有。我甚至不太願意稱它們為技巧，因為這樣的名詞暗示著要有清楚明白的程序，然而，有些技巧其實很難描述。我們在此所尋求的，是倏忽即逝、難以預料的情況下所需的戰術：如何準備，還有如何利用機會。讓我們再次回到布列松，他於1957年說過：「攝影和繪畫不同，當你在拍攝的時候，會有那麼短短的一刻算是創作。你的眼睛必須看到生活本身提供給你的構圖或表達，你還必須憑直覺知道該在何時按下快門。」他又說，機會一旦失去，就永遠不再，而成了值得記取的教訓。

我想得出來的準備事項有四類：相機的操作、觀察、熟悉構圖技巧，以及心態。最直接的準備，可能就是靈活地操作相機。如一位攝影家所說，要讓相機變成肢體的延伸，就跟任何慣用的工具一樣。以157頁所示的獵影模型而言，這意味著練習圖中的「側向」輸入，好讓運用相機的速度越來越快。第二類準備則是，藉由持續的注意和警覺，發展出更敏銳的觀察力，用來觀察人物和事件；換句話說，就是「狀況警覺」（這原本是航空用語）。這隨時都可以練習，也不需要用到相機。第三種是構圖技巧，試試本書所述的所有選擇，然後決定哪個最適合自己。最後是心態，這也許是四者中最困難，也最難捉摸的。心態是非常個人的，你必須找到方法讓自己保持警覺、與拍攝相融無間。

還有其他更奧妙的準備方法，其中可能值得注意的是禪宗。布列松坦承佛教影響了他的工作方式：「不論我們做什麼，眼和心之間一定有種關係。我們必須本著純粹的精神來面對主體。」他也強調，拍攝人物的目的，應是展露他們的內在面孔。他特別指出尤金‧海瑞格（Eugen Herrigel）所寫的《箭術與禪心》一書。海瑞格是德國人，他描述自己為了進一步了解禪學而跟隨箭術大師阿波研造學習箭術的過程，書的篇幅雖短，卻是影響深遠。他的論點是，箭術在瞬間發揮強烈集中的技巧和專注力，以求準確命中，這可以提升精神上的專注，並培養「看見真實大自然的能力」。箭術和臨場攝影之間的相似處，昭然若揭，不論在企圖達到的目標或是專注的程度上，都是如此。禪學訓練所教導的方法，讓人躍過斟酌和概念化所造成的阻礙，另闢蹊徑。

話雖如此，真正的禪師可能會認為，用禪學來改進攝影真是對禪的濫用，而且膚淺至極。不過，大多數攝影家都曾經表示，在拍攝時，他們體驗到自己的意識和現實之間有一種幾近靈性的交流，這種交流無疑已經距離禪的精神不遠。法蘭克談到自己與主體融為一體：「我看到一個人，他的臉孔和走路的方式引起我的興趣。我就是他。我想知道會發生什麼事。」梅茲克則說：「在製造影像的時候，在我們之間有一股流動。」

二十世紀著名的禪學宗師鈴木大拙為海瑞格這本書撰序，他寫道：「如果一個人真心希望成為某項藝術的大師，技術性的知識是不夠的。他必須要使技巧昇華，使那項藝術成為『無藝之藝』，發自於無念之中。」想想我們在獵影及取景時的本能和直覺，這的確適用於攝影。禪的目標之一，便是洞燭機先，並且使自己順應未然，而這當然和攝影有所關聯。

這裡有個重要的概念叫做「放空」，亦即在習得技巧並多加磨練之後，讓心思一片空明。在箭術裡有一本古老的手稿《吉田豐和圖書》，書中有篇關鍵文字列出了這些技巧，然後說我們並不需要這些巧技，但它還繼續說道：「不需要並不表示它們一開始就用不上。一個人一開始什麼都不知道，如果初學者最初沒有全盤學會……」等等。

海瑞格在他的書末也下了這樣的結語：門生一定要發展出「新的感官，或更正確地說，對他所有感官產生新的警覺」，這能讓他反應的時候無需思考。「他便不再需要全神貫注的觀察……他可以看到、感覺到將要發生的事……這才是最重要的：不再需要有意識的觀察，反應就能迅如閃電。」這一切都能直接應用在臨場攝影上，尤其能解決一個相當常見的問題：在拍攝時企圖思考所有構圖和技術問題，反而和一些畫面失之交臂。

這種訓練包含兩種練習。首先是技巧的學習與運用，包括第一章到第五章列出的所有技巧。其次是練習與情況和主體保持直接的聯繫，同時掃光心中那些慢吞吞的斟酌，像是「我該把這個放在視框的哪兒才好？」或是「這條輪廓跟視框邊緣應該要靠多近？」總而言之，整體的過程是「學習、放空、反應」，或至少該是「學習、放在一旁、反應」。

在《箭術與禪心》裡，大師宣稱：「別想你該做些什麼，別考慮該如何做到！」海瑞格在經過無數次反覆練習之後，獲得技術上的技巧，然後再學著超脫，他寫道：「在執行任務之前，藝術家喚起這股沉著的心境，並經由練習來確立這心境。」

▲ 印度加爾各答街頭

在街頭攝影中，印度不僅以熱鬧和生氣勃勃而聞名，街頭行人極端警覺，更是一絕。如果想拍出一張沒有人盯著相機看的照片，幾乎只有一個方法，就是在心中先取好景，然後舉起相機，一口氣拍完。

▲ 高棉舞者

一群傳統高棉舞蹈的舞者，正在為吳哥一座寺廟的表演熱身。當時的情況讓我們有時間用相機來探索，而因為一般的梳妝打扮相當容易預料，我所找的正是像這樣奇特而毫不矯揉造作的瞬間。

▶ 捧著掃帚的女孩

拍攝這張泰國女孩捧著傳統掃帚的照片時，時間非常匆促短暫，所以我幾乎不知道取景是好是壞。當時我還專注在另一件事上，從眼角瞥見她在我背後快速移動，所以只來得及立時轉過身來拍攝，完全無暇思考。

拍攝情況越不在你的掌握中，知道接下來可能會發生什麼就越可貴。這雖然跟攝影工作室內作品以及其他類型的擺拍大抵無關，在報導攝影裡卻非常重要。預測是比拍照還要深入的技巧，而且主要來自於觀察和對行為的了解。把它用在攝影上面有其特別的優勢，因為目的不僅是要弄清楚情勢的可能發展，以及人物可能會有的反應，更包括拍出來的平面效果。對頁的例子是蘇丹南部的牛營，顯示的正是這樣的組合。我們的目標，一定是將事件轉譯成有組織的影像。誠如布列松所說：「拍照意味著，在同一時間與間不容髮的片刻內，認出兩樣東西：事實本身，以及賦予這項事實意義的嚴謹視覺結構。」

因此，預測分成兩種。一種是關於行為與動作，還有事物越過視野的方式，以及光的變化。這一點可以經由專注、留意和練習來加強。另外一種是圖形，亦即預測形狀、線條以及第三至五章所提及的其他元素如何在視框中移位、結合；加強這一點的方法，就是盡你所能背下最多的影像構圖類型；換句話說，便是要熟記162-163頁的常備圖庫。

關於行為這方面，雖然情況不一而足，卻有幾種明顯的型態。有一種普遍的情況，法國報導攝影家羅伯特·杜瓦諾（Robert Doisneau）描述得特別好：「通常，你發現一個景，這個景早就喚起人們的某種感覺——可能是愚蠢，或矯揉造作，也或許是迷人。所以你有了一座小小的戲院。那麼，你只要在這座戲院前面等著演員現身就行了。我常常這樣做。這裡有我的舞台布景，那我就等著。我在等些什麼？我自己也不確定。我可以在同一個地方待上半天。」有一種特定的型態是，只要某個元素（像是一個人）移入特定的位置之後，視框內的畫面就完成了。另外一種則把重點放在主體上，你已經發現這個主體，但這主體還不足以構成照片的畫面；試想在野生動物攝影中，你發現了動物，但要等牠進入某個特定的景象中，才能按下快門。在拍攝人物的時候，面部表情和手勢又自成一類。

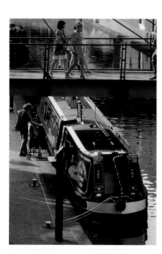
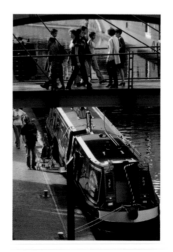

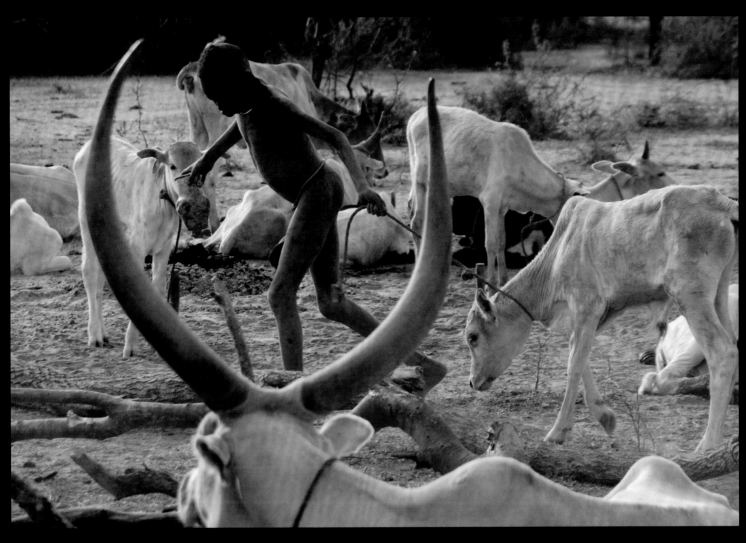

1

2

3

1. 我發現這個男孩拉著小牛走。這可能是張好照片，不過得看他要做什麼、會經過哪裡。

2. 我朝他的走向往前看（在左手邊），猜他可能是要帶小牛去找母牛吃奶，但當我的目光移向母牛時，發現途中有一對非常漂亮的牛角。這個男孩會不會走到一個位置讓我把他框入角中？如果會的話，這張照片還會有個附加價值：點出牛的重要性。

3. 我很快就看出兩件事。其一是我得走向右前方，好拍出夠大的牛角（並適當調整焦距）。另一點是這對牛角下面的牛頭，可能會在男孩經過時往右轉。我就好定位，很幸運，這頭牛也真的把頭轉過去了。

預測

當我們把拍攝時間稍微拉長，那麼，在單純應變之外，我們就有可能進行探索。儘管你可以理直氣壯地主張，臨場攝影是一種快速的探索，但若時間比較充裕（如這裡的例子所示），思考可能會更有條理。

探索有不同的類型。第一種：主體是輪廓清晰的物體，而你有足夠的時間在它周圍移動，或移動它，以尋找不同的角度、光線等。這通常出現在靜物攝影，但就像對頁所示，這也適用於外型獨特的物體，例如建築物或人。第二種：主體大致上是個地方，而攝影家在這地方四處走訪。其大小範圍可以相差甚遠，小自花園，大至國家公園不等。第三種：某個地方在一段時間內發生的狀況，換句話說，這是一個延長的事件。舉個例，這可以是一場足球賽、街頭示威，或者某種儀式。我們還可以把這些狀況分成實體、空間和時間三大類，只是這些分類常常會重疊，以右頁風車照片為例，就是部分實體、部分空間。

探索的方法更是五花八門，而且有可能利用到我們早已探討過的所有構圖方法。觀景窗（或者數位相機的液晶螢幕）是主要的工具，而要拿著相機探索，最常見也最有用的方法之一，便是一面移動、一面從觀景窗往外看，以觀察取景和幾何圖形的連續變化；換句話說，就是主動取景。

對於靜態的主體（而非事件），基本上是透過空間來探索。要改變照片的實際透視，就得改變視點位置；意思是說，視點位置會影響景象中各個部分彼此間的實際關係。因此，這麼做是否有效，取決於你移動時能看見多少景象，而廣角鏡頭自然比較有利——只需稍微改變視點位置，就能明顯改變影像。若要做出並置效果，遠

距鏡頭非常好用。並置效果是由視點位置所控制，但是當你使用望遠鏡頭時，需要移得更遠才能看到關係的變化。變焦鏡頭還有額外的變數，在繞著景象移動時還得同時調整焦距，因此情況常常會變得太過複雜；也就是說，變化的層次太多，以致無法得心應手地處理。

拍攝物只有一個的時候，視點位置決定了它的形狀和外觀。往它移近會改變它各個部位的比例，如風車系列照所示。它的圓形底座在遠距照裡幾乎看不出來，但在距離最近的照片裡卻占去了整棟建築的三分之一，而且形狀與風車葉片的斜線形成重要的對比。繞著主體移動，會出現更多變化：正面、側面、背面，還有頂部。

視點位置以兩種工具控制物體和背景，以及兩個或更多物體之間的關係：位置與影像尺寸。光是將兩個東西放在同一個視框內，就暗示了兩者之間有某種關係，這是個重要的設計工具。這關係取決於要看到它們的是誰：一位攝影家認為重要的關係，可能會被另外一位忽視，甚至連看都沒看到。170~171頁的雅典衛城組照，正是典型的例子。在日出時用望遠鏡頭拍它的獨照，刻意把它和周圍環境分開，故意不拍入任何關係，盡可能造就一種永恆的畫面：雅典衛城歷史版。相形之下，最後的景象特意強調並置：雅典衛城和一座現代都市之間毫不浪漫的關係。

即使攝影家不想再多費工夫，還是常會有種責任感，務求面面俱到。布列松說，即使攝影家覺得自己已經拍下最有力的一張照片，「你還是會不由自主地一拍再拍，因為你無法預知眼前的情況和景象究竟會如何發展。」此外，當然你也禁不起任何

疏漏，因為眼前的情況永遠不會重來。

最後，探索得有個限度，這意味著攝影家必須選擇停手的時刻。這向來都不簡單，因為它涉及兩點考量，第一是決定你在何時已經用完了所有可能性（攝影就跟許多活動一樣，受制於報酬遞減定律：花的時間越多，得到的效益就越少），第二是把時間用在繼續前進、尋找另一個主體上，是不是會更有用？

改變廣角鏡頭的視點位置

這裡的例子是一座鄉間風車，所用的20mm鏡頭具有極短的焦距，以及強烈的廣角效果。

1. 我們從中距離景象著手，距離不到90公尺。風車的白特別醒目，而為了保持簡單的圖形元素，第一張的取景摒除了周遭景物，拍出一張高對比的藍白影像。天空的湛藍應該和風車形成強烈對比，而結果也的確如此。白雲和風車所共有的白，看起來可能會有利用價值。不過這張照片到頭來只成功了一半。風車是對稱的，因此我把風車放在視框中央，但它和兩塊雲團的平衡卻不盡理想。另外，為了避免拍入周遭景物，我把風車放在視框下方，這麼一來，天空所占篇幅就太大了。

2. 第二張照片的比例比較正常，結構也比較細緻。意圖和第一張照片相同，但結果更好。視點位置比較近，所以風車在視框內占去較多的空間；風車偏離中心，讓元素間呈現更好的平衡；視點位置往右移，讓風車恰好位於雲團之間的空白。

3. 對稱影像仍有其潛力。為了充分利用這點，我把視點位置改到正對風車的位置。為了將雲團從畫面中除去，我往前靠近，如此一來還拍出底座的有趣變形。底座的曲線與上方的三角形結構形成賞心悅目的形狀對比，且仍然有助於整體對稱。

4. 相機位置從這張照片開始驟變，以拍出盡可能遠眺的景觀，但仍然把焦點放在風車上。這是利用廣角鏡頭來加強空間深度的典型方法，在景深的範圍內盡可能拍出最多的前景。為了達到這一點，我們把相機的位置放低，讓風車高掛一角。

5. 和前一張照片的位置相同，但將相機俯仰，壓低地平線在視框內的位置，拍出天空和樹木華蓋。

6. 最後一張照片，基本上屬於同一類型，但位置更好。我選擇一個新的視點位置，拍出更多前景的特殊細節，讓前景更加突出。

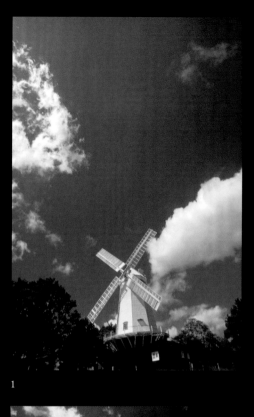

1

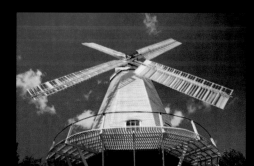

4

2

5

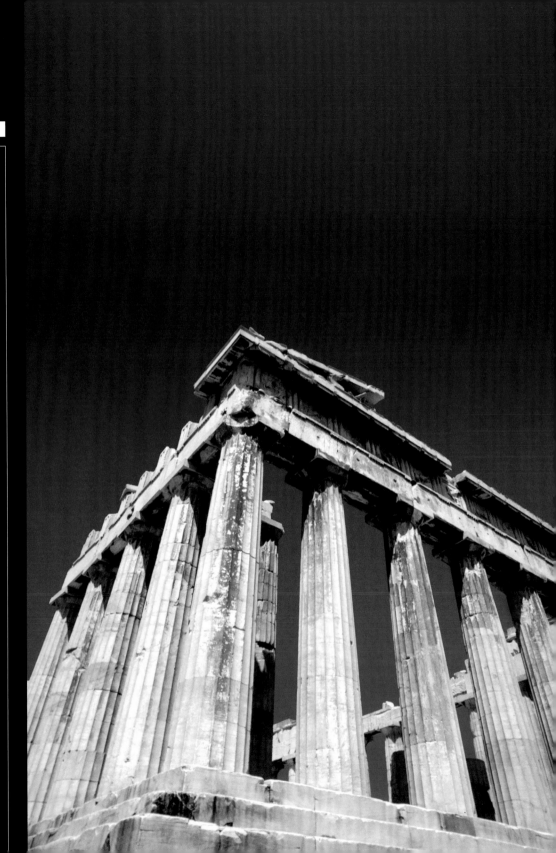

變視點位置與鏡頭

比例的拍攝為期數日。我從每個有用的視點
位置拍攝雅典衛城，尤其是帕德嫩神廟這座
立於中心的建築物，並選擇適合各個景致的
焦距。為了能充分運用焦距的極限，找到一
個位置能從遠方看到主體，就變得很重要。

.第一張照片是從近處以20mm廣角鏡頭拍
攝，而且特意造成強烈的圖形：三角形。
這是利用廣角鏡頭來誇大的垂直線。

.第二張照片從理想的中距離拍攝：一大早
在空中飛行的直升機裡。此舉當然是大費
周章，而這只是從不同高度和角度所拍下
的眾多照片之一。

然後是遠距照。近距離畫面是在摸索形狀
和線條，中距離畫面則比較偏重記錄，第
三張照片刻意要為衛城營造出浪漫的情
調，使它完全獨立於現代環境之外。為了
達到這一點，我們用望遠鏡頭來選擇特定
的景象，而黎明的曙光則把我們不需要、
屬於現代的細節藏入剪影中。在同一個
視點位置，但使用更長的焦距，我們得以
探索圖形的可能性：這些主要是塊狀的色
調，以及水平和垂直線。

.下午，在同一地點，採用另一種方式，以
廣角鏡頭拍攝，讓四周景色圍住衛城，配
上大幅天空。雖然衛城在視框中看來很微
小，亮白的石材讓它鶴立雞群。這種運用
前景的手法讓整座城市在整體場景中顯得
很渺小。

.最後，為了和現代雅典形成明顯的對比，
我們另外選了個視點位置，好拍出那些平
凡乏味、環繞衛城的街道，在構圖上也讓
它們特別醒目。我們使用標準鏡頭，好讓
人覺得這是一幅平常的景象，就像是路人
經過時可能瞥見的畫面。

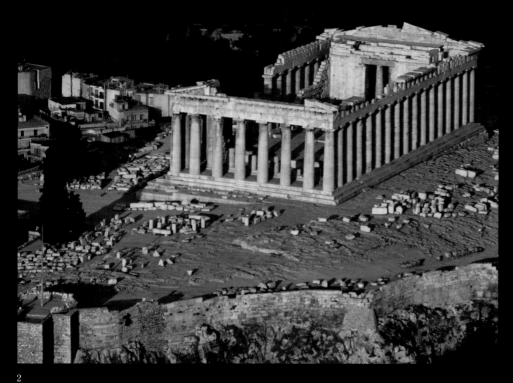

2

3

4

5

RETURN
返回

另一種探索為期更長。亞當斯在提及他選中的領域（風景照）時寫道：「與其在同一地點長久等待事件發生，不如多次重返當地，可能會更有收穫。」拍攝主體若是地點而非其他事物，這種說法顯然是有道理，但它會帶來的問題與期望也全然不同。拍攝風景時，攝影家預期的變化，在短時間內是光線，也許還有幾個月之內的季節變化。但隨著時間消逝，以及人為影響明顯增加，出乎預料的事情便越有可能發生。花一段時間探索單一主體，與我們入門所學的單次拍攝探索迥然不同。除了意想不到的變化，例如人工景觀的摧毀與建設之外，我們也應該考慮到自己的態度會不斷改變。某一時期吸引某個攝影家的東西，日後可能會讓他覺得很無聊。

若是真的要靠重回舊地來改善作品，風險相當大，因為起初吸引了攝影家、讓他以為或許可以是張成功照片的事物組合，可能是相當微妙的綜合體，也許下次就不見了。在你無法預料光線的時候，情況尤其如此。真要靠重返舊地來達成任務，是在緣木求魚。因此處於這種情況的攝影家，大都知道要在當時盡可能拍下一切。這裡的兩個例子顯示，任何重返都可能是相當獨特的經驗。

吳哥

百因廟是柬埔寨吳哥窟裡一座重要寺廟，裡頭有五十多座佛面塔。我在八月首度造訪此地，時值雨季。在那一週，拍攝這類全景時從來就沒有任何有趣的光線，儘管佛面塔近照的效果還算不錯，但從遠距離拍出的寺廟，看起來很容易像是一堆堆亂石，真的很需要斜照日光（1與2）。我之所以會拍下這兩張照片，完全是因為沒有其他選擇。我在四個月之後重返，碰到了另一個光線問題。即使天氣晴朗，周圍的樹木仍會遮住東方的直射日光，直到日上三竿；而在日落至少一小時之前，樹木又擋住了西方的日光（3）。照片下半一團晦暗，天空也很無趣，感覺很差。數年之後我舊地重遊，終於獲得雲層之助，並決定改拍黑白照，好凸顯凹凸質感和立體感（4）。

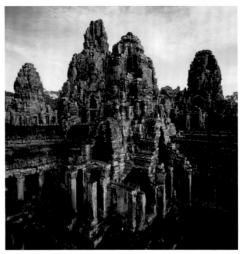

1

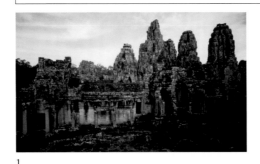

2

3

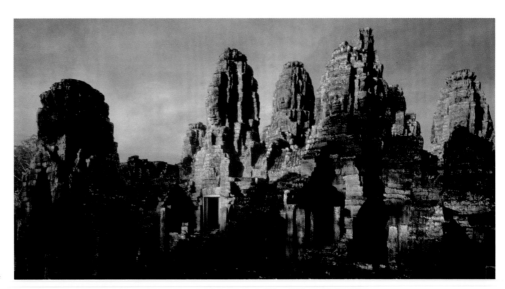

4

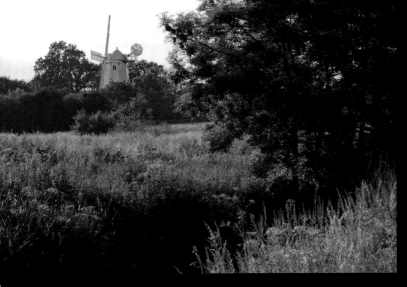

3

4

5

新房子

2

風車

我在廿七年後的同一月份（六月）回到169頁的風車所在地，這純粹是為本書取材，並不抱任何特別期望。1979那年有特別的天氣和光線（罕見的清晰、明亮而高反差的照明，空中有象徵晴天的積雲），構成我當時的拍攝機會。如今，在相同時節，這裡的天氣比較像是典型的英格蘭夏季，也就沒那麼特殊了。柔和的光線配上較白的天空，風車葉片也朝向不同方向，讓我無法在同一視點位置拍攝，所以我擴大勘查範圍，尋找不同的景象。唯一的機會是東邊更遠的地方，那兒有條小溪流經田野。

接著我發現，這附近是當地繪畫團體選定的寫生地點。另一個問題是一棟新房子，它無法為風景生色，但從這個方向看去卻十分顯眼。因此，視點位置要能用草木遮住房子，最好是棵小樹。因為天氣的關係，我只能求助於傳統式照明（低斜的日光），而這意味著得在傍晚時逆光拍攝。我在大白天探勘地形，於傍晚七點返回。逆光將使趣味感分散到周遭事物，而非風車身上。這讓我想到我應該使用廣角鏡頭，好好利用前景。這一天反而突顯出167頁的拍攝情況有多特殊。

把相機放在三腳架上、精心構思又費時的靜態主體攝影，過程和講求當機立斷的街頭攝影成極端對比。靜物和建築是體現這種構圖方式的兩種主體。在這類攝影中，影像是被建構出來的，方式是透過選擇主題以及其擺放的位置（如靜物照），或仔細探索相機視點位置與鏡頭焦距的相對關係，或是兩者雙管齊下。

在為這樣的影像構圖時，雖然有的是時間和設備，但這並不表示它就比報導攝影容易。更確切地說，它的技巧不一樣，需要專注的時間更長，手法也還更為縝密周到。史蒂芬‧蕭爾（Stephen Shore）在描述他所拍攝的美國都市大型照片時，將這種過程比擬為用假蠅釣魚，以及感受魚兒咬餌時所需的全神貫注。「注意力一旦放鬆，時機的掌握就會不穩，而魚線也是一樣，一個不留神，釣者就會有脫節、『跑哪兒去了』的感覺。當然，拍攝時沒有隨時注意每個重要決定，也可以拍出很好的照片。但就我的經驗，當我開始恍惚、在無意識的狀態下做出決定時，照片裡總是少了些什麼，留給我的就是那種『跑哪兒去了』的感覺。」

蕭爾的話很有啟發性，因為它非常精準地表達出，要組織出一幅各部位環環相扣的精緻影像，是有多複雜。倘若看慣了更渾然天成的畫面，這種煞費苦心安排的靜物照或建築照，乍看之下便可能覺得很冷漠、太計算。事實上，這背後必須做出一連串精細、直覺的決定，而這些決定大部分都會在拍攝過程中冒出來，像推骨牌一樣牽一髮而動全身。蕭爾告訴我們，攝影要全神貫注，也要絕對嚴謹。

和框緣之間的留空

茶葉和竹葉碎末對平衡很重要，但必須看來自然不造作

第三包的曲線造成較大的留空

要碰到或分開？

和框緣之間的留空

很難維持這道狹窄的裂縫

在角落填上一些茶葉末

留空變成帶狀波浪

中式茶葉

這幅靜物照的參數簡單到近乎可笑：在全白背景下，沒有任何道具的圖解照片，表現出包裹在乾竹葉裡的中式茶葉。然而即使意圖如此簡單，構圖上還是會有許多環環相扣的決定：

＊同時展現數包茶葉，而不只一包，並且將其中之一打開，以顯示內容物。
＊節狀茶葉包的波浪節奏值得發揮，但要避免對稱。
＊要找出一種能占去畫面的隨意擺設，這擺設要有動態的趣味。
＊打開一包之後，出現了更有趣的波動，以及不斷重複的波浪圖案。
＊打開的茶葉包很散亂，完封不動的茶葉包很整齊，我決定呈現兩者的對比。

＊四散的茶葉末可以用來平衡畫面中的空白，但這必須看起來自然不矯揉造作。

＊讓茶葉包彼此靠近，把它們錯開來直放，使露出的背景變成彎曲的線條，製造出形體和背景的關係。基於此，茶葉包絕對不能相碰。

＊橫向的空間因而變得很重要。打開的茶葉包有相當強烈的曲線，畫面中央免不了會出現更寬的留空，而我也曾經考慮要把這包茶葉換掉，但最後決定留下，因為這樣看起來比較自然。再者，因為有右方的包裝殼，畫面也較具參差之美。

＊打開的茶葉包左邊的那半片包裝殼若能稍微裂開，但不要破掉，是最理想不過的了，但易碎的葉片讓這根本就不可能辦到。

＊中間色調的乾竹葉、幾近黑色的茶葉球、散落的茶葉碎末，以及紅色的標籤，四者的相對比重得考量過，並做好平衡。

＊最後，以取景和（或）裁切來調整物體和框緣之間的距離。

這幾幅靜物照是很好的練習，可以看出主要元素在這本手抄本上各種可能的擺放位置。蠑螈乾是插圖樣本，而我的用意是將它放在影像上半部。實際上，取景和各色紙張與手稿的擺設，也可以同時調整，但蠑螈的這幾個擺放方案，顯示出我們考量了哪些細節。舉例來說，蠑螈和牠長長的影子（兩者為一體）是不是該好好放在空白區，如圖3所示？而這樣看起來會不會很做作？然而，無論如何，我們還是得在構圖上動些手腳。打斷線條（如圖4）看起來可能比較自然，少一點匠氣。換句話說，即使是在構圖的細微末節中，意圖也有其影響力。

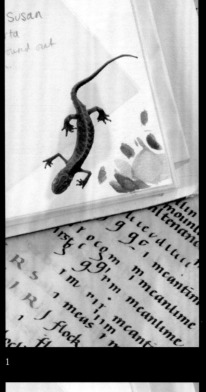

1

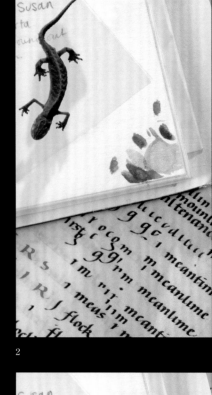

2

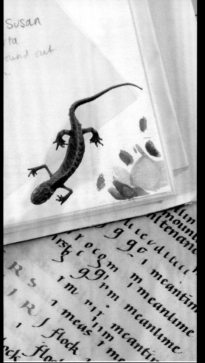

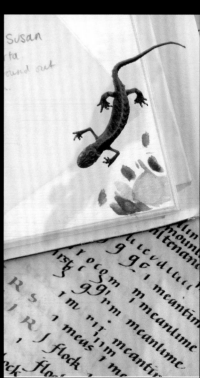

▲ 大規模的組織結構

建築物、街景和風景等,時常很要求相機
位置要精確,因此得有些割捨,而最後
的位置也要斤斤計較才能敲定。這是日本
廣島丘陵上的日式別莊,庭園則是極簡風
格。由於我決定要拍出對稱的景致,這使
工作變得更加困難,因為精準成了畫面不
可或缺的一部分。

JUXTAPOSITION
並置

攝影非常倚重以簡單的構圖手法，將兩個以上的主體併入視框。我之所以說「非常」，是因為當我們看到東西靠在一起的時候，會自然而然假設兩者之間有所關聯。並置至少能讓我們同時注意到兩個東西，而一旦觀看者開始揣測攝影家為何選擇這樣取景，而這樣的並置又是故意做出來的話，就會引發一連串思考。

並置的來源有二，即內容與圖形，雖然它們總是會相互影響。也許「動機」這個字眼會比「來源」更加恰當。因為，首先，主體握有主動權；再者，靈感通常來自偶發現象（例如透過某物在窗上的倒影而看到第二個主體）。內容和圖形，兩者從來就不可能完全切開。

至於構思要有多深，依情況可能會有極大差異，從為了找出兩個主體來做並置而籌備的大型活動，到突發的機緣巧合都有。如果觀看者只能看到最終影像，便根本不可能從它得到可靠線索。此處所舉的幾個例子（圖說有更詳盡的描述）探討了這些情況。山的倒影照是數日之前就計畫好的，而從發現行動電話廣告到拍攝，前後只有數秒。

 澀谷區

東京市中心的澀谷區，這棟大樓整個牆面是一面數位螢幕。在這支影片的某一情節中，一隻巨眼突然出現，顯然是在影射政府無所不在。讓眼睛在上、星巴克咖啡店在下，這樣的取景充分發揮了這個影射。

◀高山倒影

這幅照片是以內容為先。白雪靄靄的山脊倒映在勞斯萊斯車頭的銀飾上。這枚特殊的徽章來自巴德魯特宮殿（聖莫里茲的一家旅館），而我的目標是將徽章和山景結合起來。概念很簡單，但執行卻很困難，需要做到特定的對齊。我們在附近試過幾個位置，才決定了停車地點，而即使如此，我們還是移了好幾次車子。為了找出鏡頭焦距和相機位置的完美搭配時，又費了好一番工夫，而這都得在日落前一段時間就決定。光圈開最小，以確保有最大景深。

▲ 行動電話網路廣告

這幅海報和北蘇丹的破爛市集似乎格格不入，而單憑這一點，還不足以按下快門。第二張臉孔（一個商人）的位置和光線讓這幅畫面有拍攝的價值。這得把鏡頭拉得很近，好切掉多餘事物，當然速度還要夠快。我十分引人注目，而再過一兩秒，這個人就會直視著我，到時對我來說，這張照片就會完全失去價值了。

◀傑族女孩

蘇丹東南一座傑族村莊，因為與其他種族交戰，武器相當常見。這位年輕少女正在研磨高粱，一把卡拉希尼科夫突擊步槍就這麼隨便靠在附近。要拍攝兩者並置的畫面，只需要簡單的動作：靠近步槍，使用廣角鏡頭以增加畫面的深度感。

影像成群並置會和個別展示大不相同。在某種意義上，這創造出一種新的影像，畫廊的牆壁或書籍雜誌裡的跨頁，此時成了新的視框，而這幾幅影像本身則成了照片元素。照片的安排可能以時間或空間為準，或是兩者兼具，而各種展示方式，能讓觀看者在觀看照片時，在順序上有更多或更少選擇。幻燈片的展示毫無彈性可言，且控制得相當嚴謹，而雜誌或書籍則讓讀者得以來回翻閱。

集結多張照片的典型用法之一，便是圖片故事，而一些最好的例子，則來自刊登大型照片的大眾畫報的黃金時期，從早期的《慕尼黑畫報》和《倫敦圖畫週報》，到《生活》雜誌、《圖片郵報》和《巴黎－競賽》雜誌。圖片故事若設計得當，本身會成為複雜的作品，這包含了攝影家以及編輯、圖片編輯和設計者的才華。它的個別視覺單位是所謂的「跨頁」（雙頁的編排），而一系列的跨頁則讓圖片故事同時具有故事性和流動性。

從拍攝的觀點來看，預先知道最終作品將是一群影像，會對這份工作有不同要求，但或許也減輕了壓力，不用追求一張無所不包的照片。在複雜情況中，所有重要元素都要同時出現在一張照片的構圖裡，只能說巧之又巧。若出現這種巧合，畫面通常就會變得不同凡響，讓攝影家輕鬆許多。德羅西亞‧朗（Dorothea Lange）提到她在美國大蕭條時期所拍的一張經典之作，她說，那是一種「妳內心有個感覺，妳已經掌握一切」的場合。如果攝影的目的在於說故事，另一種做法是拍出故事的各個風貌，組成一組影像。布列松將這樣的典型狀況比擬成迸出火花的「核心」，火花雖然捉摸不定，我們卻能一一捕捉。

▲ 畫廊牆上的巧合

在攝影展裡，懸掛一組組照片的方式，可以讓我們看見不同策展人的思考。照片一旦選定、裱框好，剩下的就是分組排列組合了。在這裡，我們考量的是色彩和形式的巧合。兩位身穿紅袍的緬甸和尚掛在湄公河火紅垂直夕照的上方，而兩幅影像都來自一個介紹亞洲的節目。下方的照片在182頁又有不同的使用方式。

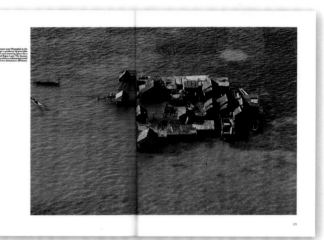

A settlement near Shanghai at the archipelago's southern tip provides shelter and mooring space for a community of Bajau Laut. The houses perched on stilts shelter a subsea community of reef two kilometres offshore.

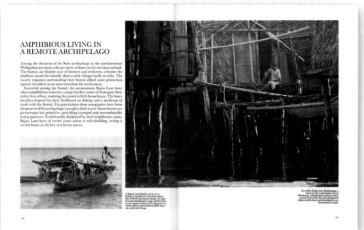

AMPHIBIOUS LIVING IN A REMOTE ARCHIPELAGO

Among the denizens of the Sulu archipelago in the southernmost Philippines are many who are more at home on the sea than on land. The Samal, an Islamic race of farmers and seafarers, colonize the shallows round the islands' shores with villages built on stilts. The watery expanses surrounding their homes afford some protection against intruders in an area notorious for lawlessness.

Scattered among the Samal, the autonomous Bajau Laut have taken amphibious existence a stage further, some of them pass their entire lives afloat, roaming the coasts in little houseboats. The boat-dwellers depend for their livelihood on fishing and a modicum of trade with the Samal. For generations these sea-gypsies have been the poorest of the archipelago's peoples; their water-borne homes are picturesque but primitive, providing cramped and uncomfortable living quarters. Traditionally disdained by their neighbours, many Bajau Laut have of recent years taken to stilt-building, seeing a settled home as the key to a better status.

A Bajau Laut family set out on a fishing expedition in the houseboat that is their picturesque home. Its roof of woven and plaited mats shelters five or six square metres of living space in which adults and children alike must eat, work and sleep.

In a stilt village near Zamboanga, a man on the outermost tip of the pier. Every day his tides bring fish ashore to his door and their flesh away household savage.

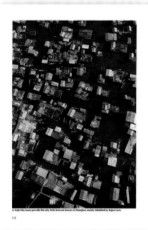

At high tide, boats provide the only links between houses in Shanghai, mainly inhabited by Bajau Laut.

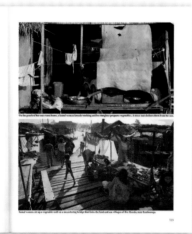

On the porch of her one-room home, a Samal woman kneads bread while her daughter prepares vegetables. A straw mat shelters them from the sun.

Samal women set up a vegetable stall on a meandering bridge that links the land and sea villages of Rio Hondo, near Zamboanga.

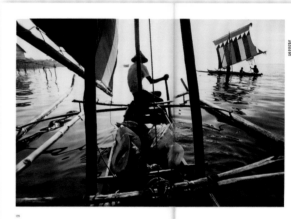

In the vivid light of dawn, an outrigger glides into Zamboanga harbour with a cargo of lobster shells destined to catch the eye of tourists. Boats swift to them, the swiftness of the Samal, can reach speeds of over 30 kilometres per hour when the wind is up.

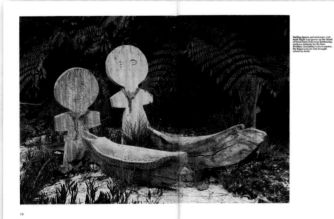

Smiling figures and miniature craft mark Bajau Laut graves on the island of Great Santa Cruz near Zamboanga, used as a burial ground for the boat-dwellers. Excluding visits to market, the Bajau Laut are only brought ashore to death.

◀▲ 《時代—生活》範例

書籍中的圖片故事實例，由《時代—生活》叢書編輯所構思。主題是菲律賓南部偏遠的蘇祿群島上的漁民生活，以五個跨頁來處理。這本書是《國家文庫》系列，這一集是關於東南亞，共有158頁，全書規劃成六章，每章介紹一個國家或團體，中間穿插圖片短文，如本例所示。從前一章的報導中抽出一個特定的面向，在圖片故事隱約揭露其細節。這則短文的題材，是在長時間的拍攝中脫穎而出，事先並無計畫。我們總共拍攝了大約四百張有用的照片，最後選用八幅。

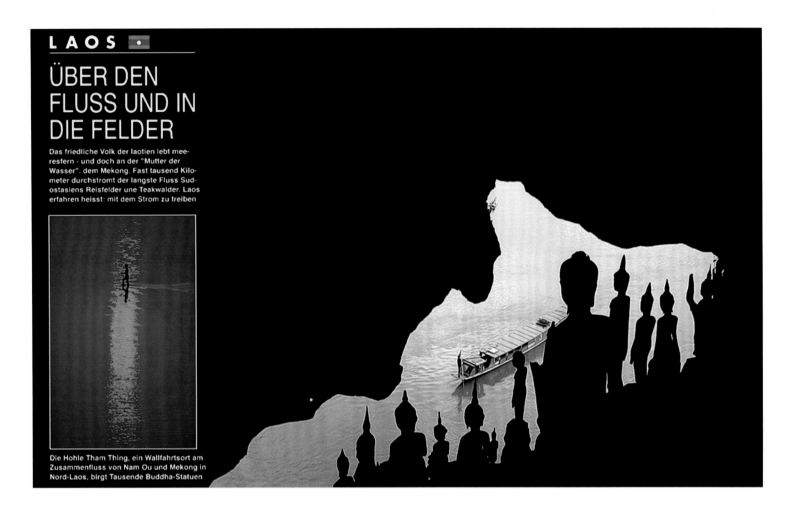

LAOS

ÜBER DEN FLUSS UND IN DIE FELDER

Das friedliche Volk der laotien lebt meeresfern - und doch an der "Mutter der Wasser". dem Mekong. Fast tausend Kilometer durchstromt der langste Fluss Sudostasiens Reisfelder une Teakwalder. Laos erfahren heisst: mit dem Strom zu treiben

Die Hohle Tham Thing, ein Wallfahrtsort am Zusammenfluss von Nam Ou und Mekong in Nord-Laos, birgt Tausende Buddha-Statuen

此外，還有其他技術問題，像是知道兩頁間的「裝訂口」會破壞採中央構圖的影像。另外還有編輯上的問題，像是要做出圖形變化，以及要用直幅影像來填滿整頁。我們可以將這種影像集結的手法延伸到插圖書。插圖書的風格比雜誌更多變，也有更多頁數來充分鋪陳故事，且仍然以跨頁為視覺單位。但就一本插圖很多（也就是以圖為主，以文為輔）的書籍而言，這麼多頁數常會是用來帶出前後連貫的時間序列。換句話說，我們可能會覺得自己比較像是在一幅接一幅翻看，而不是把圖片並列著看。前後連貫的動態，稍稍不同於跨頁打開時所呈現的空間關係。圖說是

另一項元素，需要圖文通力合作，通常要夠長，好提供一種圖文交織的敘事。圖說的寫作在編輯技巧中自成一格，然而，對我們而言，重點在於引導讀者的注意力，藉此改變他們對影像的感受，如我們在140-143頁所見。

這種典型的圖片故事，是多張照片結合起來獲得新生命的方式之一。另一個重要的方式則是攝影展：照片經過裱裝之後，掛在牆上。幻燈片放映則是依照時間前後編排多張圖片，它可能是一個發表活動，也可能在網路上呈現。在這些情況中，給觀看者的視覺衝擊主要來自圖形而非內容

的組合關係（第一印象症候群），而這使得色彩的因素更形重要，因為強烈的色彩會很快烙入眼中。多幅影像之間的色彩關係，又會加重影像之間的結構。不論它們是如何展示，一定會牽涉到影像排列的前後順序，因為人眼總是從一張影像移至另一張。把照片並置常常會凸顯色彩最強烈的那幾張，因為一個個色彩單位就像是完整的影像。

▲ 扉頁

在一張紙面上把影像結合起來的方法多不勝數，若情況許可，藝術指導喜歡的方法之一，是在一幅照片上找個較不具特色的區域來嵌入另一幅影像。

▲ ▶ 創意藝術指導

這兩張希臘皇宮衛兵的遊行照片，是在同一個地點拍攝的，用的是相同的400mm鏡頭，前後只差幾秒鐘。軍官和士兵之間的距離遠比此處所顯示的還要大，但是藝術指導利用裝訂口縮短了視覺上的距離。

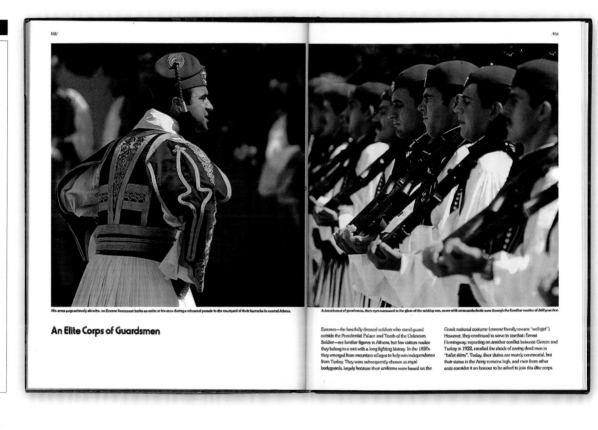

His arms pugnaciously akimbo, an Evzone lieutenant barks an order at his men during a rehearsal parade in the courtyard of their barracks in central Athens.

A detachment of guardsmen, their eyes narrowed in the glare of the midday sun, move with somnambulistic ease through the familiar routine of drill practice.

An Elite Corps of Guardsmen

Evzones—the fancifully dressed soldiers who stand guard outside the Presidential Palace and Tomb of the Unknown Soldier—are familiar figures in Athens, but few visitors realize they belong to a unit with a long fighting history. In the 1820s they emerged from mountain villages to help win independence from Turkey. They were subsequently chosen as royal bodyguards, largely because their uniforms were based on the Greek national costume (evzone literally means "well-girt").

However, they continued to serve in combat: Ernest Hemingway, reporting on another conflict between Greece and Turkey in 1922, recalled the shock of seeing dead men in "ballet skirts". Today, their duties are mainly ceremonial, but their status in the Army remains high, and men from other units consider it an honour to be asked to join this elite corps.

數位攝影堪稱開創後製工作文化的最大功臣。對於某些人而言，他們從小就被教導要尊重拍攝那一刻的純粹性，並將視框視為影像神聖的界線（把影像外緣的片基，亦即框緣一五一十印刷出來，是這班信徒最明確的表現方式），因此這些人對後製可能討厭至極。要反駁這種態度，我們可以提出一個論點：數位後製恢復了攝影家的地位，他們等於回到黑白攝影的時代，而在那時候，因為只有暗房能製造出影像，影像因而變得很特別。當然，後製也有可能遭人濫用，但另一種觀點是，它迫使攝影家憑自己的感覺去分出對錯。我覺得這一點也不壞，這等於是說「你要全權負責」。

後製活動的範圍可能非常大，我們就不一一列出了。但試著依照片在電腦上做過哪類處理來細分，則頗為有用。最低限度是最佳化，而最大限度則是全盤竄改，直到影像完全不像正品。這些定義看來也許很清楚，但在實際操作上卻藏著許多細微的決定、目的與效果。

最佳化的一般定義是「讓系統或設計達到最有效或最實用的程序」。翻譯成攝影用語，意思是把拍得的影像調整成技術上可能做到的最佳表現。這些程序通常包括設定最高濃度和最低濃度在影像中的位置，以調出最佳動態範圍，還有調整反差、色溫、色相、亮度和色彩飽和度，以及除去雜訊和髒點等。然而即使是這樣的作業，也會產生一些詮釋上的問題，像是該有多亮？色彩該多豐富？或者反差該多強烈？在做更多的改變之前，得先重新評估，這可能包括質問攝影的本質，尤其是用到極其誇張的特殊效果時。從最佳化到重新安排影像內容，這一切都落在我所謂「干預影像的界限」的範圍內，而攝影家想在這界限上走多遠，則是個重大決定。

道德問題比以前受到更多關注，因為我們已擺脫所有技術上的限制。修圖，不管是為求特效而公然進行（如廣告），或是為了愚弄觀者而偷偷動手腳，一直都有人在做，只是以前這得費上很大的工夫。如今，Photoshop和其他軟體讓我們想怎麼修就怎麼修，而唯一的限制是電腦使用者的視覺判斷。在數位攝影的早期，一些藝評人為這想法感到悲痛，彷彿一直以來我們

之所以能防止攝影家作弊，就是因為技術上的困難度頗高。事實上，相信攝影具有誠實的天性，未免太過單純，就像是相信言語本身是真實的一樣，都沒有意義。早期修圖的創舉包括：在風景照上洗上另一張照片的天空，以及移除政治宣傳照中為人唾棄的共產黨官員，另外還有偽造主體和事件。羅伯·卡帕（Robert Capa）有幅聞名的照片，至今仍引人爭議。照片是西班牙內戰中一名倒下的共和軍士兵，那顯然是在戰場上受到槍擊的瞬間。但許多有力的論點顯示，這實際上是在演兵操練時的擺拍。

後製工作對拍攝過程的重大影響之一，是它能影響拍攝方式。預先知道日後能夠怎樣處理影像，無疑會影響捕捉畫面時所做的決定。舉例而言，當大多數的數位攝影家不知道色溫，或是面對棘手的曝光時，會選擇以Raw檔拍攝，因為他們確信這樣比較有可能找到技術上令人滿意的影像。或者假想另一種情況：行人熙來攘往，使得主體忽隱忽現，而攝影家要的是一幅四下無人的影像。傳統的解決之道是在無人時重回現場拍攝，但數位的解決方式則是

拍攝好幾張照片，行人的位置各有不同，然後在後製時將這些照片放入不同圖層，再分別刪除行人。數位攝影就是以這類方法改變了我們的拍攝方式。

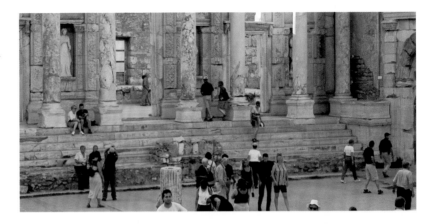

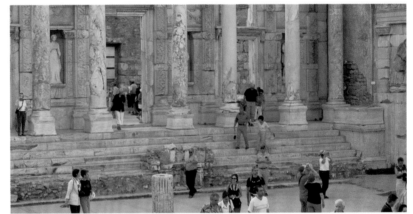

▶ 時光轉移

這裡示範的，是一種侵略風格的後製，但仍然沒有逾越真實、寫實的界線。在這座位於土耳其以弗所的古羅馬廢墟前，我不想拍入成群的觀光客，為了解決這問題，我連續拍攝了好幾張照片。在這項後製技巧中，把幾張照片放入不同圖層中，然後個別以橡皮擦移除人物。和仿製比起來，此法在本質上比較容易讓人接受，因為放在最終影像的所有畫面都真的是拍來的。

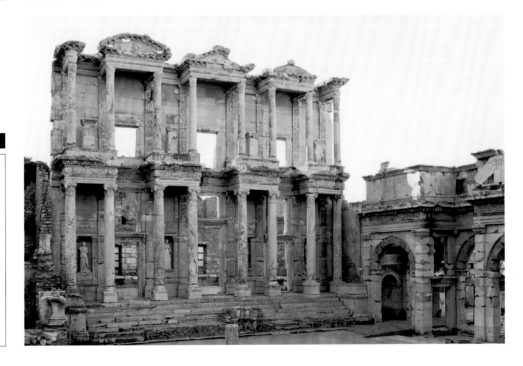

◀ 處理RAW檔的做法

Raw檔保存拍攝時的原始資料，並能記錄更高的動態範圍（依感測器而定），這使它成為後製檔案格式的不二選擇。色溫、色相轉移、反差，以及其他幾項設定，都可以在日後指定，而不必在拍攝時決定。如此例所示，影像可以依個人喜好，用各種方式來達到最佳化。在Raw編輯器下開啟的原始設定，反差很低，在曝光時不會失去亮部或暗部。第二幅是自動調整的版本。第三個版本以達到極端色飽和度為目標，好強調各種原色。在眾多可能的詮釋方式中，這是其中兩個實例。

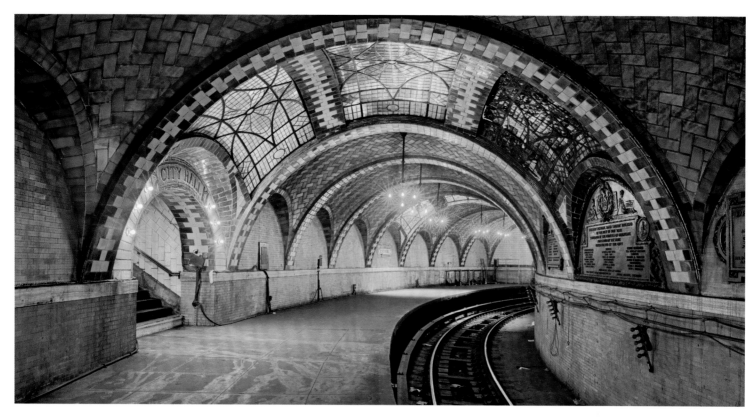

語法的一般定義是：研究字詞組成句子的規則。我們在攝影裡也需要類似的東西，特別是在數位時代，以便解釋照片裡一般視覺特性的變化。如果我們把沖印自十九世紀末濕版的風景照、Tri-X 35mm黑白照、35mm柯達康的照片，還有以現代數位攝影的Raw檔拍攝的夜景然後用超高動態域成像技術（HDRI）做好的影像，四者擺在一起比較，影像看起來的樣子以及觀眾對它們的今昔觀感，都會截然不同。

拿第一個例子來說，早期攝影的死白天空，是由於只感藍色的感光乳劑感度明顯不足。以地面為準曝光時，照片裡的晴空看起來像是白色，而大部分的白雲卻不見了。儘管有些攝影家的對應方法是動點手腳，用另一張軟片洗出另一片天空，那些忠於攝影媒體的攝影家，則學會了繞過這

樣的限制來做構圖。以提摩太・歐蘇利文（Timothy O'Sullivan）為例，他把白色的天空當成一種形狀，充分利用了圖與地的關係。這種做法，因為受到觀眾認可，反而被認為是一張照片本來應有的樣子。語言學裡的語意，解釋什麼樣的句子才行得通；攝影的語意，則解釋照片該有的模樣。

35mm相機的發明，使相機能夠脫離三腳架，以手持拍攝，從而為攝影創造出不同的語意。其軟片較小，銀粒子顆粒在放大照上無所遁形，所以攝影家學會了接受這種質感。柯達的Tri-X尤其有一種緊密特別的顆粒構造，而受到一些攝影家的喜歡，最後看的人也很欣賞。柯達康正片具有層次豐富、高度飽和的色彩（尤其是在曝光不足時），開創了另一種工作方式。

▲ HDRI

這是超高動態域成像這種新風格的好例子。這幅紐約地鐵景象整體的動態範圍都以最大的色飽和度捕捉，從最暗的陰影到每一盞裸燈都不例外。照片沒有用到額外的打光（下圖有低動態範圍的照片可供比較）。在21世紀之前，這類影像根本超乎想像，而它完全展現一幅景象裡的所有資訊，我們也許得過段時間才能習慣。

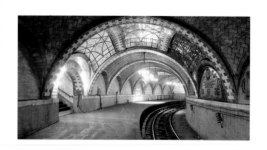

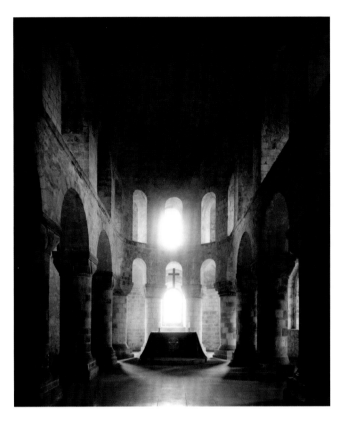

▶ 剪影

以亮部為準來曝光的典型柯達康正片影像，此例是太陽在華府傑佛遜紀念堂背後升起的景象。這幅照片透過視點位置和清晰可辨的輪廓，將主體處理成剪影。太陽周邊的星芒是小光圈曝光不足時的典型產物。

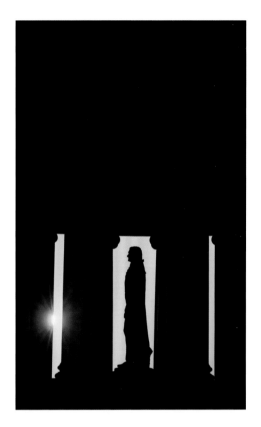

即使在少數幾家能夠處理這種軟片的沖洗公司裡，也幾乎不可能藉由改變沖洗過程來修正錯誤。拍好的正片直接送到沖印行，所以使用柯達康正片的攝影家學會了傾其所能，以求正確的曝光和取景——這是前所未有的景象。

之前的攝影家在拍攝黑白照的當下，就已經知道自己（或者技巧純熟的專業沖印者）能在日後得到什麼結果。尤金·史密斯（W. Eugene Smith）的暗房馬拉松已成傳奇，這也意味著沖印是攝影過程中第二個、同時也是極其重要的階段。在雜誌和書籍開始使用柯達康正片之後，暗房沖洗也隨之退出舞台了。柯達康正片是1960和1970年代專業彩色攝影的首選，也開創了蓄意曝光不足的做法。由於柯達康正片曝光過度時，亮部看來會很糟，於是攝影家

便以最亮處為基準曝光，因為他們知道沖洗中心能夠「打開」暗部的層次。

誕生於1970年代美國的色彩形式主義，以及日後許多時尚和廣告攝影家都鍾愛以另類風格沖印彩色負片，部分是對柯達康正片那一代（如我們於第五章所見）的反彈，但怎樣才是我們可以接受的攝影影像？這件事的規則在今日面臨最重大的改變。數位攝影所帶來的改變，最重大的可能是後製。從過程的觀點來看，我們無法否認這一點。最有趣的是，後製能夠消去或更改相機、鏡頭和軟片特有的圖形要素，從而改變攝影的語法。

數位上的可能性包括讓所有事物變成技術上「正確」的能力。想想耀光和剪影，這兩者一直是攝影語法中無人質疑的元素，

但是現在就不同了。耀光其實是無用的，在數位術語裡是所謂的人工瑕疵，但這是不是就表示它是不對的呢？

當然不是。攝影家在過去數十年來努力讓它變得有效果、吸引人，甚至發人深省，而觀眾也在這段時間去了解它、欣賞它。耀光給予人光線氾濫和往外看的感覺，剪影也是一樣。我甚至敢說，這是攝影的發明（這裡不考慮浮雕寶石）。耀光和剪影必然會出現在數位攝影。HDRI能夠將之移除，但這樣好不好？我們能否接受或要求這麼處理？這些問題仍然有待解答，而給予答案的不光是攝影家，還有觀眾。現在我們所創造出的照片，有可能更接近眼睛所見的事實，但這是不是攝影應該致力尋求的目標，則見仁見智。攝影一直都是這樣，一切尚無定論，一切都還在變化。

INDEX
索引

致謝

在此感謝老友Alastair Campbell出版此書，感謝他的鼓勵及諸多建議；感謝我的編輯Adam Juniper，協助我將許多想法以書籍的形式發揮出來；感謝另一位老友Robert Adkinson，他在多年前央求我就這主題寫成《影像》一書；特別感謝Tom Campbell，他的建議促使我動筆寫作本書。

參考書目

Adams, Ansel. Examples: *The Making of 40 Photographs*. New York: Little, Brown; 1983.

Albers, Josef. *Interaction of Color*. New Haven: Yale University Press; 1975.

Barthes, Roland. *Camera Lucida*. London: Vintage; 2000.

Berger, John. *About Looking*. London: Writers & Readers; 1980.

Berger, John. *Ways of Seeing*. London: BBC/Penguin; 1972.

Cartier-Bresson, Henri. *The Decisive Moment*. New York: Simon & Schuster.

Cartier-Bresson, Henri. *The Mind's Eye*.

Clarke, Graham. *The Photograph (Oxford History of Art)*. Oxford: Oxford University Press; 1997.

Diamonstein, Barbaralee. *Visions and Images: American Photographers on Photography*. New York: Rizzoli; 1982.

Dyer, Geoff. *The Ongoing Moment*. London: Little, Brown; 2005.

Euaclaire, Sally. *The New Color Photography*. New York: Abbeville; 1981.

Fletcher, Alan; Forbes, Colin; Gill, Bob. *Graphic Design: Visual Comparisons*. London: Studio Books; 1963.

Freeman, Michael. *The Image (Collins Photography Workshop)*. London: Collins; 1988.

Freeman, Michael. *Achieving Photographic Style*. London: Macdonald; 1984.

Gernsheim, Helmut and Alison. *A Concise History of Photography*. London: Thames & Hudson; 1965.

Gombrich, E. H. *Art and Illusion*. London: Phaidon; 2002.

Gombrich, E. H. *The Image and The Eye*. London: Oxford; 1982.

Gombrich, E. H., Hochberg, Julian and Black, Max. *Art, Perception and Reality*. Baltimore: Johns Hopkins University Press; 1972.

Graves, Maitland. *The Art of Color and Design*. New York: McGraw-Hill; 1951.

Gregory, Richard L. *Eye and Brain: The Psychology of Seeing*. Oxford: Oxford University Press; 1998.

Herrigel, Eugen. *Zen in the Art of Archery*. New York: Vintage Books; 1989.

Hill, Paul. *Approaching Photography*. Lewes: Photographers' Institute Press; 2004.

Hill, Paul and Cooper Thomas. *Dialogue with Photography*. Stockport: Dewi Lewis; 2005.

Itten, Johannes. *Design and Form: The Basic Course at the Bauhaus*. London: Thames & Hudson; 1983.

Itten, Johannes. *The Elements of Color*. New York: Van Nostrand Reinhold; 1970.

Mante, Harald. *Photo Design: Picture Composition for Black and White Photography*. New York: Van Nostrand Reinhold; 1971.

Mante, Harald. *Color Design in Photography*. Boston: Focal Press; 1972.

McLuhan, Marshall. *Understanding Media: The Extensions of Man*. Cambridge, Mass. and London: MIT Press; 1994.

Newhall, Beaumont. *The History of Photography from 1839 to the Present Day*. New York: MoMA/ Doubleday; 1964.

Newhall, Nancy. *Edward Weston: The Flame of Recognition*. New York: Aperture; 1965.

Rathbone, Belinda. *Walker Evans: A Biography*. Boston, New York: Houghton Mifflin; 1995.

Rowell, Galen. *Mountain Light*. San Francisco: Sierra Club Books; 1986.

de Sausmarez, Maurice. *Basic Design: the Dynamics of Visual Form*. London: Studio Vista; 1964.

Smith, Bill. *Designing a Photograph*. New York: Amphoto; 1985.

Sontag, Susan. *On Looking*. New York: Farrar, Straus & Giroux; 1973.

Szarkowski, John. *Looking At Photographs*. New York: Museum of Modern Art; 1973.

Torrans, Clare. *Gestalt and Instructional Design*. Available at http://chd.gmu.edu/immersion/knowledgebase/strategies/cognitivism/gestalt/gestalt.htm 1999.

Winogrand, Garry. *Winogrand: Figments From The Real World*. Boston: New York Graphic Society/Little, Brown; 1988.

Wobbe, Harve B. *A New Approach to Pictorial Composition*. Orange, N. J.: Arvelen; 1941.

Zakia, Richard D. *Perception and Imaging*. Boston: Focal Press; 2000.